〔英〕迈克尔·卡米尔（Michael Camille）著

潘桑柔 译　李军 校译/译序

*Image on
the Edge*
*The Margins of
Medieval Art*

边缘图像

中世纪艺术的边际

北京大学出版社
PEKING UNIVERSITY PRESS

著作权合同登记号 图字：01-2018-1386

图书在版编目（CIP）数据

边缘图像：中世纪艺术的边际 /（英）迈克尔·卡米尔著；潘桑柔译 . —北京：
北京大学出版社，2023.4
（眼睛与心灵：艺术史新视野译丛）
ISBN 978-7-301-33426-3

Ⅰ.①边… Ⅱ.①迈… ②潘… Ⅲ.①艺术史—研究—世界—中世纪 Ⅳ.①J110.93

中国版本图书馆CIP数据核字（2022）第205019号

Image on the Edge: The Margins of Medieval Art by Michael Camille was first published by
Reaktion Books, London, 1992, new edition 2019.
Copyright © Michael Camille, 1992.

书　　　名	边缘图像：中世纪艺术的边际
	BIANYUAN TUXIANG: ZHONGSHIJI YISHU DE BIANJI
著作责任者	〔英〕迈克尔·卡米尔（Michael Camille） 著
	潘桑柔 译　李军 校译 / 译序
丛 书 主 编	李军
责 任 编 辑	谭艳
标 准 书 号	ISBN 978-7-301-33426-3
出 版 发 行	北京大学出版社
地　　　址	北京市海淀区成府路205号　100871
网　　　址	http://www.pup.cn　新浪微博：@北京大学出版社
电 子 邮 箱	编辑部 wsz@pup.cn　总编室 zpup@pup.cn
电　　　话	邮购部 010-62752015　发行部 010-62750672
	编辑部 010-62707742
印 刷 者	天津图文方嘉印刷有限公司
经 销 者	新华书店
	720毫米×1020毫米　16开本　13.75印张　195千字
	2023年4月第1版　2023年11月第2次印刷
定　　　价	88.00元

目 录

▢ 译 序

从"边缘"的图像到边缘的"艺术"

李　军

意大利艺术史家和修复理论家切萨里·布兰迪（Cesare Brandi）认为，艺术作品作为人类活动产品的特殊性在于，它必须经过人类审美直觉"对该物品作为作品的艺术价值进行确认"（*la reconnaissance de l'objet comme oeuvre d'art*），故"在审美的再创造和确认之前，艺术作品仅仅是潜在的，只持续但并不存在"[1]。这就意味着真正的艺术作品与其说存在于作品的物质形式，毋宁说更存在于观众对于作品审美感知的展开过程；这也意味着，接受美学不仅仅是艺术作品的感知方式，更是它的存在方式。在这种意义上，艺术作品的"本体论"其实也就是它的"分体论"和"分享论"，即它被一点一点分享和重构的历程。被分享的能力事实上也构成了艺术作品的价值属性——伟大的艺术作品，也就是在深度和广度上有能力激起人们最强烈、最复杂回应的作品；千江有水千江月，艺术作品的真正"肉身"，其实是我们每一个人自己。

艺术作品如此，翻译的作品更是如此——尤其是当翻译面对一部杰作时。一千六百多年前，佛经翻译家鸠摩罗什就曾经把翻译比喻成一项"嚼饭予人"的事业；这一事业一方面提醒译者，翻译有可能是

[1] Cesare Brandi, *Théorie de la restauration*, Edition du patrimoine, 2001, p. 28.

一种令原作丧失神韵甚至令人厌恶（"非徒失味，乃令呕哕也"）的体验[2]，另一方面却再次强调了品鉴、咀嚼乃是令一部杰作转化为营养的不可或缺的方式。这一过程中，一部异在的杰作及其伟大第一次同化为另一个民族文化"肉身"中的生机和能量，而其中最早的获益者是其译者——那位"嚼饭予人"者。在今天这样一个经济全球（面）化的时代，居然还会存在译者这样一种奇怪的生物：他们付出数年之精力于一部杰作，而他们最终之所获，或许远不及自己研究中区区一场演讲之报偿——是什么决定了他们从事于一桩经济学意义上完全失败的投资，是什么决定了他们的不管不顾和无怨无悔？这是一个需要认真回答的问题。而我以为，这一问题的答案已经镶嵌在翻译本身的本质之中：让一部伟大的作品发生并存在于自己的身上，并通过自己使之永久性地存在于另一个民族的文化肌体之中，正如咀嚼和品鉴活动本身那样，首先是一件令当事人自己十分满意的事情。

包括本书在内的本书系的翻译，都具有上述性质。不仅书系中的每一部书都由主编根据自己的趣味精心挑选，不仅每一部书稿都经过主编根据原文逐字逐句地咀嚼、消化、审校、重译和权衡，而且主编几乎为每一部书都贡献了一篇超过万字的长文，用以阐发著作的主旨和学术语境，以为中文读者导航。

本书也不例外。这部书的翻译周期长达三年，由译者和校译者在十易其稿的基础上完成。然而这一次，在本书内容烂熟于胸之际，本书的译序却迟迟未能完成。作为本书的主编和校译者，我感到自己一直没有找到最合适的方式，来把这部不平凡的小书和它的作者所带给我们的种种教益，熔铸为一个单纯的形象。直到有一天，直到行文的此时此刻，这位素不相识的作者通过一张照片（图 0-1）——更准确地说是通过我的内心——突然开口对我说了话。

照片中作者出现于他在书中分析过的巴黎圣母院北塔上的一个场

[2] 释慧皎撰、汤用彤校注，《高僧传》卷二，北京：中华书局，1992 年，第 53 页。

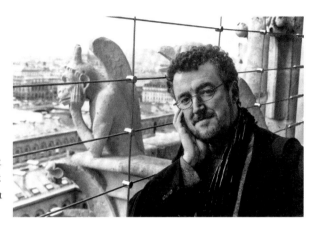

图 0-1 卡米尔在巴黎圣母院北塔，斯图尔特·迈克尔斯（Stuart Michaels）摄影。

景，摆出了与他身后的怪兽客迈拉恰成镜像的单手托腮的姿态，若有所思地看着照片外的观者；照片中作为背景的石雕客迈拉，一个凝视着巴黎风景的兽首人身怪物，本来是书中第三章"在大教堂的边缘处"的一个著名形象（也曾出现于我 2020 年出版的一部新著之中），而在照片中，它曾经具有的"边缘"性已为前景中作者的戏仿形象所代替；二者之间，正好形成了作者书中曾经提到的"元边缘性"（meta-marginal）现象—— 一种以镜像方式制造出来的新的"边缘"，意在揭示边缘之所以运作的生产机制。

作者为什么出现于他的研究之中？他在沉思什么？他正看向谁？

在凝视照片的瞬间，我突然意识到，作者之所以出现于他的研究之中，并制造出他书中描述过的"元边缘性"，难道不正是为了向他的所有读者，包括照片的所有观者，包括作为译者的我们[3]，现身说法他书中原理的奥秘？

在正式讨论这种原理之前，无疑有必要首先引入这位作者：他是谁？

[3] 照片的拍摄者是他的伴侣斯图尔特·迈克尔斯。但自从这张照片在卡米尔去世后被公之于世以来，它已成为公共的资源，面向看到它的所有人。Robert S. Nelson and Linda Seidel, 'Michael Camille: A Memorial', *Gesta*, Vol. 41, No.2 (2002), p.138.

迈克尔·卡米尔：此何人哉?

2002 年 10 月的一天，当我于 6 年之后再次抵达巴黎，并在左岸的一家著名的英文书店——莎士比亚书店淘到了这本《边缘图像》时，我对于这位叫 Michael Camille 的作者尚一无所知，但并不妨碍我从此开始了对他所有作品如醉如痴的迷恋。

当时的我所不知道的还有，同一年的 4 月份，这位迈克尔·卡米尔已然辞世。尽管在我心目中，令我真心钦佩的艺术史家并不多，而卡米尔无疑是占据着这一星座的少数形象之一（另外两位是法国艺术史家达尼埃尔·阿拉斯和罗兰·雷希特，其作品均已入选本书系 [4]），但他确是一位货真价实的"我们的同时代人"。布罗茨基发明的这一表述强调，与我们异时异世的伟大诗人因为塑造了我们的世界观，从而"变成了我们的同时代人"；但我更倾向于一种从该词原义出发的理解，即卡米尔事实上与我们共享同一个世界和同一种时间，故他的所作所为，更具有之于我们的参照系意义。

卡米尔有一个与我们一样平凡的出身。他 1958 年诞生于英格兰约克郡的小城基格利（Keighley）的一个工人阶级家庭，这个家庭与当时大部分普通中国家庭非常相像，"家里没有书"，但这个天资聪颖的孩子毕业于当地的文法学校后，居然破天荒地考上了剑桥大学，据说还是该文法学校五十年来的第一次。这个故事听起来，也非常像同一时期中国经常发生的"知识改变命运"的励志故事。他的本科导师后来回忆，卡米尔告诉他，在剑桥大学度过的第一个晚上，看着学校满壁环绕的"书城"，卡米尔曾发誓说"我要把它们全部读完"。这种童年期塑造的对于书籍和知识深入骨髓的饥渴感，也是我们从"文革"过

[4] 达尼埃尔·阿拉斯（Daniel Arasse），《拉斐尔的异象灵见》，李军译，"眼睛与心灵：艺术史新视野译丛"，李军主编，北京大学出版社，2014 年；罗兰·雷希特（Roland Recht），《信仰与观看：哥特式大教堂艺术》，马跃溪译，李军审校，"眼睛与心灵：艺术史新视野译丛"，李军主编，北京大学出版社，2017 年。

来的一代人，能够深切地体会的。

卡米尔在剑桥先学文学，然后再学艺术史；他相继于 1980、1982 和 1985 年获得了学士、硕士和博士学位。文学和艺术史的双重背景，也塑造了他一生对于文字与图像的关系，以及游走于不同领域的边际和边缘处的敏感。1985 年，卡米尔受聘于美国著名的芝加哥大学，那一年他 27 岁；才华横溢的卡米尔在芝加哥发展神速，不久成为全职的讲座教授（the Mary L. Block Professor）。而芝加哥大学的教职是他一生中唯一的一份工作；从 1985 年直到 2002 年他因脑瘤而英年早逝，17 年的芝加哥生涯，这位家贫无书的工人子弟贡献了 7 部专著和超过 55 篇学术论文，成就了他为知识的一生。他被誉为"自迈耶·夏皮罗以来西方中世纪艺术史界最具原创性和影响力的智力形象"[5]；而他对于艺术史最大的贡献，是将批判理论、性别理论、后结构主义、精神分析和接受美学引入艺术史，尤其是中世纪艺术的研究[6]。

1989 年，卡米尔出版了他平生的第一部专著《哥特式偶像：中世纪艺术中的意识形态和图像制作》（*The Gothic Idol: Ideology and Image-Making in Medieval Art*, 1989）。众多论者都正确地指出了书中对于中世纪艺术如何将"异类"如麻风病人、同性恋者以及所谓"偶像崇拜"的犹太教、伊斯兰教加以排斥和污名化的过程，展示了卡米尔鲜明地关注被迫害的边缘群体的社会性诉求[7]；但更不应该忘记他在艺术史领域的抱负，即从一开始他就将书放置在与以埃米尔·马勒（Emile Mâle）为代表的传统中世纪艺术史研究进行对话的语境中，试图用对于"哥特式偶像"及其意识形态的研究，来替代埃米尔·马勒建立在 19 世纪浪漫主义基础上、过于理想化地粉饰和美化中世纪的"哥特式图像"（The

[5] Robert S. Nelson and Linda Seidel, 'Michael Camille: A Memorial', *Gesta*, Vol. 41, No.2 (2002), p.137.

[6] Jonathan Alexander, 'Obituary: Michael Camille (1958-2002)', *The Burlington Magazine*, Vol.144, No.1196 (Nov., 2002), p.695.

[7] Ibid.

Gothic Image）[8] 研究——后文还将提到，这种与学术史经典大师的竞争与对话，构成了卡米尔一生的学术激情。

他的第二部专著即本书，全称《边缘图像：中世纪艺术的边际》（*Image on the Edge: The Margins of Medieval Art*），出版于 1992 年，那一年他只有 32 岁。《边缘图像》不仅是卡米尔所有著作中最广为人知的一部，而且在他的全部著作中占据着重要的位置。顾名思义，书中延续了他对于中世纪世界"边缘"位置的考察，探讨了位于修道院、大教堂、宫廷和城市等社会特定权力场所"边缘"处的怪物、乞丐、妓女和农民的图像；更为重要的是，他以中世纪抄本绘画为例，细致入微地剖析了"边缘"所属的"文化空间"：他除了关注图像的特定母题，还关注"它们在所处的整幅书页、整篇文本、整个物象或空间内发挥的具体功能"[9]。这一观点的重要艺术史方法论意义，我们将在下文详述。

他的前两部作品总体上属于专题式研究。而他的第三部著作《死亡的大师：插画师皮埃尔·雷米埃死气沉沉的艺术》（*Master of Death: The Lifeless Art of Pierre Remiet, Illuminator*，1996）与第五部专著《羊皮纸上的镜像：〈鲁特莱尔诗篇〉与中世纪英格兰的制造》（*Mirror in Parchment: The Luttrell Psalter and the Making of Medieval England*，1998）一样，均属于通常意义上的个案研究。《死亡的大师》把一位不见经传的法国插画师皮埃尔·雷米埃一生的绘画，放置在欧洲 14—15 世纪黑死病肆虐的巴黎背景下加以处理；他的作品都与死亡和肉身的衰朽有关，是谓一种"死气沉沉"的艺术。卡米尔是从书写于一部抄本边缘处的三行文字（写着"雷米埃，这里什么也别画，因为我要在这里画

[8] 马勒的法文版原书书名为 *L'Art Religieux du XIII^e Siècle en France: Etude sur l'Iconographie du Moyen Age et sur ses Sources d'Inspiration*（《法国 13 世纪宗教艺术：中世纪图像志及其灵感来源研究》），Librairie Armand Colin, 1948；英文版书名改成 *The Gothic Image: Religious Art in France of the Thirteenth Century*（《哥特式图像：法国 13 世纪的宗教艺术》），translated by Dora Nussey, Harper and Row, 1972。故《哥特式图像》的书名其实是英文译者 Dora Nussey 所加。

[9] 本书第 29 页。

上一个记号") [10]，和书页文本中间一处明显的空白，辨识出这位中世纪艺术家的存在，并将其与大量中世纪手稿中一种独特的手法相匹配，写出了一部洋洋洒洒的大著。对于人生的终极体验"死亡"和迹近被遗忘的艺术家的关注，也使《死亡的大师》事实上成为卡米尔"边缘艺术"主题的某种延伸和变奏。至于他的另一部个案研究《羊皮纸上的镜像》，不仅其研究对象《鲁特莱尔诗篇》早已出现于《边缘图像》之中，而且其处理的主题——抄本边缘处农民劳作的"现实主义场景"和怪兽出没的"奇幻场景"之间存在内在的一致性，即它们都是书籍的赞助人和艺术家共同营造的意识形态构造——亦可看作《边缘图像》的某种扩展。

接下来的两部著作《哥特式艺术：辉煌的视像》(*Gothic Art: Glorious Visions*，1996) 和《中世纪爱的艺术：欲望的客体与主体》(*The Medieval Art of Love: Objects and Subjects of Desire*，1998)，属于卡米尔同样擅长的综论式著作类型。第四部专著《哥特式艺术》致力于从"新的视像"(New Visions) 角度为理解哥特艺术提供"全新的观看方法"(New Ways of Seeing Gothic Art)。从作者所设置的章节标题（如"新的空间视像""新的时间视像""新的上帝视像""新的自然视像"和"新的自我视像"），同样可以看出作者有意与前辈大师相竞胜的意识。前文已述，卡米尔的《哥特式偶像》试图在内容上对埃米尔·马勒的《哥特图像》进行改写，而《哥特式艺术》则在结构上承袭了马勒源自博韦的文森 (Vincent de Beauvais) 所著《大镜》(*Speculum majus*) 中的宇宙论模式（分成"自然之镜""学艺之镜""道德之镜"和"历史之镜"四部分），以期成为马勒版经典名著的一种当代性替代。而作为卡米尔生前出版的最后一部书，《中世纪爱的艺术》同样亦可看作从《边缘图像》"在宫廷的边缘处"一章中扩展出来的一部专著，只不过这一

[10] Michael Camille, *Master of Death: The Lifeless Art of Pierre Remiet, Illuminator*, Yale University Press, 1996, p.13.

次是爱的主题从"边缘"扩展到"中心"而已。另一方面，该书章节内容的设置（如"爱的凝视""爱的礼物""爱的场所""爱的象征"和"爱的目标"），亦存在着与卡米尔前书、与马勒和博韦的文森之间的引用与互文联系。

卡米尔的最后一部著作是《巴黎圣母院的滴水兽：中世纪崇拜与现代性的怪兽》（*The Gargoyles of Notre-Dame: Medievalism and the Monsters of Modernity*, 2009）。作为一部遗作，该书于卡米尔逝世 7 年之后才出版，但书的内容依然是从《边缘图像》"在大教堂的边缘"一章对于巴黎圣母院"滴水兽"图像的讨论中引申而出；不过遗著更关注的是 19 世纪的巴黎对于这一中世纪景观的现代制造，揭示了以修复师维奥莱-勒-杜克（Viollet-le-Duc）、作家维克多·雨果等为代表的现代文人所共同创造的一个理想、浪漫而同质化的中世纪形象（书之标题所谓的种种"现代性的怪兽"）的历史过程。这一知识生成的研究亦回应了卡米尔在其第五部专著《羊皮纸上的镜像》中，对于 20 世纪的英国如何把以《鲁特莱尔诗篇》为代表的中世纪抄本，当作独特的"中世纪英格兰"形象加以塑造的有趣分析。

上述作品中若隐若现的互文联系，深刻地诠释了《边缘图像》在卡米尔全部智力创作中的特殊地位。

何谓"边缘图像"？

这些侵入中世纪建筑、雕刻和插图抄本边缘处的图像——姿态淫猥的猿猴、口衔尾巴的恶龙、大腹便便的人群、弹奏竖琴的驴子、亲吻屁股的牧师和翻筋斗的杂耍艺人——究竟意味着什么？

上述引文来自《边缘图像》一书的前言，也被该书英文版印在封底作为广告词。估计每一位读者读到此处，都会被这些问题吸引住目光，

迫不及待地想要翻开书页去一探究底。

在卡米尔之前，传统的艺术史对于问题的回答主要有两种形态。

第一种形态可谓属于"形式主义"范畴，认为这些怪异的边缘图像是"毫无意义"的"装饰"，它们仅仅为抄本的拥有者提供"娱乐与消遣，或是唤起了他的赞美之情"[11]。这种说法更经典的表述当数埃米尔·马勒，在他眼中的中世纪哥特式图像"相当单纯，令人惊异地纯洁"；而那些从中看出"下流与反讽"等"可怕而淫猥的场景"的"考古学家"，仅仅反映出自己心中的"偏见"[12]。在这种方法论视域的影响下，20 世纪的学者如亨利·福西雍（Henri Focillon）的学生尤吉斯·巴尔特鲁塞提斯（Jurgis Baltrusaitis）则进一步从形式主义角度，对这些图像加以细致的编目和分类——这类做法在卡米尔看来，是将它们从"所属的语境中抽离出来"，依然属于把它们贬低为"纯装饰"的行径[13]。另外一种更为现代的发展，是根据弗洛伊德的精神分析学，将这些边缘图像看作绘图师无意识幻想的实现，"类似于今天学生笔记本中的信手涂鸦……是白日梦的象征"[14]。

第二种形态则相反，属于"现实主义"的范畴，认为边缘图像富有意蕴，而且这种意蕴来自对现实生活的反映。如 19 世纪著名的现实主义批评家尚弗勒里（Champfleury），即把边缘图像中的蜗牛看作当时人们所关心的"农业害虫"；另一位漫画史家则从蜗牛身上，看出"讽刺了身居戒备森严的堡垒却嘲笑遭受暴力威胁的穷人们的有权有势者"的意蕴；而抄本艺术史家莉莲·兰道尔（Lilian Randall），也令人信服

[11] 19 世纪大英图书馆抄本管理员 E. 毛德·汤普森（E. Maunde Thompson）的说法。见氏著：《中世纪抄本插图中的怪诞和幽默》（*The Grotesque and the Humorous in the Illuminations of the Middle Ages*），1896 年，伦敦，第 309 页。转引自本书第 58 页。

[12] 马勒，《哥特式图像：法国 13 世纪的宗教艺术》，1984 年，普林斯顿，第 59 页。转引自本书第 119 页。

[13] 本书第 59 页。

[14] 肯德里克（Kendrick），《爱的游戏：吟游诗人的词语游戏》（*The Game of Love: Troubadour Wordplay*），1988 年，伯克利，第 114 页。转引自本书第 63 页。

地论证了 1290—1320 年间绘制的 29 部抄本中骑士同蜗牛打斗的图像母题，蜗牛与中世纪社会中一类特定的人群——胆小懦弱的伦巴底人（Lombards）——存在关联[15]。另外一个可供参考的例子，涉及《鲁特莱尔诗篇》中农民农事生活场景的阐释问题，传统的看法均将其看作对中世纪英格兰农业生活的真实反映。

在卡米尔看来，上述两种阐释模式均存在着孤立地看待边缘图像的问题。他所提出的方法论提案，是把边缘图像与页中的文本看作一个有机的整体，即边缘并不单独存在，而是与文本一起从属于一个整体的"文化空间"。故而对他来说，图像的特定母题无疑具有重要的意义，但它们发挥作用的方式，必须联系到"它们在所处的整幅书页、整篇文本、整个物象或空间内发挥的具体功能"来考虑。

首先，他以抄本绘画为例，讨论了这一"文化空间"具体生成的历程。这一部分内容（第一章）被冠以"制造边缘"（Making Margins）的标题，旨在道明"边缘"上的图像并不是天生的，而是在一个文化历史过程中被"制造"出来的。这一过程大致可以概括为以下几个阶段：

第一阶段，早期基督教抄本已经存在图像，但正如 8 世纪著名的凯尔特抄本《凯尔斯书》所示，图像并不位于抄本纸页的边缘，而是与文本交织在一起，占据着文本"神圣话语的内部"的位置[16]。导致这种情况的主要原因由这一时期僧侣群体的阅读方式所决定；这种阅读方式被称作"沉思"（meditatio），文本（包括图像）在其中的作用主要是为僧侣们提供记忆或背诵的手段；每个单词需要在他们的大声朗读中"被反复咀嚼和消化"，故页面的布局或者词语之间的分隔均不重要，只要能帮助达成记忆或者"引发纯粹幻想"，即可大功告成[17]。

第二阶段从 12 世纪开始，即艺术史上通常所谓的"罗马式艺术"

[15] 本书第 59 页。

[16] 本书第 41 页。

[17] 本书第 41 页。

时期。这一阶段同样发生了阅读方式的变革：它开始于图像被扩展至文本字母边缘以外的领域，由此导致一种全新的文本构成和分析手段的出现，表现为"页面布置或文本'布局'（*ordinatio*）取代了修道院中的'沉思'"[18]。而这种"被言说的文本向被观看的文本的转变"，才是"对边缘图像的发展有着至关重要的意义"[19] 的时刻。

第三个阶段为"边缘图像"的正式形成阶段。文本与图像的分离在13 世纪亦即所谓的"哥特式艺术"时期达到高潮；原先的文本与图像由一人兼任的格局，转化为两种不同类型的工作，即文本的抄写员（the scribe）和图像的插图师（the illuminator）角色的分离：文本抄写完毕之后，再交给插图师完成插画。一方面，这种分离导致文本抄写员地位的上升（他们往往是抄本制作坊的老板）和插图师地位的下降（他们变成抄写员/老板的雇员或订件制作者）；另一方面，插图师的劣势地位也导致插图不仅发挥文本的附属和补充的作用（类似于"注解"文本的作用，例如用图像补充一段抄写员抄漏的佚文），更可以形成与文本的张力关系，充任文本的评论、批评乃至异议者。"边缘"成为一个文化空间独特的组成部分，呈现出与经院哲学中的"论辩"（*disputatio*）异曲同工的形态，但却是用图像的方式实现的。这一格局导致"边缘图像"变成中世纪艺术中最具有活力的一个领域，也成为表现社会冲突的舞台。

其次，上述"边缘图像"并不仅仅发生在抄本绘画的"文化空间"，同样发生在其他领域真实的"社会空间"，例如"修道院、大教堂、宫廷和城市"等"中世纪社会中特定权力场所"的"边缘地带"[20]（分别为本书中第二、三、四、五章的主题）。"社会空间"中"边缘地带"的存在，首先应该归结为中世纪社会结构中权力关系的客观存在。正如书中

[18] 本书第 43 页。

[19] 本书第 43 页。

[20] 本书第 29 页。

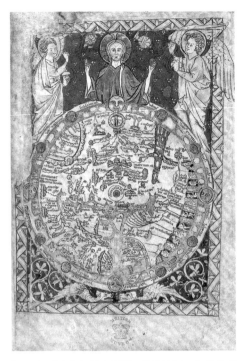

图 0-2 《诗篇》抄本插图：世界地图，英国国家图书馆，Add MS 28681 号抄本第 9r 页，1262—1300 年。

所分析的完成于 1260 年左右的《诗篇》中的一幅世界地图（图 0-2）所示，这种权力关系开始于页面上方君临一切的上帝，结束于页面下方两条恶龙缠卷的"阴间"；中间的人类世界，则存在着"人们距离位居中央的耶路撒冷越远，身边的万事万物就会变得越来越畸形和怪异"[21]（如右侧边缘非洲所在地的十几个奇形怪状的人形生物）的世界秩序。而上述四个权力场所及其"边缘地带"，与抄本绘画呈现的"文化空间"一样，都是被镶嵌在这一包罗万象的中世纪世界图景中的层序结构。

因此，无论是中世纪的"社会空间"还是"文化空间"，尽管卡米尔书中并没有给出二者孰先孰后的生成关系，但他确实很好地厘清了二者之间共有的结构关系，即一种中心和边缘相持相让、相互依赖同时动态平衡的关系。

这种结构关系首先是所在社会权力结构真实关系的表征。无论是《诗篇》中世界地图所显示的上帝与恶龙的对立、中世纪封建社会教士、贵族与农民的三分，还是男人与女人或者人与魔怪的二元概念，这种结构关系涉及对"空间的控制和编码"，必然会在它的边缘处创造出一个被排斥、被弃绝、充满怪异和反常的领域。这就是为什么中世纪的抄本

[21] 本书第 36 页。

绘画和修道院、大教堂、城市的边缘处都会充塞着匪夷所思的猿猴、怪兽、乞丐、妓女和农民图像的原因；尽管它们形态各异，其实经常扮演相同的结构功能角色——都以边缘处的反常和不稳定，巩固和维系了中心处的神圣和庄严。书中为此提供了大量生动的分析案例，其中的一个涉及《兰斯洛特传奇》抄本中一幅有趣的边缘图像：一个修女正露乳给一只猴子喂奶；这一图像其实是对宗教绘画中的神圣母题"哺乳圣母"（*Virgo lactans*）的一种戏仿，其目的不是为了颠覆这一母题，而是以某种"反范例"的形式，旨在"使它们所欲悖反的范本变得更加突显"[22]。

其次，同样不应忘记由边缘的结构位置以及画师的自主意识所导致的它们对于中心的批判性戏谑、颠覆和竞争。这种关系暴露了边缘之于中心或者图像之于文本的紧张关系。例如，卡米尔提到，一部12世纪末献给坎特伯雷基督教堂的抄本的页面边缘，圣奥古斯丁被画成将手中的箭头指向有他的议论在内的文本，但他的手上却拿着一个写有"*non ego*"的卷轴，好像在说"我并没有那么说"[23]——显然，图像（插画师）在这里与文本（书写员）唱起了反调。另外一个《鲁特兰诗篇》的例子，画师在边缘处画了一个弓箭手将一支箭射入一个倒地的人鱼的肛门之中，但奇怪的是，这支箭与上面文本中一个拉丁文词汇"*conspectu*"（意为看见或目光穿透）中的字母"p"延长的末端连接在一起——卡米尔认为，这一行径或许意味着画师欲与文本的抄写员相竞胜的意识，表示画师能够用画笔完成与后者同样的任务[24]。下面一个例子或许更令人震惊：完成于1323年的一部《弥撒书》中，画师画了一只猴子对着一位抄写员模样的僧侣露出了他的屁股。这个似乎毫无来由的情节或许表示画师对于抄写员身份的嘲弄，但更可能是画师对于抄写员文本中一段话有意的误读：因为上数七行的拉丁文"*Liber est a culpa*"

[22] 本书第 57 页。

[23] 本书第 45 页。

[24] 本书第 45—46 页。

（"这本书有过错"）中，"*culpa*"一词的后两个字母被抄写员转写到下一行，故如若按照当时的俗语（法语）理解，这句话就变成了"*Liber est a cul*"——"这本书是献给屁股的"[25]！这种充满想象力同时也不失具体性的释读，恰可以成为卡米尔前文所述其艺术史方法论的一个范例，即对图像意蕴的解读，不能脱离与页面整体文化空间的关系而凭空发生。

卡米尔还把边缘图像概括为"一种有意识的僭越之举"[26]，这一方面他无疑受到了俄罗斯文艺理论家巴赫金"狂欢化"理论[27]的启迪；他在讨论鲁昂大教堂北袖廊著名的"书商之门"上姿态滑稽的奇异动物与怪物图像时，即沿用了巴赫金的方式，将其与中世纪"傻瓜节""驴节"等礼仪节庆中，僧侣们受民间文化影响，头戴面具参加狂欢活动或进行戏剧表演的情形联系起来[28]。但与巴赫金更为鲜明的民间文化反对官方文化的阐释模式相比，卡米尔的模式始终保持着对于"文化空间"中结构关系的整体意识；在他看来，即使是"狂欢节"，其本身也受到官方的批准和控制，所有"在节日期间上演的反转、异装、酗酒和游行仪式都出自一道仔细控制、用于开流的阀门"[29]，也就是说，在"狂欢节"中同样存在着"与官方秩序之间的合谋"[30]。

从这种意义上说，抄本边缘处的图像与狂欢节并无二致；那些在边缘处跳跃嬉戏的哥特式怪物，尽管它们的身体如此自由自在，但实际上仍然受到文本的束缚。"它们可以'嘲弄'文本，却永远无法取代它"[31]。

[25] 本书第 49 页。

[26] 本书第 70 页。

[27] 参见巴赫金，《巴赫金全集第六卷：拉伯雷的创作与中世纪和文艺复兴时期的民间文化》，李兆林、夏忠宪等译，河北教育出版社，1998 年。

[28] 本书第 126—127 页。

[29] 本书第 183 页。

[30] 本书第 183 页。

[31] 本书第 73 页。

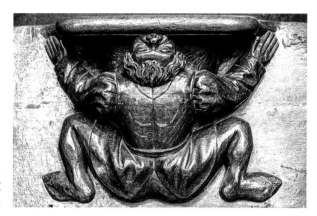

图 0-3　闻嗅屁股，雕花椅背凸板，圣彼得教堂，法国索米尔。

这一"合谋"的意象或许还可以借助卡米尔书中的另一个形象来表达：法国索米尔（Saumur）一座教堂的唱诗班席有一系列雕花椅背凸板（Misericord），它们放下去是座板，抬起来会显露其背后的雕塑；其中的一个形象呈现为一个仰面向上的人正将鼻子和嘴巴紧紧贴靠在背板上，而上面正是坐下的教士屁股所在之处 [32]（图 0-3）——这一形象生动地展现了上层的镇守与下层的贴附之间严丝合缝的统一。就此，在"狂欢节"的表象之下，卡米尔冷酷地道出了中世纪文化中令人窒息的一面。

　　不过，该如何理解这一形象那种让人忍俊不禁的喜剧效果呢？那些镇守于其上的教士，当他们意识到自己正被下面的低阶教士或农民谄媚地闻嗅时，难道不会在嬉笑之余，感到一丝不安吗？边缘图像的目的难道真的在于与中心合谋、对中心屈从与妥协吗？观者每一次看到这一场景所爆发的那种喜剧性的笑，以及它所带有的那种颠覆和令人不安的属性，难道不就是它存在的目的本身吗？卡米尔是否误读了巴赫金？他在这样阐释的时候，是否遗漏了什么？

　　边缘图像的原理和机制，究竟是什么？

　　至少在相当长的时期内，这些问题困惑住我，让我无从下笔。

[32] 本书第 130 页。

"元边缘性"与边缘的新"艺术"

我们再次回到本文的开头处：一张卡米尔以巴黎圣母院为背景的照片。照片上的卡米尔摆出了与背景中著名的怪兽客迈拉恰成镜像的戏仿形象，对着照片外的观者示意。我在前文指出，卡米尔扮演的戏仿形象构成了一道以原来的巴黎圣母院的边缘形象为背景的新的边缘；由镜像方式造就的这一"边缘的边缘"，恰好呼应着《边缘图像》中曾经论述过的"元边缘性"。

所谓的"元边缘性"，存在于卡米尔关于《奥姆斯比诗篇》一幅场景的讨论中。该场景描绘了一位手持松鼠的女士正在接过一个年轻男人递过来的一只戒指；而情侣身下是另一幅图像：一只体态肥硕的猫正将一只老鼠逼入洞中。值得注意的是上下两组形象，正好颠倒了彼此的性别位置，形成镜像式悖反；身处洞穴之中的老鼠（女性性器的隐喻）处于戳破男士衣服的利剑（男性性器的隐喻）的下方，而虎视眈眈的猫则位于手持松鼠的女性的下方（图 0-4）。正是在这里，卡米尔写道："在这幅颇具代表性的边缘图像里，边缘艺术涵盖了扩展到更边缘处的对其

图 0-4　《奥姆斯比诗篇》边缘图像细节：一对情侣，英国牛津大学博德利图书馆。

自己的元边缘性（meta-marginal）的戏仿"[33]。这种"元边缘性"，也就是一种以镜像方式自反地制造出新的"边缘"，以揭示边缘之所以运作的机制的方法。而在卡米尔的例子中，则成为卡米尔自反式地运用并揭示其书中艺术史方法论的手段。

换句话说，"元边缘性"的关键在于它揭示了创造"边缘"的原理，也就是"边缘"永远的"可生产性"：通过不断地制造新的"边缘"以颠覆既有的"中心"，以促成与"中心"永久性的动态关系。如果说，它在《奥姆斯比诗篇》中是一种艺术生产手段，那么在卡米尔那里，它已潜在地变成了批判性地生产新的艺术史研究的方法。而且正如他在照片中凝视着画面外的他者那样，这种方法并不局限于他本人，而是一种可以传递的动态结构。卡米尔在书的前言论及他的艺术史方法时，曾说他之所以要把"文学批评、精神分析、符号学、人类学以及艺术史等方法论"进行"异质杂糅"，不仅仅是要使之像他的研究对象那样显得"颇为怪诞"和"异乎寻常"，更是为了"激发读者丰富的阐释、补充和置疑"，也就是让他的读者（和后来人）在其书中留下的"页边处"，"不妨也赐下一两条表示异议的涂鸦"[34]。这就使他笔下对于"边缘图像"的具体研究，开始具备普遍的方法论意涵——成为一个批判性历程，和一种通过不断创造"边缘"以激活"中心"的艺术史"艺术"的开端。下面的文字，可以看作我本人写于这一方法论边缘处的几处"涂鸦"。

首先，可以为卡米尔关于中世纪权力结构对于空间关系的控制与编码补充提供一个更为简洁明快的解释系统，那就是西方从古典时代以来的关于"存在巨链"（the Great Chain of Being）的学说和观念。从柏拉图、亚里士多德开始，经过普罗提诺的新柏拉图主义和中世纪圣托马斯·阿奎那为代表的新亚里士多德主义的中介而流行于中世纪，"存

[33] 本书第 68 页。

[34] 本书第 30 页。

在巨链"学说包含以下三个原则：充实性原则、连续性原则和等级性原则。根据这三个原则，宇宙是一个没有空隙的、被一切连续的存在物充塞着的、从最高的存在一直延展到最卑贱的存在的链环；在这个由"上帝从天国下垂到尘世"的链环中，任何存在物都是必然的，都有它存在的价值[35]。故而，无论是中世纪的"文化空间"还是"社会空间"，正如《诗篇》中的世界地图所显示的那样，有中心必然有边缘，有边缘也必然有中心；从上到下或从圆心到圆周，二者均是保障上述"存在巨链"的不可或缺的链环。尤其是位于边缘处大量人兽混合的身体，更是"存在巨链"中连续性原则的表达。

其次，作为一位有魅力的艺术史家，卡米尔的阐释大胆而新颖，但也不免招致误议，被指想象力有余而说服力不足。例如，凯瑟琳·A.史密斯（Kathryn A.Smith）即指出，卡米尔关于《格雷–费茨派恩时祷书》页中的拉丁文"*conturbata*"（"迷惑的"）一词"很可能激发了画师的灵感，使他在页面下方描绘这个怪异的女性头像时，为她加上了一条向下披垂但形似男性生殖器的头巾"[36] 的解读，是毫无根据的，因为他在该词中找到的"turban"的表述，在法文和英文中，分别只有到 15 世纪晚期和 16 世纪才形成"头巾"的意思[37]。另一位批评者杰弗瑞·F.汉布格尔（Jeffrey F. Hamburger）则指摘卡米尔过于关注"低俗"文化而有意忽略了图像本来指示"高级"或"官方"文化的明显意涵。例如同一部抄本中的另一个页面，画师在一幅基督受难像的左侧页边绘制了一只站进地洞里的小松鼠，卡米尔认为对赞助人所在的法语贵族阶层而言，"毛茸茸的小动物大多具有指代男性生殖器的隐义"，故此处是以视觉双关语形式"指代抄本羊皮纸页面上的孔洞"，又"悖反地呼应着基督身

[35] 诺夫乔伊，《存在的巨链——对一个观念的历史的研究》，张传有、高秉江译，江西教育出版社，2002 年，第 25—75 页。

[36] 本书第 66 页。

[37] Kathryn A. Smith, 'Liminal Limning', A Review of *Image on the Edge: The Margins of Medieval Art* by Michael Camille, *Oxford Art Journal*, 1994, Vol.17, No. 1, p.95.

体上的伤口"[38]；就此，汉布格尔明确给出了这个边侧小动物的图像志含义——出自《新约·马太福音》(8∶20) 中"狐狸有洞，天空的飞鸟有窝，人子却没有枕头的地方"这一文本[39]。显然，较之卡米尔的巧立新说，汉布格尔的传统图像志解说无疑更为平实，也更具有说服力。这一批评作为一个案例无疑也启示着我们关于阐释有效性的一条金律：诉诸艺术家之自主性的阐释，只有在传统图像志失效或无计可施的前提下，才具有合法性。否则的话，过度阐释就在所难免。

在这一方面，我的补充更多出自我本人作为本书校译者的个人经验，涉及一些文中的瑕疵。前两条纯属作者校改时不够细心导致，后两条则涉及对文中用语和概念理解的问题。

第一条，本书第 77 页第 2—3 行，"一头玩具似的红色大象"。根据图 1-23 判断，其中"红色"应为"白色"之误。

第二条，本书第 174 页倒数第 7—8 行，"乞丐扮演着巨人阿特拉斯的角色，支撑起风格精致的哥特式建筑"。根据图 5-5 中细节的观察，此处起支撑作用的人物应该是"士兵"而不是"乞丐"。

第三条，本书第 28 页"前言"第 3—4 行"亲吻屁股的牧师"（也出现于原书英文版的封底广告语中）的英文原文是"arse-kissing priests"，但这句话究竟指代书中描述过的哪个情节？可能的出处有两个，其一指第 49 页图 1-10 页边处一只猴子对着一位僧侣露出屁股的图像，但僧侣并没有亲吻猴子的屁股；其二指第 129 页图 3-10 雕花椅背凸板图像中，确有一个男人把嘴巴和鼻子紧紧贴附在上面安置教士屁股的座板背面；但根据图像和文意判断，作为一个被上

[38] 本书第 65—66 页。

[39] Jeffrey F. Hamburger, A Review of *Image on the Edge: The Margins of Medieval Art* by Michael Camille, *The Art Bulletin*, Vol.75, No.2 (Jun., 1993), p.322.

面的教士座板镇守的形象，这个男人更应是一个农民而不是教士。鉴于卡米尔原文中"牧师"之语使用的是复数形态，故我们若把这一表述应用于上述两种语境之中，大致都不算违背作者的本意。此处用语的含混似亦与卡米尔性格中对于具有连续性之边缘图像的热衷相一致。

第四条，本书第 186 页第四行涉及一个宗教概念"无玷始胎"（immaculate conception），卡米尔文中的表述如下："让娜很可能借助这部小书来为她自己的'无玷始胎'祷告"[40]。这段话涉及的历史事实是，王后让娜欲为法国国王查理四世生下一个男性继承人，但不幸她最后生下的是一个女孩，导致法国王权旁落和英法之间的"百年战争"。从这个角度而言，当卡米尔故意引用这个概念时，他心目中无疑想到的是圣母玛利亚"无玷"而生下圣子耶稣的故实。然而，把本指圣母玛利亚在她的母亲圣安妮未曾沾染原罪的情形下受孕而生的"圣母无玷始胎"（*l'Immacu-lée Conception*）学说，当作圣母玛利亚受圣灵感胎而生出耶稣的"圣母童贞感胎"（*la maternité verginale*）学说，确乎如路易·雷奥（Louis Réau）所说，即使在西方语境下，也是一件经常发生的事[41]。卡米尔在这里也没有例外，因为如若他知道该词的本义，是不会把让娜实际上怀上了一个女孩而当作不幸来渲染了。

指出这些"瑕疵"本身其实并不是目的，而在于实践作者所发现的艺术战略：用某种"反范例"而"使它们所欲悖反的范本变得更加突显"。卡米尔在他的艺术史"艺术"方面，事实上也采取了相同的策略。

[40] 本书第 186 页。

[41] Louis Réau, *Iconographie de l'art chrétien, Tome Second, Iconographie de la Bible, II, Nouveau Testament,* Presses Universaires de France , Paris, 1957, p.76.

前文已经指出，卡米尔一次又一次地批评埃米尔·马勒浪漫主义化的中世纪艺术观，但这并不妨碍他一次又一次地在其著作（两部均以"哥特式"命名的作品）中，力图实现对马勒名著的重写和替代；他甚至在其几乎所有作品的章节构成中，都借鉴或贯彻了马勒借自博韦的文森的那种整体性宇宙论结构法。

卡米尔与巴赫金的关系亦可作如是观。

他不仅在书中以引文的方式（如第一章开篇导入巴赫金关于中世纪存在着"正式的和狂欢的"两种生活的说法[42]）、引用概念的方式（如"狂欢的""民间文化"会在"傻瓜节"和"驴节"等礼仪节庆中侵入并浸染僧侣们"正式"的"官方文化"[43]），或者采纳主题的方式（如以"永不终结，永不完成""不断建构和创造着其他身体"的"巴赫金式的身体"的眼光，来看待妇女"在性交、怀孕和月经"时不断突破自己的边界的能力[44]）等方面直接引用巴赫金，还在某些场合用不指名道姓的方式间接地引用巴赫金（如"作为一种肥料，排泄物是生命、死亡和重生循环中的一个环节"[45]，即是从巴赫金《拉伯雷的创作与中世纪和文艺复兴时期的民间文化》书中的相关段落[46]中化出）。

甚至于卡米尔艺术史方法论中最具有特色的"望文生图法"（即中世纪插画师如何运用拆解拉丁文辞的方式有意生成新的图像），我也高度怀疑，它们是从巴赫金讨论拉伯雷时代文学修辞大量使用的文字游

[42] 本书第 31 页。

[43] 本书第 126—127 页。

[44] 本书第 82 页。

[45] 本书第 147—148 页。

[46] "在怪诞现实主义和拉伯雷的小说中，粪便形象丝毫也不具有今日人们加诸于它的那种日常生活的、狭义生理学的意义。粪便是作为肉体与土地生命中的重要方面、作为生命与死亡斗争中的重要因素被接受的，它参与了人对自身物质性与肉体性的活生生的体验，这种物质性与肉体性是跟土地生命不可分割地联系在一起的。"巴赫金，《巴赫金全集第六卷：拉伯雷的创作与中世纪和文艺复兴时期的民间文化》，李兆林、夏忠宪等译，河北教育出版社，1998 年，第 257 页。

戏中获得的灵感。例如其中的一个例子涉及《巨人传》的主角高康大把"巴黎"（Paris）城市的名字故意曲解成"为开个玩笑"（法文：*par rys*）；说因为"我们大家都受到了玩笑的沐浴"（"*nous sommes baignés par rys*"），所以从这时候起，"城市才开始叫作巴黎"（"*Dont fut depuis la ville nommée Paris*"）[47]。另外一个例子涉及中世纪一个叫"涅莫"的著名人物形象无中生有的故事。这位"涅莫"的原文是拉丁文"*nemo*"，本是拉丁文中用作否定的"谁也不"的意思；圣书里到处写着"*nemo deum vidit*"（"没有人见过上帝"）的句子，但故事的作者故意把该词曲解为一个人，这句话的意思就变成了"涅莫见过上帝"——类似的句子越多，"涅莫"就变得越来越全能，以至于他"几乎和上帝平起平坐，有非凡的人人望尘莫及的力气、知识……和……自由"[48]。正如前述，卡米尔笔下"*Liber est a culpa*"（"这本书有过错"）被将错就错地解读成"*Liber est a cul*"（"这本书是献给屁股的"），遵循的是相同的狂欢化逻辑。

最后，即使卡米尔在多处场合对巴赫金持批评的态度，视其为过于乌托邦地将"神圣的和世俗的"领域作判然的二分，忽略了"民间文化"对于"官方文化"，"边缘"对于"中心"的合谋、屈从与附和，我们依然要从卡米尔这一略显矫饰的姿态中，透过他的字里行间，看出他所深刻地得益于巴赫金的地方——再次借用他自己的话，恰如用某种"反范例"，而"使它们所欲悖反的范本变得更加突显"。

至于我自己，要说对于卡米尔的范式有什么不满足的地方，当然要数他在"边缘"的范畴中轻易地略过了同时期"东方"的存在。与其说是"略过"，毋宁更是他根本缺乏这一跨文化的视野。在他之前，恰恰

[47] 巴赫金，《巴赫金全集第六卷：拉伯雷的创作与中世纪和文艺复兴时期的民间文化》，李兆林、夏忠宪等译，河北教育出版社，1998 年，第 220 页。

[48] 同上书，第 480—481 页。

图 0-5 《考卡雷利抄本》边缘插图细节：食人魔，英国国家图书馆，伦敦，Add. MS 28841 号抄本第 3r 页，1330—1340 年。

是他有所龃龉的尤吉斯·巴尔特鲁塞提斯曾经做过有益的开拓[49]，但却被他选择性地视而不见。这个"东方"，不仅鲜明地出现于同时期"T-O 式世界地图"（包括前述《诗篇》世界地图）的上方，而且也以蒙古帝国所开创的"蒙古治世"（Pax Mongolica）为背景，被无数东西方探险家、商人和传教士们所践履和见证[50]。但令人扼腕的是，渊深广博一如卡米尔者，却什么也没有看见。

　　甚至他在书中已经分析过的一幅标明为《动物与食人魔》的图像（图 0-5），卡米尔关注的是它那以"自然主义风格"绘制的"昆虫和其他小动物"，但其实更值得注意的是页面上方一座人间城廓外侧，一个令人恐怖的场景：一群食人魔正在享用人肉盛宴。卡米尔轻描淡写地将其处理为人类文明边缘处"混迹于兽性的堕落场所"[51]，丝毫没有意识到在中世纪语境下，这一场景往往与遥远的"东方"的另一种人类相关。早在 13 世纪，英格兰人马修·帕里斯（Matthew Paris）即已在他的《大编年史抄本》的页边处描绘过一个类似的场景，一群鞑靼人正在用火烤熟和分食几个战俘（图 0-6）；其中供啃食的残肢和仰

<hr />

[49] Jurgis Baltrusaitis, Le Moyen Âge fantastique: Antiquités et exotismes dans l'art gothique, Flammarion, 1999. 书中有大量篇幅讨论东方艺术对于中世纪欧洲的影响。

[50] 相关研究参见李军，《跨文化的艺术史：图像及其重影》，北京大学出版社，2020 年；湖南省博物馆编，《在最遥远的地方寻找故乡：13—16 世纪中国与意大利的跨文化交流》（李军担任主策展人），商务印书馆，2018 年；王春法主编，《无问西东：从丝绸之路到文艺复兴》（李军担任主策展人），北京时代华文出版社，2018 年，等等。

[51] 本书第 77 页。

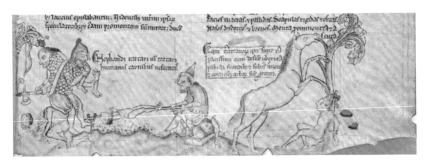

图 0-6　马修·帕里斯《大编年史抄本》边缘插图细节：鞑靼士兵烤食战俘，第 144 页，
英国剑桥大学基督圣体学院，13 世纪。

图 0-7　《考卡雷利抄本》边缘插图细节：嫉妒的恶行，意大利佛罗伦萨巴杰罗美术馆，
1330—1340 年。

面朝天的死者姿态，与前者十分相似。学者郑伊看指出了鞑靼人与食
人者之间的联系，可能缘自当时欧洲人对于征服世界过程中具破坏力
的蒙古人的想象[52]。但在一个世纪之后，尽管在这幅《动物与食人魔》
中啃食人肉的恶魔身上，已经不太容易看出他们与鞑靼人的直接联系，
但这并不意味着鞑靼人主题的消失；相反，他们却在同一部抄本中以
更为豪华奢侈的方式登堂入室，成就了这部 14 世纪热那亚抄本最显著
的特色。

　　图 0-7 即为今天我们通常称为《考卡雷利抄本》（Cocharelli Codex）
的这部热那亚抄本中的一个场景。页面下方边缘处的三个圆形框架内，

[52] 郑伊看，《来者是谁？——13—14 世纪欧洲艺术中的东方人形象》，江苏凤凰美术出版
社，2023 年，第 152—164 页。

赫然出现三位蒙古人的坐像；中间是一位手持权杖的威严的蒙古汗王，由左右两位头戴姑姑冠的蒙古后妃所胁侍。这位蒙古汗王的形象，应该说既反映了同一时期统治伊朗的伊利汗国君王的情实，另一方面，正如学者潘桑柔（也是本书译者）的研究证明，同一抄本中包括本图在内的蒙古汗王形象，还受到了"一类流行于欧亚大陆内部的描绘王者形象的固定模式"的影响[53]。这类庄重豪华版的蒙古汗王形象说明，尽管他们依然置身于边缘（被当作承载基督教七种恶行的载体），但其在"文化空间"中的地位，早已非一个世纪之前的嗜血狂魔所能比拟，而在事实上被塑造成为一个不同于西方世界中心（以耶路撒冷为代表）的另一个中心，并随同时代《马可·波罗游记》《曼德维尔游记》等东方行纪在欧亚大陆的流播而逐渐与一个"神奇的东方"及其理想统治者（如长老约翰）的形象重叠在一起，进而为 15 世纪之后的"地理大发现"和东西方的再次相遇埋下了伏笔，且为此提供了重要的动力[54]。而这样的跨文化视野，尽管已在卡米尔的研究对象中流露了蛛丝马迹，却与卡米尔失之交臂，不能不说是一个重大的遗憾。

在以上分析基础上，我们再次回到前文讨论过的"元边缘性"。或许我们会因此获得一种前所未有的新视野，进而锤炼出一种关于"边缘"的新方法论——一种艺术史的新"艺术"。也就是说，重要的或许不仅仅是同一个世界中"边缘"与"中心"的交替与竞争，更是具有不同"边缘"与"中心"的不同世界之间的交错、交流与交融。在这种意义上，"元边缘性"（meta-marginal）之为"元"的真正意义，实际上应该从"跨文化"（trans-cultural）之"跨"上面来理解，意味着一切"边缘"（"边界"）都是可以"跨越"的。在这种意义上，"元边缘性"的艺术史，必然同时也是"跨文化"的艺术史。

[53] 潘桑柔，《图绘恶行：异域之物、国际贸易与跨文化视角下的〈考卡雷利抄本〉》，收入李军主编，《跨文化美术史年鉴 2："欧罗巴"的诞生》，山东美术出版社，2021 年，第162—163 页。

[54] 相关内容参见李军，《跨文化的艺术史：图像及其重影》，北京大学出版社，2020 年。

　　表面上看来，这似乎超越了卡米尔的视野。但是，超越卡米尔的视野，难道不正是卡米尔所期待的吗？正如在照片中，卡米尔期待地看向画面外的观者，终于迎来了我们看向他的眼光。

　　卡米尔看到了我们；我们则看到了卡米尔，也看到了他眼中的我们自己。

<div align="right">2022 年 12 月 24—27 日</div>

□ 致 谢

在终日忙于完成这部关于边缘的书时，除了我曾到访过的收藏手抄本的欧美图书馆和博物馆的工作人员，我还想感谢曾经与我一起讨论过相关问题的朋友、同事和学生，他们是：莉莲·兰道尔（Lilian Randall）、露西·桑德勒（Lucy Sandler）、罗伯特·奈尔逊（Robert Nelson）、琳达·塞德尔（Linda Seidel）、欧仁·万斯（Eugene Vance）、史蒂芬·G.尼古拉斯（Stephen G. Nicholas）、R.霍华德·布洛赫（R. Howard Bloch）、马尔科姆·琼斯（Malcolm Jones）、乔纳森·亚历山大（Jonathan Alexander）、罗斯·G.亚瑟（Ross G. Arthur）、努里斯·克兰-凯德尔（Nurith Kenaan-Kedar）、杰瑞·道兹（Jerry Dodds）、保拉·热尔松（Paula Gerson）、萨拉·汉拉翰（Sarah Hanrahan）、本·韦瑟斯（Ben Withers）和丽塔·麦卡锡（Rita McCarthy）。尤其要感谢帮助我撰写参考书目的米歇尔·默柏克（Mitchell Merback）。

■ 前 言

我可以借助一个圣贝尔纳（St Bernard）[1]式的问题作为全书的开篇：这些侵入中世纪建筑、雕刻和插图抄本边缘处的图像——姿态淫猥的猿猴、口衔尾巴的恶龙、大腹便便的人群、弹奏竖琴的驴子、亲吻屁股的牧师和翻筋斗的杂耍艺人——究竟意味着什么？但是，我更感兴趣的是，它们如何将自己伪装成毫无意义的样子，好像热衷于颂扬万物的"流变"（becoming）而非"静止"（being）。以上问题，我只能通过书中研究之后的文本形态来提供解答。然而，通过对文学批评、精神分析、符号学、人类学以及艺术史等方法论进行的异质杂糅，我有意使我的研究方法显得颇为怪诞，就像它的研究对象那般异乎寻常。阿诺尔德·范热内普（Arnold Van Gennep）是首批论述边缘问题的人类学家之一，正如他所指出的那样："阈限的属性在本质上就是模糊的，因为它们会从正常地确立文化空间之性状和位置的分类系统中逃逸或滑脱。"

在开篇第一章中，我检视了边缘所属的文化空间，并探讨了它在13世纪时如何借助这些怪异物的组合而被建构和生成。早前，哥特式手抄本页边处的图像已经获得了研究，主要出自莉莲·兰道尔之手。但

[1] 圣贝尔纳，即克莱尔沃的圣贝尔纳（St Bernard of Clairvaux，1090—1153），法国教士、学者，在神学上是神秘主义者，主导了12世纪的西多会改革，积极组织了第二次十字军东征。——译者注

是，除了关注特定母题（经常以孤立的细节形式被复制）的含义之外，我会集中探讨它们在所处的整幅书页、整篇文本、整个物象或空间内发挥的具体功能。

在接下来的几个章节中，我重点关注了中世纪社会中特定权力场所（包括修道院、大教堂、宫廷和城市）的边缘地带。尽管这些空间受到僧侣、牧师、领主和市民等特定群体的控制，但它们并不仅仅服务于某一类受众。它们是对抗上演的舞台，是个体时常跨越社会边界的场所。例如，在一所修道院或大教堂中，我们能在其边饰处发现，那些被镌刻在石头上凸显出来的戒律似乎强化了其意欲限制的各种欲望。在一个宫廷化的社会中，貌似神圣性的骑士精神所倡导的一套阶级道德会在一定程度上将这些肉体冲动合法化，并借助罗曼传奇等新文学类型完成对它们的理想化表达。因而，边缘更像是一种娱乐方式，或是一种征服下层社会民众的手段。

在论述中世纪城市的章节中，我集中讨论了城市边缘处被压抑的下层民众（诸如乞丐和妓女）的视觉表现手法。同时，它提出了一个关键的问题：对于更多在城市环境中进行创作并在边缘处绘制自画像的中世纪艺术家来说，他们能否满足于仅仅"玩笑式"的颠覆？边缘是否像许多人所主张的那样，代表着艺术家自我意识到的自主性的开端？最后，我会简述哥特式艺术中页边图像绘制传统的衰落，这一现象恰巧与15世纪抄本绘画中错觉空间的兴起相吻合。

虽然针对边缘艺术的研究恰逢其时，考虑到当前中心和边缘、"高级"和"低级"文化，以及"他者"或少数派在艺术史等精英学科中所占据位置的争论日益激烈，我们必须谨慎地使用此类后现代的术语来讨论中世纪的边缘问题。在中世纪，"边缘的"（marginal）一词首先适用于书写文本的书页。在13世纪，边缘艺术的大繁荣现象必须与阅读方式的变化、识字能力的提高和作为社会控制手段的文本记录的增加联系起来。作为一种补充，页边处书写的文本或绘制的图像增加了一重额外的维度，它们能够注解、戏仿、革新或挑战文本的权威性，同时又从不

彻底地否定它。我将要指出的是，为了保证自身的持续存在，中心是依赖于边缘的。为此，我希望这部著作能够激发读者丰富的阐释、补充和置疑，如果有可能的话，甚至对那些渴望在页边处留下自己图像的读者而言，不妨也赐下一两条表示异议的涂鸦。

第一章

制造边缘

中世纪的人们过着两种生活：正式的和狂欢的生活。世界的双重维度——严肃的和诙谐的——于他们的意识中并存。这种共存状态令人惊讶地反映在 13 世纪和 14 世纪插图装饰的手抄本中……我们可以在同一幅页面中发现严肃的虔诚主题……以及与故事毫无关联的自由图像。这些自由图像描绘了客迈拉（融合了人类、动物和植物元素的怪异生物）、漫画式的魔鬼、表演各式杂技的杂耍艺人、佩戴假面的人像和游行场景，它们完全是风格怪诞的狂欢式主题……然而，在中世纪艺术中，虔诚与怪诞之间划定了一条严格的分界线；它们和谐并存，但从不相互混杂。[1]

在每日的第三个祷告时辰（Terce），也就是早晨大概九点钟，一位生活在 1325—1350 年间的女子玛格丽特（Marguerite）翻开私人祈祷书时，她会在左手边单页边缘的"分界线"处看到自己的形象（图 1-1）。在意为上帝的单词"Deus"的首字母 D 中，出现了一座哥特式圣殿的三分拱，玛格丽特手持一本摊开的小书（很可能正是这部时祷书抄本），

[1] 参见巴赫金：《拉伯雷和他的世界》（*Rabelais and His World*），1965 年，布鲁明顿，第 96 页。

图 1-1　玛格丽特的"猢狲把戏"，《玛格丽特时祷书》，英国国家图书馆，伦敦，Add MS 36684 号抄本第 46v —47r 页，152mm×111mm。

跪在前来敬拜圣母子的东方三王一侧。如果将目光投向页面下方，她会瞥见三只正在模仿上方三王举止的猿猴。在页面左上方，一个生有双翼、形似猿猴的天使抓住了字母 D 伸出的末尾，就好像它正操控着即将揭开遮盖着整个场景的幕布的绳索。另一只猿猴则扮演着一个更具支撑性的角色，它飘浮在空中，像巨人阿特拉斯（Atlas）一样承托起玛格丽特跪着的那块地面。在左侧，另一个令人诧异的怪物也在模仿着向圣母子献礼的东方三王，它手持一顶金色王冠，因为长着一只大脚而被称作独脚人（sciapod）。

　　"哦上帝，倾听我的祈祷"（Deus in audiutor）——这句开篇语提醒我们，拥有这部祈祷书的玛格丽特很可能会大声地朗读文本。然而，她虔诚的祷告难道不会被页面右上侧瞪大双眼的怪兽格里卢（gryllus）头上多叉小丑帽顶端铃铛的碰撞声、页面下方风笛和单面小鼓发出的喧闹声打断吗？对于玛格丽特祈祷书中的这几幅页面而言，它们并没有揭示

她所参与的、被俄罗斯学者米哈伊尔·巴赫金（Mikhail Bakhtin）形容为中世纪生活的两个截然不同的侧面——神圣的和世俗的，她既不处于外部，也不身在内部，而是处于内外之间，身居边缘之处。

　　在对页的右侧页边处，蝴蝶与炖锅的并置很可能令现代观者们感受到一种超现实主义的愉悦感，恰似"在一张操作台上，一台缝纫机和一把雨伞意外邂逅"。尽管马格里特（Magritte）或恩斯特（Ernst）等现代艺术家们将真实世界中的琐细碎片并列起来并视之为颇具深意的崇拜物（fetish），但中世纪边缘艺术中设计精巧的不协调性则使我们很难将它们视作关于梦幻的隐喻。正如今天在考验眼力的游戏中哔哔作响、沿之字形穿过我们电脑屏幕的那些小怪物一样，这类组合同样是理性的，并发挥着实际功能。其他诸如"超现实"（surreal）等字眼并不适于描述此类生物，其中也包括尤吉斯·巴尔特鲁塞提斯（Jurgis Baltrusaitis）在 1960 年的著作《觉醒与惊异：奇幻的哥特式》（*Réveils et prodigies: Le Gothique fantastique*）中采用的浪漫主义术语"奇幻的"（fantastic），以及最重要的一个术语——承载了过多消极意义的——"怪诞的"（grotesque）。"怪诞"这个概念出现在 16 世纪，被用于形容当时最新发现的一批古典壁画作品。[2] 玛格丽特很可能会使用拉丁词汇"寓言"（*fabula*）或"珍奇"（*curiositates*）来描述她《时祷书》页边处的各种生物，但是这位世俗女性也可能更倾向于采用"猢狲"（*babuini*，我们今天使用的狒狒"baboon"的词源）一词的一个变体。在 1344 年的一份历史文件中，这个词被用于描述一位法国工匠在阿维尼翁制作的猿猴图案，可大致译作"猢狲把戏"（monkey-business）。[3] 在形容一座饰有"精妙的猿猴图案、小尖塔和猢狲把戏"（subtil compasinges,

[2] 关于"怪诞"概念的发展史，参见凯瑟（Kayser），《艺术与文学中的怪诞》（*The Grotesque in Art and Literature*），布鲁明顿，1963 年。

[3] 参见韦尔蒂埃（Verdier），《抄本和相关作品边缘处的女性》（'Women in the Marginalia of Manuscripts and Related Works'），收于《中世纪的女性角色》（*The Role of Women in Middle Ages*），1972 年，宾厄姆顿，第 14 条。

pinnacles and babewyns）[4] 的建筑时，乔叟（Chaucer）将该词引入英语，用以完成对"猿猴""状似狒狒的"和"猿猴图案"等相似词汇的多重指代。其中，"猿猴图案"将意指几何图案的词汇与猿猴"singe"组合起来。[5]

"猢狲把戏"的概念不仅适用于指代猿猴，而且被用来代表所有类似的复合式生物，这一做法有着重要的意义。作为整个中世纪词源研究领域的权威人士，塞维利亚的伊西多尔（Isidore of Seville）将"猿猴"（simius）的词源上溯到"模仿"（similitudo）一词，指出"猿猴试图模仿它见到的所有事物"。作为一种被杂耍艺人训练的娱乐工具和被贵族豢养的宠物，猿猴开始象征艺术再现的双重特性，"猿猴"（le singe）也随之成为"符号"（le signe）的变位词（anagram）。类似地，边缘艺术中流行的"猢狲把戏"也使人们注意到模仿或错觉对上帝创世的既定秩序构成的威胁。

玛格丽特很可能也会将时祷书页边处的生物称作"胡话诗"（fatrasies），它源自"大杂烩"（fatras）一词，意为垃圾或无用之物，是一种流行于法兰克-弗兰德斯（Franco-Flemish）交界地区的打油诗，那里正是绘制玛格丽特私人时祷书插图的地方。尽管遵循着一种严格的音节程式，但这类打油诗描写的可能正是抄本页边处涌现出的各类生物：

> 在一只小虫的脚下，
>
> 一个傻瓜正在上吊，
>
> 最好躲在一只小精灵的背后；
>
> 在所有人受惊吓的地方，

[4] 引自现代英语版本的杰弗雷·乔叟《声誉之宫》（House of Fame），中古英语版本作"Many subtil compassinges, babewynnes, and pynacles. I say"。——译者注

[5] 参见伊万斯（Evans），《1307—1461 年间的英国艺术》（English Art, 1307-1461），1949 年，牛津，第 38 页；詹森（Janson），《中世纪的猿猴和猿猴故事》（Apes and Ape Lore in the Middle Ages），1952 年，伦敦。

出现了一个南瓜头，

它正夺走他的灵魂……[6]

尽管在这类胡话诗中，每一个语义单元的意义都是可以理解的，它们却无法传达出任何统一的意涵，与我们在页边处观察到的图像并没有什么区别。然而，这类打油诗是完全自足的，是宫廷社会所热衷的一种娱乐形式，尽管那里也孕育着边缘艺术中系统化的不连贯性，甚至开始反抗另一套话语体系——上帝的圣言。然而，就我们今天视为充满冲突的这套文化编码而言，在中世纪时，它们很可能并不被时人区分出来进行单独的理解。在一部典型的无插图装饰的抄本（法国国家图书馆藏，法语抄本第 19125 号）中，我们可以观察到道德训诫、圣人生平、寓言故事、宫廷诗作和两首内容淫猥的韵文故事组合在一起。对于精英阶层的观者们而言，复合式怪物的组合、不同形式与体裁的混合似乎是一种流行的文本和图像风尚。正如我们在玛格丽特的私人祈祷书中看到的"猢狲把戏"那样，它们同样也被描绘在约克大教堂（York Minister）彩绘玻璃窗的边缘处，出现在西敏寺（Westminster Abbey）订制的白麻布圣衣的表面，刺

图 1–2　中世纪巴黎城中桥上的乞丐们，《圣德尼生平》，法国国家图书馆，巴黎，MS fr. 2091 号抄本第 111r 页，240mm×160mm。

[6] 参见勒平（Leupin），《蛮荒之言：中世纪的写作和性》（*Barbarolexis: Medieval Writing and Sexuality*），1990 年，剑桥，第 148 页。

绣在英王爱德华三世的弗兰德斯皇后——艾诺的伊莎贝拉（Isabella of Hainault）私人礼拜堂摆放的软垫上。[7] 然而，问题依然没有得到恰当的解答：这些身份高贵的赞助人在这个一团混乱的世界里——井井有条的生活边缘处充溢着的一类滑稽、趔趄犹如醉言的胡言乱语——到底想要获得什么？

圣言边缘处的世界

当人们将恐惧投射到那些生活在已知世界边缘处的种群，也就是某种程度上较之正常者更为低劣的人群时，这种情绪才会被驱散；无论是穴居人（troglodites）还是俾格米人（pygmies）……世界的边缘被人们视作一片危机四伏的地带，那里可能生活着各类怪物，也孕育着截然不同的人种，与生活在万物中心处的人类原型相比，他是一个畸形儿。[8]

在整个中世纪，已知世界的边缘地带也是艺术再现力之所及的阈限。在一部完成于 1260 年左右的英文版《诗篇》（*Psalter*）抄本中有一幅地图（图 1-3），显示人们距离位居中央的耶路撒冷越远，身边的万事万物就会变得越来越畸形和怪异。在页面最顶端，超越时间和空间的上帝操控着一切，而两条缠卷的恶龙则点明了页面下方"阴间"（underworld）的空间属性。在这个直径一英尺半的微缩宇宙右下角的四分之一半球处，抄本画师特意在延伸开来的非洲大陆中绘制了 14 种源

[7]　相关历史文献参见伊万斯，《1307—1461 年间的英国艺术》，1949 年，牛津，第 38—44 页，对彩绘玻璃窗的论述参见克鲁维（Crewe），《约 1180—1540 年间的英国彩绘玻璃窗》（*Stained Glass in England, ca. 1180-1540*），1987 年，伦敦。

[8]　参见坎珀莱西（Camporesi），《梦想的面包：早期现代欧洲的食物和幻想》（*Bread of Dreams: Food and Fantasy in Early Modern Europe*），1989 年，芝加哥，第 79 页。

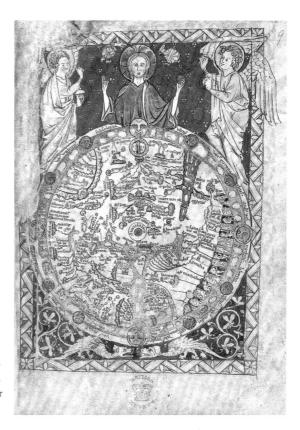

图1-3　世界地图，《诗篇》，英国国家图书馆，伦敦，Add MS 28681 号抄本第 9r 页，170mm×124mm。

自老普林尼记载的怪异族群的形象。人们普遍认为，他们生活在"圆形地球表面想象可及的边缘地带"。[9] 其中，我们可以辨认出身材矮小的无头人（blemyae）、胸部长眼之人（cynocephali）、狗头人（dog-headed persons）、巨人（giants）、俾格米人（pygmies）和其他很多怪异族群的形象，以及一个独脚人——就像那个在《玛格丽特时祷书》左侧页边扮恶作剧者的形象。从这个层面来说，抄本插图画师们通常不会发明怪物，而是根据他们活灵活现假定的生活于上帝创世边界处的生物形象进行描绘。

[9] 参见弗里德曼（Friedman），《中世纪艺术与观念中的怪异族群》（*The Monstrous Races in Medieval Art and Thought*），1981 年，剑桥，第 43—51 页。

全视全能且无所不在的上帝位居中世纪世界全景的中心处，宇宙、社会乃至文学风格所遵循的范本大都是环形和中心式的。壁炉、村庄或城市象征安全的空间，它们与森林、沙漠和沼泽等充满危险的外部世界形成了鲜明对比。在祈祷日（Rogation Day）举办的一场被称作"敲打界限"（Beating the Bounds）的乡村仪式中，每个乡下孩子都会牢记作为边界的每一条溪流和每一株树木，他会将身体浸入水中或敲击树干，借助自己的身体来标记他所处世界的空间边界。未知领域并不是旅行者和朝圣者才能穿越的远方，它们就始于山的另一边。

同时，人们也对秩序的错乱和移位现象保持着高度的敏感，因为他们非常关注划定自身在宇宙中所处位置的等级制度。除了构成社会的三个等级——祈祷的僧侣、作战的骑士和耕作的农民，这套制度也涉及区分自由民和奴隶、教士和平信徒、城市居民和乡村居民，当然，还有男人和女人之别。尽管它缺乏在我们观念中占据主导地位的二元概念——公共的和私人的，但中世纪的空间组织方式并不缺乏地域的标识。在田野中，篱笆标记出每一位农民的地产范围；而在城镇里，每一条街道、每一块围地、每一个市场和每一条水道都处在某位宗教或世俗领主的控制下。13 世纪正是耕地扩张的历史时期，人们开垦了大量边角处的小块土地并将它们围合起来，以此提高领主土地的粮食产出量。[10] 正如这幅圆形的世界地图中被一一标识出来的土地那样，这种对空间的控制和编码必然创造出一个容纳不受欢迎者的空间，包括被驱逐者、违法者、患有麻风病者和粗鲁的社会弃儿阶层。[11]

在危机四伏的同时，这些边界地带也充满了力量。在民间传说中，中间地带是转变发生的重要场所。水畔是智慧涌现之处，精灵们被放逐

[10] 参见杜比（Duby），《中世纪西方的乡村经济和乡村生活》（*Rural Economy and the Country Life in the Medieval West*），1962 年，伦敦，第 161 页。

[11] 参见杰里梅克（Geremek），《中世纪晚期巴黎的社会边缘》（*The Margins of Society in Late Medieval Paris*），1990 年，剑桥。

到"泡沫和水波之间"或"树皮与树干之间"等无间隙的地方。类似地，冬春交替或晨昏交接之时是另一个世界的力量随时准备入侵的危险时刻。在歌谣和谜语中，形态模棱两可的事物蔑视既有的分类法则，具备强大的魔力。正如一篇中古英语书写的医学文本提到了某种药物能侵蚀"皮肤的边缘交界处"（"the margynes of the skynne"），无论是建筑还是人体，出入口、通道和门廊处都是尤为重要的边界地带，需要给予仔细的保护。

大多数从中世纪早期开始留存下来的艺术作品都是敬献给上帝的，其余的一切则用于标识魔鬼。在一封 745 年写给坎特伯雷大主教的信件中，圣博尼法斯（St Boniface）抱怨道：

> 仪式法衣的边缘处绣满了形如蠕虫的装饰，它们象征着敌基督者（Antichrist），借助他的阴险狡诈和累累罪行潜入修道院中，诱发了色欲、堕落和各种令人羞耻的罪行，使得人们厌恶研习和祈祷。[12]

几乎同时期，在伊奥纳岛（Iona）的僧侣们绘制完成的《凯尔斯书》（*The Book of Kells*）中，蛇的形象不仅被用作页边的装饰，甚至连上帝的圣言都直接变成了"恶龙盘踞的巢穴"。在最负盛名的 *Chi*（×）-*Rho*（ρ）字母组合图案页面中，拼写出"基督"（Christ）之名的三个希腊字母构成了视觉谜语和充满魔力的绳结图案，猫、老鼠和水獭则占据了边缘处，代表着上帝的圣言所创造的世界的宇宙形象（图 1-4）。在大写字母 × 左上臂的下方，出现了两只面对面的飞蛾，它们的翅膀扇动着，在构成凯尔特（Celtic）交织图样的金属涡卷中划出了一片空白区域。巴西尔（Basil）将毛虫破茧化作飞蛾的转变视作灵魂受到逻各

[12] 参见斯皮克（Speake），《盎格鲁-撒克逊动物艺术及其日耳曼背景》（*Anglo-Saxon Animal Art and Its Germanic Background*），1980 年，牛津，第 91 页。

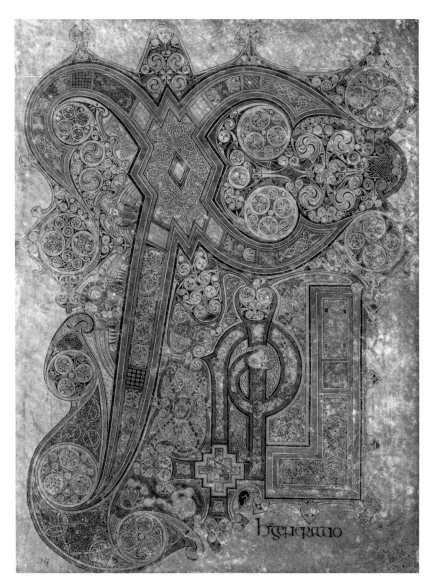

图 1-4　*Chi*（×）-*Rho*（ρ）字母组合图案，《凯尔斯书》，圣三一学院，都柏林，MS 58 号抄本第 34r 页，330mm×250mm。

斯（Logos）点化下完成升华的象征。对于修道院中的抄本插图画师和《凯尔斯书》的读者们来说，自然世界是一种需要被吸纳到精神沉思之中的对象，并在与之对立的情况下被建构起来。[13] 与之相比，在 14 世纪玛格丽特的私人祈祷书页边，翩翩欲飞的蝴蝶则是瞬息万变的想象力或非物质性的虚无的象征。与《凯尔斯书》中的页面不同的是，这些昆虫不再被锁定在一个宗教性的谜语之中，而是成为文本辖域之外颇具威胁性的奇思异想。当神的话语和世界以一种神圣的方式交织在《凯尔斯书》之中的时候，它们将彼此视作中心和边缘，也就是被阅读的部分和读者们的注意力遭到干扰的边缘地带。在中世纪早期，当时的图像并不位于边缘处，而是身处神圣话语的内部。

当然，在更早的历史阶段，用于书写文字的页边位置就已出现，甚至成为绘制图像的地方，就像 10 世纪完成的拜占庭和盎格鲁-撒克逊《诗篇》抄本那样，页面边缘通常是绘制非常复杂的配文插图的地方。然而，只有在文本作为书写文件的观念取代了它作为演说线索的观念时，这个处于文本之外的空间才得以发展成一个需要细心经营的艺术创作场所。僧侣群体的阅读方式被称作"沉思"（meditatio），每个单词都在他们大声朗读的过程中被反复咀嚼和消化，以达到记忆的目的。[14] 在这套系统中，页面布置甚或单词之间的分隔都不重要，因为神的话语本身总是在发挥着作用。字母并不需要像我们理解的那样具备可读性，它们可以成为引发纯粹幻想的途径、引人注目的开篇和结尾。这场聚焦于文本内部的艺术游戏很平稳地延续到了 12 世纪。

[13] 参见刘易斯（Lewis），《神圣书法：〈凯尔斯书〉中的 Chi-Rho 页》（'Sacred Calligraphy: The Chi-Rho Page in *The Book of Kells*'），《传承》（*Traditio*），1980 年，第 36 卷，第 139—159 页。

[14] 参见卡米尔，《看与读：中世纪的读写与文盲现象的一些视觉隐义》（'Seeing and Reading: Some Visual Implications of Medieval Literacy and Illiteracy'），《艺术史》（*Art History*），1985 年，第 8 卷，第 26—49 页。

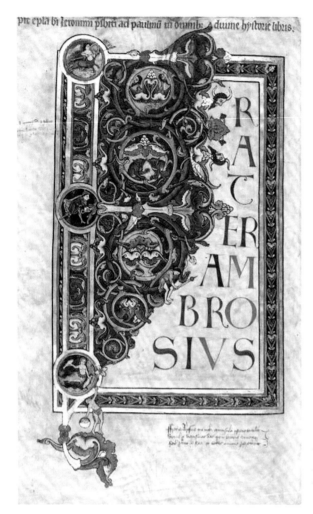

图 1-5　圣言边缘处绘制的乡村谜语，《贝里圣经》，基督圣体学院，剑桥，MS 2 号抄本第 1v 页，514mm×355mm。

　　在 1130 年左右为贝里·圣埃德蒙兹（Bury St Edmunds）的僧侣们绘制的《贝里圣经》（Bury Bible）中，发生了一位名为雨果大师（Master Hugo）的职业画师将图像扩展到字母边缘以外的早期案例。它出现在这部抄本的第一个大写字母之中，即"安布罗修教友"（*Frater Ambrosius*）的首字母"F"。该字母不是《圣经》文本的开篇，而是圣哲罗姆（St Jerome）撰写的序言开头，这一点很可能解释了画师被准许获得创作自由的原因（图 1-5）。在装饰着蔓卷植物图案的字母左侧边

缘处，出现了一个半人马，一个装有一条木制假腿的男子正试图用剪刀为野兔剪毛（一个流行的谜语），以及一个长有鱼尾的塞壬。作为一种古典装饰语汇的残余，半人马和塞壬频繁出现在古代的植物涡卷纹中，后来在基督教的图像体系中被恶魔化了。直到数个世纪之后，有关野兔的谜语才出现在文字记录之中，它是一种口头性的民间文化侵入修道院内部空间的有趣案例。当时，威尔顿的塞洛（Serlo of Wilton）和其他盎格鲁–撒克逊教士都曾收集过用于拉丁文翻译练习的俗语格言，它们有时也被称作"乡村谜语"（enigmata rusticana）。[15] 为野兔剪毛是一种夸张的说法（adynaton），意指一项不可能完成的任务。它是一个在把握《圣经》文本含义时降低阅读本身难度的形象化注解？正如很多部抄本中，页面下方绘制的图像是最重要的，在《贝里圣经》这个页面下方的框架外，一个半裸的男子正站在一朵盛放的花朵上，他一手捧着篮子，探出另一只手去摘花。《圣经》用语中延伸出来的部分开始构成自由漂浮且无拘无束的独立生命体。

到了 12 世纪末，随着宗教和世俗领域中人们文化水平的提升，以及全新的文本构成和分析手法的出现，页面布置或文本"布局"（ordinatio）取代了修道院中的"沉思"。[16] 作为一个由视觉符号构成的体系，书写的物质属性开始获得更多的强调。被言说的文本向被观看的文本的转变对边缘图像的发展有着至关重要的意义。一旦字母开始成为一个由可视单元构成的阅读体系的一部分，人们对它进行变形或展开游

[15] 参见戈达德（Goddard），《马卡布鲁："农民谚语"和乡村谚语传统》（'Marcabru: "Li proverbe au vilain" and the Tradition of Rustic Proverbs'），《新文献学通讯》（Neuphilologische Mitteilungen），1988 年，第 55—67 页。关于这条谜语，参见史蒂斯·汤普森（Stith Thompson），《民俗文学主题索引》（Motif-Index of Folk Literature），1955—1958 年，布鲁明顿，第 665 条。

[16] 参见帕克斯（Parkes），《布局和汇编概念对书籍发展的影响》（'The Influence of the Concept of Ordinatio and Compilatio on the Development of the Book'），《中世纪的学问与文学：献给理查德·威廉·亨特》（Medieval Learning and Literature: Essays Presented to Richard William Hunt），1976 年，牛津。

戏的可能性就受到了限制。图像不再构成字母，它们或是进入文本的框架之内，化作哥特式抄本中常见的叙事或图案装饰化的首字母，或是被流放到页边处自由自在的空白区域之中——那里通常被用于书写注解。

注解与边缘艺术的起源

"注解"一词意为舌头（*lingua*），因为在某种程度上，它讲述（*loquitur*）的是隐藏在单词之中的含义。[17]

正如圣维克多的休（Hugh of St Victor）所描述的那样，11—12 世纪的注解通常出现在字里行间。它们被挤挤挨挨地写在行与行之间的空白处，以另一种不同的语言"讲述"着相同的话语，正如《林迪斯法恩福音书》（Lindisfarne Gospel）中著名的盎格鲁–撒克逊注解那样。与之相比，在与文本保持互动并重新阐释的同时，页边处的注解逐渐固定下来，并被视为定稿。在朗兰（Langland）完成于 14 世纪的诗作《农夫皮尔斯》（*Piers Plowman*）中，我们可以读到类似于"边缘处的货商"（Marchauntes in the margins）的短语。[18]它既指代商人们在这部分诗歌文本中占据的物质性空间，同时也点明了这一"全新"的社会阶层与传统的三元社会模式之间的附庸关系。"边缘"（margin）一词源自拉丁语中的"*margoinis*"，意为边缘、边界和界限，它只有在书写大规模普及之后才流行开来。一旦抄本页面变成视觉符号的发源地而非流畅的逐行朗读的对象，这个舞台就不再仅为补充和注解而设，同时也为争论和并置保留着一席之地，并被经院学者们称作"论辩"

[17] 参见圣维克多的休，《圣维克多的休的〈知识论〉：一部中世纪艺术指南》（*The Didascalicon of Hugh of St Victor: A Medieval Guide to the Arts*），1961 年，伦敦，第 119 页。

[18] 参见朗兰（Langland），《农夫皮尔斯：B 版本》（*Piers Plowman: The 'B' Version*），1975 年，伦敦，第 370 页。

（*disputatio*）。

　　《普通注解集》（*Glossa Ordinaria*）是巴黎各大经学院注释《圣经》文本的集大成之作，而彼得·隆巴德（Peter Lombard）对《诗篇》的注解是这一出现于 12 世纪末的新型阅读方式的绝佳例证。[19] 在彼得·隆巴德完成的注解集抄本中，页面一侧空白的兽皮纸有时被用于绘制人像和活动场景，它们并不是被特意用于绘制插图，而是用于评论一旁的文本。在一部 12 世纪末献给坎特伯雷基督教堂（Canterbury Christchurch）的抄本中，圣奥古斯丁被描绘成将手中箭头指向有他的议论在内的《教父注解集》文本的样子，同时却拿着一个写有"*non ego*"的卷轴，好像在说"我并没有那么说"（图 1-6）。这条注解用圣维克多的休的话说，所"讲述"的并非文本之意，反而与之唱起了反调。

　　直到半个世纪之后，也就是 1260 年左右，在英国绘制的《鲁特兰诗篇》（*Rutland Psalter*）出现之后，哥特式风格的手抄本中才正式出现一套发展成熟、自成体系的边缘图像。在一幅页面中，拉丁词汇"*conspectu*"（意为看见或目光穿透）中的字母"p"与一个异族弓箭手射出的羽箭汇聚在一起，射入一个倒地的人鱼的肛门中（图 1-7）。然而，在彼得·隆巴德完成的注解中，图像有时与文本中的词语发生龃龉，在这幅页面中，词语则予以回击。这种文本和图像之间的对抗或"区别"源自抄本制作过程的重大变化。在上一个世纪，抄本书写者和插图画师的角色通常由同一个人来扮演，但随着时间的推移，这两类活动的主体开始分化为不同的个人或群体。画师通常在书写者之后进行图像创作，该工序不免令他的劳动变成次要的，但同时也允许他暗中挑战已抄写完毕的文本的权威地位。就《鲁特兰诗篇》抄本中的这幅页面而言，画师将字母笔画的拖尾延伸到他笔下人物的肛门中，或许是在向抄录文

[19] 参见德·哈梅尔（De Hamel），《〈圣经〉注解集和巴黎图书贸易的起源》（*Glossed Books of the Bible and the Origins of the Paris Book Trade*），1984 年，萨福克。

图 1-6　圣奥古斯丁不同意，彼得·隆巴德对《诗篇》的注解，圣三一学院，剑桥，MS.B. 5.4 号抄本第 33v 页（细节）。

图 1-7　文本与图像相对照，《鲁特兰诗篇》，英国国家图书馆，伦敦，Add MS 62925 号抄本第 87v 页，298mm×203mm。

本的书写者暗示，他完全可以用画笔完成同样的任务。在经常挑战文本，引发人们对其"开放性"(openness) 加以关注的同时，边缘图像从不迈入（或踏出）固定的边界一步。游戏的展开必须以一个游戏场所的存在为前提，正如书写者遵从成行文本的桎梏那样，边缘图像的游戏场所也同样受到规则的控制，安稳地各处其位。

　　到了 13 世纪末，几乎没有文本能够免于鱼龙混杂的边缘图像对它们展开的无礼戏谑。除了《圣经》、弥撒书、仪典书、私人祈祷书、大多数《诗篇》抄本和日益流行的时祷书等传统的宗教礼仪用书，诸如罗曼传奇等世俗著作和教令集等法律著作中都充斥着视觉性的图像注解。在当时刚刚被牛津学者们翻译为拉丁文版本的亚里士多德《物理学》(*Physics*) 抄本中，也出现了大量的注解和行间注释。作为最早在页面边缘处绘制人物形象的抄本之一，它尽情嘲笑了这位"大哲学家"(the philosopher)。亚氏的《物理学》著作在当时引发了巨大争议：在 13

图1-8 穿过哲学文本的愚人，亚里士多德《物理学》第四卷，英国国家图书馆，伦敦，Harley MS 3487号抄本第22v页，277mm×245mm。

世纪，该书曾两度被列为禁书，于巴黎和牛津被公开焚毁。[20] 在一部装饰精美、首页绘有焚书场景的哈雷抄本（Harley manuscript）中，在论述诸天的第四卷开篇处，画师将知识及其对立面并列起来。在大写的首字母S中，一位智者端坐在书案前仰望星空，而上方一条起伏不定的地平线则通过颠簸将我们拉回到人间，一个双目圆睁、身患麻风病的傻子正坐在独轮手推车中被人推走（图1-8）。该场景的意涵是否正如一些

[20] 参见卡米尔，《哈雷3487号抄本中的插图和13世纪英格兰对亚里士多德〈自然之书〉的接受》（'Illustrations in Harley 3487 and the Perception of Aristotle's "Libri naturales" in 13th Century England'），《13世纪的英格兰》（England in the 13th Century），哈莱克顿，1985年。

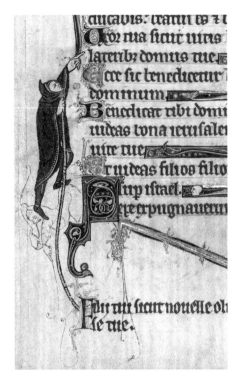

图1-9 将遗漏的《诗篇》第127章补回原位的男子，《时祷书》，沃尔特美术馆，巴尔的摩，MS 102号抄本第33v页（细节）

人所认定的那样，过度渊博的学识会诱发疯狂？在这里，边缘已经发出紊乱的讯号。

在一部1300年左右完成的英文《时祷书》（现藏于巴尔的摩）中，绘制边缘图像的画师日益增强的自我意识得到了最为充分的体现。抄写员不慎遗漏了一段文字，而画师用一根绳索串联起对文本的"勘误"（*corrigenda*），在一个小人的指引下将它补充到正确的位置（图1-9）。文本允许笔误、误读、变化和挪用，开始变成一种不完美的物质性标记，亦即堕落的俗世中的另一幅图像。在8世纪时，在修道院工作的抄本书写者兼插图画师是一位受人敬重的人物；有时，他抄写的图书会像一件圣物一般备受珍重，因为它重述了上帝的圣言。相反地，14世纪的抄本书写者和插图画师则大多是按完成页数支付工钱的专业工匠。在一部于亚眠（Amiens）绘制的《弥撒书》页边处，他们的工作遭到了一群猴子的嘲弄（图1-10）。中世纪早期的福音书抄本依然保留了在天使指引下完成的神话，而哥特式抄本通常会记录下自身的物质来源。根据这部弥撒书抄本尾页的记录，它是由亚眠的圣约翰教堂中的修道院院长马塞洛的约翰（Johannes de Marcello）委托制作的，由加尼埃里·迪·马里奥洛（Garnieri di Moriolo）"手写"（*per manum*）而成，彼得·德·兰波库尔（Petrus de Raimbeaucourt）绘制插图，完成于1323年。插图画师彼得很可能在这里同抄写员做了一个

图 1-10 嘲讽书写行为的猿猴们，彼得·德·兰波库尔绘制插图的《弥撒书》，1323 年，皇家图书馆，海牙，MS D. 40 号抄本第 124r 页，356mm × 229mm。

游戏，因为在页面下方的图像里，一只猴子正在向僧侣打扮的书写者露出自己的屁股。该细节很可能受到向上七行处一个被划分开的单词的启发。那一行的结尾不巧在一个关键的地方将 "culpa"（意为过错）一词拆开，使行末语句读起来是 "Liber est a cul"——这本书是献给屁股的！

　　尽管中世纪的基督教是一种圣言宗教，但在这部宗教仪式用书被制作出来的年代，人们普遍开始滋长对字母的表象及其过量复制不信任的态度："多梦和多言，其中多有虚幻。"（《传道书》5:7）或许，人们对

书写圣言的激增和遭受亵渎产生的焦虑，或者更确切地说，在面向宗教阶层的同时，这些文字得以面向广大的世俗读者的趋向，使得文字被固定在中心的做法显得更为重要，即让它们受到动摇的位置对应于某些较之更不稳定、更为低级，或用符号学术语说更为虚幻的东西——身处边缘地带的图像。

范本与反范本

> 所罗门：四位使徒支撑着整个世界。
>
> 马考夫：马桶由四脚支撑，使得如厕的人不会摔倒。[21]

正如中世纪的生活那样，中世纪的图像世界也具备严格的系统性和等级秩序。反抗、嘲弄、颠覆和反转图像不仅是可能的，而且是无限的。每一种范本都有与之对立或相反的反范本。[22] 一位生活于 14 世纪早期的英国画师在《奥姆斯比诗篇》（*Ormesby Psalter*）中绘制了一个传统题材（图 1-11）：在《诗篇》第 52 章 "愚顽人心里说没有神"（'*Dixit insipiens in corde suo non est deus*'）一句的首字母 "D" 中，魔鬼正在沙漠中三次诱惑基督（文本见《马太福音》4:1—11）。而在页面下方，画师从一个鲜少被表现的故事中吸取灵感，绘制了一个相对应的 "论辩" 主题——"所罗门和马考夫的对话"。在整个中世纪，通过口头文学或文本记述，《圣经》中充满智慧的王者与诡计多端的农夫之

[21] 考尔蒂（Corti）引自《所罗门和马考夫的对话》（*Dialogue of Solomon and Marcolf*），参见《中世纪文化中的范本和反范本》（'Models and Anti-models in Medieval Culture'），载《新文学史》（*New Literary History*），1979 年，第 10 卷第 2 期，第 343—360 页。

[22] 参见考尔蒂，《中世纪文化中的范本和反范本》，1979 年；昆泽尔（Kunzle），《世界颠倒：一类欧洲大开本类型》（'World Upside Down: The Iconography of a European Broadsheet type'），《可反转的世界：象征性倒置论文集》（*The Reversible World: Essays in Symbolic Inversion*），1978 年，康奈尔。

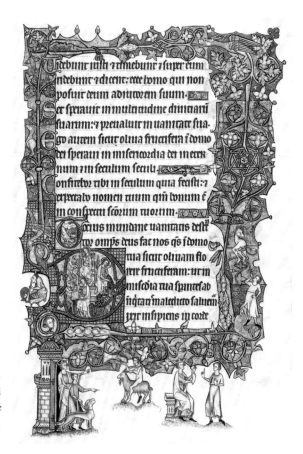

图 1-11　基督—愚人，《奥姆斯比诗篇》，博德利图书馆，牛津，Douce MS 366 号抄本第 72r 页，381mm×248mm。

间的言语交锋广为流传。在左下方的画面中，身处一栋建筑中的所罗门正和他的随猎扈从向外指指点点，一份中古英语抄录的作品中也记录了这个场景：

所罗门命令他的仆从们："把那个人赶出我的视线之外：如果他胆敢再来，就把我的猎犬放出来咬他……"（马考夫）在心中想着，他怎样才能在不被猎犬伤害或扑咬的情况下进入国王的宫廷。他去买了一只灵巧的野兔，将它藏在自己的衣服里，随后大摇大摆地来到庭院里。当骑士和仆从们看到他时，他们放出了国王所有的猎犬，而马考夫则放出了自己的野兔。猎犬无一例外

地都去追赶野兔而将马考夫忘在原地，他得以再次来到所罗门的面前。[23]

马考夫骑在作为淫荡符号的山羊背上，手持一只野兔。这一不同寻常的登场方式向我们传达了一些未曾被记录在文本中的情节。马考夫解开了他之前告诉所罗门王的一个谜题：马考夫曾说，他能既不步行也不骑行（他的一只鞋子正落在地上）、既不着衣也不赤裸身体（他只戴着一顶兜帽）、将一个既是又不是礼物的东西（野兔会自然地随即逃脱）带到国王面前。对于热衷于出谜和解谜的中世纪流行文化而言，这幅图像忠实地描绘了一个既是又不是、身处中间区域的对象。在全世界的民间故事里，马考夫都是一个江湖骗子式的人物。[24]在他的"双重性格"（double nature）中，他显得模棱两可、身披伪装，总是表现为一股破坏性的力量。在《所罗门和马考夫的对话》中，他是一股重要的反转力量，将所罗门口中所有浮夸的真理变成毫无意义的废话：

> 所罗门：给智者一个机会，那么他会更加智慧。
> 马考夫：给肚子塞进更多的食物，你就会拉出更多的粪便。

在《诗篇》抄本页面右侧的边缘处，出现了一幅对应着马考夫用粪便回击所罗门王这一情节的图像——一个男子正用喇叭将一头受惊

[23] 参见杜夫（Duff）编，《所罗门和马考夫的对话》（*The Dialogue of Solomon and Marcolf*），1892 年，伦敦，第 22 页。

[24] 参见巴布科克-亚伯拉罕（Babcock-Abraham），《"一场被容许的页边弥撒礼"：再探骗子及其故事》（'"A Tolerated Margin of Mess": The Trickster and His Tales Reconsidered'），《民俗学研究所期刊》（*Journal of the Folklore Institute*），1975 年，第 11 卷；柯埃平（Koepping），《荒诞与隐藏的事实：描绘骗子的机灵智慧与怪诞的身体图像》（'Absurdity and Hidden Truth: Cunning Intelligence and Grotesque Body Image as Manifestations of the Trickster'），《宗教史》（*History of Religions*），1985 年，第 24 卷第 3 期，第 191—214 页。

动物放出的屁吹回到它的肛门里。这或许指代着马考夫故事的结局：当马考夫蹲在一个炉灶里排泄时，他愚弄这位国王，让所罗门观察他的粪便和臀部。事实上，这个场景也出现在同时代另一部英文版的《诗篇》抄本中。[25]

但是，在抄本页边处，所罗门被嘲弄的场景是在破坏而不是强化"中心"处的首字母图像吗？其中，基督已经战胜了愚者和魔鬼。这种并置方式诱使观者颠覆正统的理解方式，它暗示"愚者"（the fool）就是基督，而非魔鬼。在这幅以诱惑为主题的图像中，正是基督本人用接受谦卑和拒绝所有尘世王国所能给予的"高级"享受的方式，战胜了魔鬼。在源自《圣经》的对话题材中，魔鬼总是想要先吐为快，基督则每次都用"经上写着"（for it is written）的说法加以反击，正如马考夫在面对所罗门说出的真理时，总能以谚语或颠覆式的反驳予以回击。在页面底部，马考夫的身体姿态呼应着上方端坐于王座之上的基督，使得他被塑造成愚者的双重反转再度以视觉的形式传达出来。马考夫的形象一反常态，没有被描绘成一个粗鄙而肮脏的乡野莽夫，也没有像这部《诗篇》抄本中的某些图像那样，变成一个头戴分叉小丑帽和廉价饰品的宫廷弄臣。[26] 但是，至于《诗篇》中无神论愚者所声称的"世上没有神"的观点呢？它不会导致基督否定自己的存在吗？或许耐人寻味是，直到我们翻到下一幅对页时，这个否定言论才粉墨登场。而在这一页里，马考夫变成了《哥林多前书》（3：18）中谈到的

[25]《杜埃诗篇》（*Douai Psalter*），第 124v 页，参见桑德勒（Sandler），《绘制于英伦群岛的插图抄本的调查》（*A Survey of Manuscripts Illuminated in the British Isles*），第 5 卷，《1285—1385 年间的哥特式手抄本》（*Gothic Manuscripts 1285-1385*），1986 年，牛津，图 273。马考夫的形象也出现在玛格丽特的私人时祷书中（本书图 1–25）。

[26] 参见吉弗德（Gifford），《定义中世纪愚者的图像学注解》（'Iconographic Notes Towards a Definition of the Medieval Fool'），《瓦尔堡和考陶德学院学报》（*Journal of Warburg and Courtauld Institute*），1974 年，第 37 卷，第 336—342 页。

聪明的愚者。[27]

　　更令人感到惊奇的是，根据书内的一张题签"诺威克的僧侣、教友奥姆斯比的罗伯特（Robert of Ormesby）将《诗篇》私人抄本献给诺威克的圣三一教堂，将它永远地奉献于在任的修道院副院长的书写台上"可知，这部手抄本曾经被用于唱诗班朗读《诗篇》的仪式中。[28]为了理解愚者的反语和反常的身体是如何在一个宗教仪式化的语境中发挥效力的问题，我们单纯将边缘图像视作否定性"案例"（exempla）的观点是站不住脚的，它们并不是布道者用于唤醒昏昏欲睡的听众的修辞技巧。尽管某些边缘图像的主题同布道中使用的劝诫性"案例"（exemplum）有着一定的关联，但人们并不能完全由此断定，这些描绘致命的肉体诱惑的图像是为了配合文本内容才出现的，而这种观点在过去曾颇具说服力。[29]

　　举例来说，当时英格兰地区的复调音乐中也出现了类似于《奥姆斯比诗篇》中神圣和世俗主题并置的现象。有时，宗教圣咏甚至将以拉丁文唱诵的高音部分同俗语的高音部分结合起来，比如一部收藏于杜伦大教堂（Durham Cathedral）的抄本中，一首 14 世纪的三段圣咏以"皇宫中的大希律王"（Herodis in pretorio）作为开篇，将他屠戮无辜婴儿的宗教故事同页面下方一位妓女口唤"哦妓女的诱惑"（Hey Hure Lure）这一场景结合起来。在页面下方的页边处，这句"亵渎的俗语"（Profane）被逐字呈现出来。[30] 鉴于《奥姆斯比诗篇》插图的三维立体风格，它一直被人们视作英国中世纪艺术"乔托式风格时期"

[27] 原文为"人不可自欺。你们中间若有人，在这世界自以为有智慧，倒不如变作愚拙，好成为有智慧的"。——译者注

[28] 参见桑德勒，《1285—1385 年间的哥特式手抄本》，1986 年，牛津，第 43 条。

[29] 参见罗伯特森（Robertson），《乔叟序：中世纪观点的研究》（A Preface to Chaucer: Studies in Medieval Perspectives），1963 年，普林斯顿。

[30] 参见哈里森（Harrison）和韦伯利（Wibberly），《14 世纪英格兰复调音乐抄本的复制版本》（Manuscripts of 14th-Century English Polyphony Facsimiles），1982 年，伦敦，图 87。

（Giottoesque episode）的一个典例。[31] 就像收藏在杜伦的圣咏那样，鉴于这部抄本对不同视觉元素的出色连缀，它或许也可以被称作一个复调风格的小插曲。

我们不应当仅仅从二元对立的视角出发认识中世纪文化，比如神圣的和世俗的、精神性的和俗世的。正如《奥姆斯比诗篇》暗示我们的那样，中世纪的人们热衷于欣赏一种模棱两可的特性。为了维系社会中的神圣存在，歪曲、冒犯和亵渎神明是一种必要的手段。[32] 在 14 世纪英格兰地区的神秘剧中，戏仿和游戏一直被人们视作激发宗教情绪的关键因素。[33] 在这些剧目中，刽子手们通过向基督的双手双脚中钉入铁钉来嘲讽他，这一点提醒我们，玩笑可以是极为严肃的。在《玛格丽特时祷书》内几处比较严肃的页边处，根据《约翰福音》的记载，用来钉死基督的几件刑具——又称作"基督的武器"（arma Christi）——被描绘在记录基督受难（Passion）的文本一侧（图 1-12）。作为需要虔诚的读者加以深思的真实"符号"（signa），画师并没有在这里描绘任何一只"猿猴"（singe）的形象。

令人震惊的是，在巴尔的摩收藏的《时祷书》的一处页边里，基督受难的形象遭到扭曲和变形，并飘浮在空中（图 1-13）。在下方页边处，出现了一个双腿交叉、包着裹身布的怪异生物，从程式化的外形来看，它与《玛格丽特时祷书》抄本页面右侧的基督受难场景非常相似。然而，基督的头颅被拉长，变成了一个面目可憎的鸟头。这部《时祷书》的女性赞助人形象经常出现在某些页面中，她会如何理解此

[31] 参见帕赫特（Pächt），《英格兰中世纪艺术中的一段乔托式风格时期》（'A Giottoesque Episode in English Medieval Art'），《瓦尔堡和考陶德学院学报》，1943 年，第 6 卷，第 51—70 页。

[32] 参见巴布科克-亚伯拉罕，《"一场被容许的页边弥撒礼"：再探骗子及其故事》，《民俗学研究所期刊》，1975 年，第 164 页。

[33] 参见科尔维（Kolve），《基督圣体剧》（The Play Called Corpus Christi），斯坦福，1966 年。

图 1-12　基督受难的象征符号，《时祷书》，皮耶庞特·摩根图书馆，纽约，MS 754 号抄本第 105r 页，152mm×111mm。

图 1-13　生有鸟首的基督，《时祷书》，沃尔特美术馆，巴尔的摩，MS 102 号抄本第 56v 页，267mm×284mm。

类形貌像鸟的基督？[34]这是不是画师私下里开的一个玩笑？或许，他嘲弄了上数五行处《诗篇》中的第七个章节："你用油膏了我的头"（'thou hast painted my head *in oleo*'），这个细节可以理解为拉丁语中的"用油膏"，或是法语中的"用一只鹅"？[35]

[34] 关于这部手抄本，参见莉莲·兰道尔，《哥特式抄本边缘处的图像》（*Images in the Margins of Gothic Manuscripts*），1966 年，伯克利；《祷文中的一头大象：再探沃尔特美术馆收藏的一部英格兰时祷书抄本》（'An Elephant in the Litany: Further Thoughts on an English Book of Hours in the Walters Art Gallery'），《中世纪的兽与鸟：动物寓言集及其遗产》（*Beasts and Birds of the Middle Ages: The Bestiary and Its Legacy*），1989 年，费城。

[35] "oelo" 的读音近似于 "en l'eo"，意为 "用一只鹅"，而在中古法语中，"鹅"（oie）又写作 "oe" 或 "oue"，故有文中双关的说法。此外，抄本中原句写作 "*impingausti in oleo capud meum*"，卡米尔对其出处的说法有误，应出自《诗篇》第二十三章第五节。——译者注

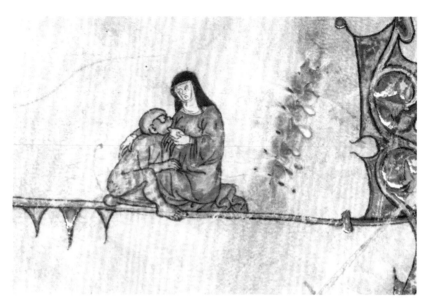

图 1-14　为一只猿猴哺乳的修女，《兰斯洛特传奇》，约翰·莱兰兹图书馆，曼彻斯特，French MS 1 号抄本第 212r 页（细节）。

　　就像我们在阅读此类神圣文本时看到的一些宫廷人物，比如愚者、狂热的乐师和情侣，我们或许不应当因为目睹一位调皮的修女出现在一部俗语文学著作《兰斯洛特传奇》（*Lancelot Romance*）的页边处而感到惊异。她的形象很可能讽刺了修道院中日益松弛的禁欲生活（图 1-14）。这位修女正在给一只猴子喂奶，戏仿了一种传统的宗教母题——"哺乳圣母"（*Virgo lactans*）。尽管她与圣母的形象相矛盾，但作为一位修女，她假定应是一个童贞女，一位玛丽亚式的人物；而猴子永远只能是"猴子"，是将自身假扮成其他事物的符号。尽管圣母诞下了圣子耶稣，但图中这位假定为童贞女的修女却诞下了一个魔鬼状的符号，有着扭曲的人形，直指其过分的人类原罪。此类图像的用意在于使它们所欲悖反的范本变得更加突显。因为在它们背后，或通常从字面意义上在它们之上，是它们所颠倒的范本的阴影。这种范本或如在《奥姆斯比诗篇》中那样，就存在于本页；或如在本例中那样，涉及其意欲反转、广为人知的图像范式。

含义与蜗牛

手抄本的装饰必须被视作一件与书中文本毫无关联的艺术作品。无论文本是神圣的还是世俗的，其中的细节都为它的拥有者提供了娱乐与消遣，或是唤起了他的赞美之情。在历时数个世纪的发展过程中，一种装饰传统得以确立。即便不是身为楷模的虔敬信徒，也没有人会在翻开时祷书做祷告时，因为页边处绘制的哗众取宠的猴子、狗熊和不可能出现的怪物形象，或是页面中出现反映宗教活动的讽刺性画面而大惊小怪。[36]

针对边缘艺术无意义的特性，一位任职于英国国家图书馆的抄本保管员的上述观点最为鲜明地体现了 19 世纪流行的普遍态度——对于反常变态现象大肆增殖的恐惧。在论述边缘处上演的各类视觉游戏时，从 M. R. 詹姆斯（M. R. James）到玛格丽特·里克特（Margaret Ricket）的几代学者都受到该心态的蒙蔽。[37]当抄本被一一编目并撰写相应的收藏目录时，书中的边缘图像却被视作可有可无的东西，很少被包括在内。近来，在艺术史家们细致入微的编目工作的推动下，这种影响边缘图像研究的传统思路开始逐步消解，人们不再忽视边缘，而是尝试对它们进行正式的分类。这正是尤吉斯·巴尔特鲁塞提斯的做法：他根据各类怪

[36] 参见 E. 毛德·汤普森（E. Maunde Thompson），《中世纪抄本插图中的怪诞和幽默》（*The Grotesque and the Humorous in the Illuminations of the Middle Ages*），1896 年，伦敦，第 309 页。在 S. K. 达文波特（S. K. Davenport）1971 年发表的文章《牛津藏亚历山大传奇抄本边缘处直接和隐晦的插图》（'Illustations Direct and Oblique in the Margins of an Alexander Romance at Oxford'，刊载于《瓦尔堡和考陶德学院学报》，1971 年，第 34 卷，第 83—95 页）中，他在第 91—93 页总结了学界先前探讨边缘图像的方式。

[37] 关于被删除的猥亵图像的历史，参见兰道尔，《哥特式抄本边缘处的图像》，1966 年，伯克利，第 10 页；桑德勒，《论英格兰哥特式抄本边缘图像中复合怪物的构成》（'Reflections on the Construction of Hybrids in English Gothic Marginal Illustration'），《模仿自然的艺术：H.W. 詹森纪念文集》（*Art the Ape of Nature: Studies in Honor of H. W. Janson*），1975 年，纽约。

物母题在古代和早期印欧艺术中的不同来源，通过绘制图表的方式将它们划分为不同的形式集群。[38] 不过，这类编码工作不仅将此类艺术形式从它们所属的语境中抽离出来，而且边缘艺术也被贬低到"纯装饰"的卑微地位。

然而，边缘艺术富含"意蕴"的观点也具备悠久的历史。在19世纪中叶，作为首批插图抄本的复制版本的收藏者和出版者，孔德·德·巴斯塔尔（Comte de Bastard）撰写了一篇文章，讨论他对蜗牛这一常见的边缘艺术主题的见解。在一部法文时祷书抄本中，他时常会看到蜗牛的形象。[39] 巴斯塔尔发现，蜗牛位于一幅拉撒路复活主题的插图旁边，他便将蜗牛从壳中探出身体的细节视作一个象征复活的符号。很快地，19世纪著名的现实主义批评家尚弗勒里（Champfleury）将这种做法贬斥为过分狂热的象征搜寻癖。尚弗勒里将哥特式风格的边缘艺术纳入自己的漫画史写作序列中，更倾向于将页边处的蜗牛视为一种农业害虫。[40]

自此，针对无处不在的骑士和蜗牛母题，不同的解读方式不断涌现。根据一位弗兰德斯漫画史学家的观点，蜷缩在壳里的蜗牛"讽刺了身居戒备森严的堡垒却嘲笑遭受暴力威胁的穷人们的有权有势者"[41]。但是，这种说法并不能解释蜗牛成为骑士攻击对象的理由。近来，莉莲·兰道尔令人颇为信服地论证了1290—1320年间绘制的29部抄本中骑士同蜗牛打斗的图像母题，它很可能与中世纪社会中一类特定的人群有着直接关联——胆小懦弱的伦巴底人（Lombards）。他们的身上不仅

[38] 参见巴尔特鲁塞提斯，《奇幻的中世纪》（*Le Moyen Age fantastique*），1955年，巴黎；《觉醒与惊异：奇幻的哥特式》，1960年，巴黎。

[39] 参见巴斯塔尔（Bastard），《历史委员会通报》（*Bulletin des comités historique*），1850年，第2卷，第172页。

[40] 参见尚弗勒里（Champfleury），《中世纪和文艺复兴漫画史》（*Histoire de la caricature du moyen âge et sous la renaissance*），1898年，巴黎，第40页。

[41] 参见麦特林克（Maeterlinck），《弗兰德斯绘画中的讽刺画》（*Le Genre satirique dans la peinture flamande*），1907年，布鲁塞尔，第55页。

刻着变节者的耻辱印记，而且还和犹太人沆瀣一气扮演欧洲银行家的角色。[42] 在更为广阔的民俗学研究领域中，蜗牛再度复活，被视作不同社会群体发生转变的符号。有时，它是骑士们的恐惧之源，但在另外一些场合，它却遭到农民、裁缝或其他社会"底层"群体的攻击。从壳中探出身体的蜗牛同攀龙附凤的投机者联系在一起，它的身形和尺寸则与女性外阴和雌雄同体者有着密切关联。[43]

在一部弗兰德斯地区绘制的微缩版《诗篇》抄本中，当一个骑士瞥

图 1-15　骑士和蜗牛，女性和山羊，《诗篇》，皇家图书馆，哥本哈根，MS G.K.S.3384 号抄本第 160v—161r 页，95mm × 70mm。

[42] 参见兰道尔，《哥特式抄本战争主题边缘图像中的蜗牛》（'The Snail in Gothic Marginal Warfare'），《镜子》（*Speculum*），1962 年，第 37 卷第 3 期，第 358 页。

[43] 参见平翁（Pinon），《从插图到民歌：全副武装的蜗牛，一类来自颠倒之地的母题》（'From Illumination to Folksong: The Armed Snail, a Motif of Topsy-Turvey Land'），《20 世纪的民俗学研究：民俗学会百年纪念会议集》（*Folklore Studies of the Twentieth Century: Proceedings from the Centenary Conference of the Folklore Society*），1980 年，萨福克。

图 1-16 骑士在蜗牛面前落荒而逃，上部边缘（右上角），夏尔特大教堂，已毁坏的祭廊雕刻碎片，詹姆斯·奥斯丁（James Austin）摄。

见栖息在枝头上的蜗牛后，他吓得把利剑落在了地上（图 1-15）。这部抄本中的边缘图像含有一种情色意味，它与上方一个状似男性生殖器、向下吹奏出音乐的风笛以及右侧页面被山羊攻击的女子手中的"篮子"（basket）并置在一起。但是，当蜗牛再度出现在一封加盖着英王爱德华三世印鉴的皇家宪章的边缘处时，它就不再涉及有关生殖器的低级幽默。[44] 在夏尔特大教堂（Chartres Cathedral）里，在分隔中殿与唱诗班席的圣坛屏表面缓慢爬行的蜗牛并不具备这般无礼的含义（图 1-16）。其中，在一块饰有各类动物图像的浅浮雕边角处，一个骑士手中的武器掉落在地，从一只体型巨大的蜗牛面前仓皇逃走。类似地，巴黎和亚眠

[44] 参见《新古文书学会》（New Paleographical Society），1912 年，图 198。

地区的大教堂西立面也装饰着此类母题。它可能象征着一类恶行——懦弱，是一种违背上帝意愿的罪恶。在大教堂的神圣空间中，此类动物"案例"（*exempla*）以及狮子之类的更加典型的"动物寓言集"式的视觉符号，反映了"从蜗牛面前逃走"（*fuit pour ly lymaiche*）等司空见惯的谚语成为大教堂这部"石头《圣经》"（Bible in stone）的一种视觉元素的事实。

然而，最重要的一点在于，我们必须始终牢记，尽管谚语（proverbs）在中世纪的语言交流与艺术表达中占据着重要的一席，但它并不是真正意义上的"文本"（texts）。由于谚语源自"言说"（sayings）这种口语化的源头，它反映的是没有言说主体的话语，是一种具备普遍适用性的表达方式，能够在多种不同的隐喻性或比喻式关联中发挥作用。[45] 谚语适用于多重场合，它的表达方式是高度多变的，与书写文本含义的固定性形成了鲜明对比。谚语不具备任何唯一的神圣权威，而是根据特定情境被投入使用。类似地，边缘图像也缺乏宗教叙事或圣像作品拥有的图像志稳定性。骑士和蜗牛的母题也出现在维拉尔·德·奥奈库尔（Villard de Honnecourt）于 1320 年左右绘制的范本书中，它们适用于多重语境，以不同的方式发挥作用，并传达出不同的含义。[46] 与今天不同的是，中世纪画师们的能力并不是像今人那样根据其发明创造性来衡量的，而是重在考察他们以一种全新而又充满挑战性的方式将传统图像母题组合起来的能力。

[45] 关于谚语，参见琼斯（Jones），《晚期中世纪艺术中的民俗主题（一）：谚语讽刺剧和不可能性》（'Folklore Motifs in Late Medieval Art, I: Proverbial Follies and Impossiblities'），《民俗学》（*Folklore*），1989 年，第 2 卷，第 201—217 页，史密斯（Smith），《"我兜帽里的游戏"：滑稽谚语的传统》（' "Games in Myn Hood"：The Traditions of a Comic Proverb'），《图像学研究》（*Studies in Iconography*），1983 年，第 9 卷，第 69 页。

[46] 这幅草图也出现在 A. E. 布兰登堡（A. E. Brandenburg）等人撰写的著作《维拉尔·德·奥奈库尔的笔记本》（*Carnet de Villard de Honnecourt*）中，1986 年，巴黎，图 3。

男性生殖器、祷告与双关语

在 1905 年面世的《诙谐及其与无意识的关系》(*Jokes and Their Relation to the Unconscious*) 一书中，西格蒙德·弗洛伊德 (Sigmund Freud) 列举的很多属于"诙谐"的特征可能乍看上去非常适用于边缘图像，比如它们"不寻常的简洁性""凝练""同种元素的多重应用""双重意涵"和"影射"等。[47] 受到 20 世纪 30 年代精神分析理论的影响，迈耶·夏皮罗 (Meyer Schapiro) 将边缘图像视作人们的无意识冲动在宗教压抑状况下的自由释放，然而在近期，一位学者却将它们形容为"类似于今天学生笔记本中的信手涂鸦……是白日梦的象征"[48]。由于意识和无意识无疑属于一种二元性的术语，就像世俗的和神圣的，我一直试图避免在本书中采用这样的说法。在超越"自由联想"或被压抑的冲动的复归等说法的基础上，我们应当如何恰当地理解哥特式边缘图像中的怪物形象?

实际上，很多哥特式边缘图像采用的母题并不是随意的涂鸦，而是承袭自古希腊-罗马艺术传统中既有的图像程式，格里卢正属于其中一例。它是一种面庞长在双腿上方的怪物，根据普林尼的记载，它已经出现在希腊化时期的宝石雕刻之中、可能具备一种辟邪功能。对于中世纪的人们来说，格里卢开始象征低俗的肉体冲动，或者是"在兽欲的操控

[47] 参见弗洛伊德，《诙谐及其与无意识的关系》(*Jokes and Their Relation to the Unconscious*, 1905)，《西格蒙德·弗洛伊德心理学著作全集标准版》(*The Standard Edition of the Complete Psychological Works of Sigmund Freud*)，第 8 卷，J. 斯特雷奇 (J. Strachey) 编辑、翻译，1953—1974 年，伦敦，第 41—45 页。

[48] 参见夏皮罗，《论罗马式艺术中的美学观念》('On the Aesthetic Attitude in Romanesque Art')，《罗马式艺术》(*Romanesque Art*)，1977 年，纽约，第 1—25 页；夏皮罗，《边缘图像与滑稽》('Marginal Images and Drôlerie')，《古典晚期、早期基督教和中世纪艺术》(*Late Antique, Early Christian and Medieval Art*)，1979 年，纽约，第 196—198 页；肯德里克 (Kendrick)，《爱的游戏：吟游诗人的词语游戏》(*The Game of Love: Troubadour Wordplay*)，1988 年，伯克利，第 114 页。

图 1-17 基督受难与 "怒视"，《格雷-费茨派恩时祷书》，费茨威廉博物馆，剑桥，MS 242 号抄本第 55v 页，241mm × 152mm。

下，欲火中烧的男子的灵魂是如何沦为兽性的囚徒的" [49]。在《格雷-费茨派恩时祷书》（Grey-Fitzpayn Hours）的《诗篇》第七首赎罪诗中，格里卢象征着凝视。页面右下角绘有一个神秘而忸怩的女子头像，她更为大胆地直接瞠视着格里卢炯炯的目光（图 1-17）。这一场景是不是在呼应一行之上的文本："我的眼睛因愤怒而困扰"（'Turbatus est a furore

[49] 福柯曾讨论过格里卢的形象，参见《疯癫与文明：理性时代的疯癫史》（Madness and Civilization: A History of Insanity in the Age of Reason），R. 霍华德（R. Howard）译，1965 年，纽约，第 20 页。关于复合式怪物的一般研究，参见桑德勒，《论英格兰哥特式抄本边缘图像中复合怪物的构成》，1975 年；关于它们引发的心理学冲击，参见纳什（Nash），《人/动物身体图像：关于半人半兽型神话复合人物的判断》（'Human/Animal Body Imagery: Judgement of Mythological Hybrid (Part Human Part Animal) Figures'），《心理学通论学报》（The Journal of General Psychology），1980 年，第 49—108 页。

oculus meus'）？重要的是，我们必须牢记，在中世纪时，目光可以杀人。眼睛是一件威力强大的武器，它们可以发出目光，却很容易受到来自外部世界的邪恶势力的影响。在这部抄本中，这道充满敌意的目光令观者的双目偏离他们应当关注的重心——上方首字母中的基督受难图像。字母 D 中的圣约翰、圣母和外侧边缘处的赞助人夫妇都凝视着向信徒许诺获得永恒生命的十字架。作为一件新婚贺礼，这部抄本很可能是在 1308 年之前订制完成的。[50] 琼·费茨派恩（Joan Fitzpayn）的形象融入了抄本页面条形边框的左下角处，她的身躯就像页面对角一侧的一枚家族纹章盾一般占据着框架的四分之一角。与下方围绕着她、由曲线绘成的"低等生命"相比，她为祈祷而探出的双臂显得非常僵硬。理查德·费茨派恩（Richard Fitzpayn）则在页边占据"更高"的位置，甚至更加贴近令两人的婚姻、头衔和领土合法化的纹章盾。正如这些政治性的隶属关系一样，对于这对夫妇而言，这些边缘图像可能具备明确的含义，当他们看向愤怒地对视着的格里卢和女性形象时。毛发蓬乱的格里卢近乎野人，作为中世纪边缘艺术中常见的母题之一，野人象征着粗俗下流的肉体欲望，尽管在这部抄本中，来自女性的凝视驱离了他。

今天，我们大多乐于欣赏此类抄本页面迷人的视觉效果，将其中点缀的动物"装饰"（vignettes）错误地描述为幽默的乃至幼稚的。这种说法无疑背离了它们原本的意图。在页面最上方基督受难像一侧（左侧），出现了一只钻进地洞里的小松鼠。对于琼和她丈夫等说法语的贵族读者们来说，毛茸茸的小动物大多具有指代男性生殖器的隐义。在一首名为《松鼠》（*De l'Escuirel*）的韵文故事里，当一位少女首次目睹男性生殖器之后，她问道："那是什么？"当被告知是一只小松鼠后，她迫不及待地想要立即用手握住它。在这个命名游戏中，代表少女失贞的欲望将自身编码到象征纯洁的符号之中。[51] 在这幅抄本单页里，象征纯洁的符

[50] 参见桑德勒，《1285—1385 年间的哥特式手抄本》，1986 年，牛津，第 31 条。

[51] 参见布洛赫（Bloch），《韵文故事的丑闻》（*The Scandal of the Falibaux*），1986 年，芝加哥，第 77—78 页。

号出现在十字架上的基督的一侧，在以视觉双关的形式指代抄本羊皮纸页面上的孔洞时，在另一个层面上悖反地呼应着基督身体上的伤口。当时广为流行的一个笑话问道，《诗篇》里最下流的词汇是哪一个？答案是"践踏"（*conculcavit*），它将意为"女阴"（*con*）、"屁股"（*cul*）和"阴茎"（*vit*）的词汇组合在一起。[52] 在已经书写完毕的文本中，插图画师们非常乐意见到此类与性直接相关的音节游戏。在这幅单页中，"迷惑的"（*conturbata*）一词很可能激发了画师的灵感，使他在页面下方描绘这个怪异的女性头像时，为她加上了一条向下披垂但形似男性生殖器的头巾。实际上，我们目前惯于理解为同"性"保持着无意识关联的对象都源于理性的意识。尽管与页边左侧代表着恶行的母题——猴子倒骑在狐狸背上的细节相比，此类图像都是画师的资源库中不那么遵循传统表现程式的部分。[53] 在某种意义上来说，由于头颅占据了另一处产生食欲的地方——肚腹——的位置，格里卢代表着一种身体的倒转形态。我们需要牢记的是，中世纪的人们并不依循我们的现代观念来理解"性"。与其说人类的性欲是"人类生活的核心特征"，倒不如认为它更是一个人类堕落之后难以根除的、耽于肉欲的本性的印记，是灵魂在寻求救赎的过程中需要诊治的诸多肉身罪恶之一。[54] 正因为性在中世纪的身体体验中被边缘化，它通常成为占据边缘地带的一类图像。

　　在为另一个贵族家庭制作的《诗篇》抄本中，这批画师在第一篇

[52] 参见罗伊（Roy），《15 世纪的情色幽默》（'L'Humour érotique au XV^e siècle'），《中世纪的情色》（*L'Erotisme au Moyen âge*），1976 年，蒙特利尔和巴黎，第 57 页。

[53] 参见梅林考夫（Mellinkoff），《倒骑：羞辱主题与邪恶的象征》（'Riding Backwards: The Theme of Humiliation and Symbol of Evil'），《信使》（*Viator*），1973 年，第 4 卷，第 153—176 页。

[54] 参见福柯，《性经验史（一）：序言》（*The History of Sexuality, I: An Introduction*），R. 赫尔利（R. Hurley）译，1978 年，纽约；布朗（Brown），《身体与社会：早期基督教中的男性、女性和禁欲》（*The Body and Society: Men, Women and Sexual Renunciation in Early Christianity*），1988 年，纽约；哈尔佩林（Halperin），《性经验史存在吗？》（'Is There a History of Sexuality?'），《历史与理论》（*History and Theory*），1989 年，第 28 卷，第 259—274 页。

"这人便为有福"（*Beatus Vir*）处描绘了一个外形完全相同的格里卢（图1-18）。这个怪物跶着脚向页面左侧走去，同时又回首向右望去。它的目光并未投向一位女子，而是看着另一个头部长在臀部上方的怪物，页面右侧则绘有一头熟睡的狮子和一位裸体端坐着的国王。这四个形象与上方的拉丁文本产生了更为直接的关联："不从恶人的计谋，不站罪人的道路、不坐亵慢人的座位，这人便为有福。"它预设了画师必定

图1-18　《诗篇》第一章和"怒视"，《巴尔多夫-沃的诗篇》，兰贝斯宫，伦敦，MS 233 号抄本第15r 页，327mm × 119mm。

具备阅读拉丁语的能力。即便他们并不懂拉丁文，这对昂首阔步的怪物可能出于画师将"遵守神的律法"（*In lege domini*）误读为英语中的"双腿"（legs）的结果。[55] 在中世纪热衷于探究词源的思维中，语词代表着真实的事物。如果两个单词发音相似，它们指代的对象也必定是类似的。我必须指出的是，这类文本暗示并非严格或一成不变的，它们并不属于抄本中正式的图像志范畴。当这个贵族家庭订制这部《诗篇》抄本时，他们或许所要求的是看到一个体量颇大、饰有人物形象的首字母，甚或是根据合同规定来绘制一株耶西树（Tree of Jesse）——这是一类反

[55] 拉丁词汇"lege"（意为律法）据英语读法即为"leg"，指代双腿。——译者注

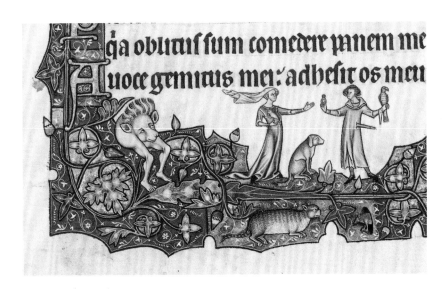

图 1-19 一对姿态淫猥的情侣和"怒视"，《奥姆斯比诗篇》，博德利图书馆，牛津，Douce MS 366 号抄本第 131r 页（细节）。

映贵族家庭血脉传承情况的流行图式。其余的图像都是额外补充的，为插图画师保留了即兴发挥的余地。

在《奥姆斯比诗篇》抄本中第 101 篇圣诗下方，一只格里卢肆无忌惮的目光几乎带有窥淫癖的色彩（图 1-19）。他正凝视着一个"下流的定情场面"：一位手持松鼠的女士正接过一个年轻男子递来的戒指，从反面图解了上部《诗篇》中"我的心被伤"（'My heart is smitten'）的文本。在这幅颇具代表性的边缘图像里，边缘艺术涵盖了扩展到更边缘处的对其自己的元边缘性（meta-marginal）的戏仿。在这对姿态典雅的情侣身下，一只体态肥硕的猫正将一只老鼠逼入洞中。它们正好颠倒了上方的性别位置，身处洞穴之中的老鼠处于戳破骑士衣服的利剑（其外形就像男性生殖器一般）下方。[56] 针对这对情侣经过编码加密的色情行

[56] 参见桑德勒，《〈奥姆斯比诗篇〉中淫猥的订婚场景》（'A Bawdy Betrothal in the *Ormesby Psalter*'），《致洛特·布兰德·菲利普：艺术史家和侦探》（*Tribute to Lotte Brand Philip: Art Historian and Detective*），1985 年，纽约。

为，正从一侧注视着他们的格里卢进一步点明了人们复杂的批判观念。格里卢双腿间本应长着男性生殖器的地方却被头颅所取代，作为窥淫癖的典型象征，它投射出的目光就是一种射精行为。

作为自发的无意识联想的对立面，这类案例告诉我们，中世纪的艺术家们是如何通过"阅读"文本或有意识地误读来创作边缘艺术的。此类刻意为之的语言游戏还没有获得充分的研究，但它是一种非常常见的边缘艺术创作手法。它同样适用于目前已知最早的边缘图像，即卡尔·诺顿福克（Carl Nordenfalk）在教皇英诺森三世（Innocent III）1200年左右的登记簿中的发现。其中，拉丁文本中的部分段落暗示了狐狸修士和山羊乐师的出现。[57] 类似地，早期《鲁特兰诗篇》中的部分页面曾经被学者们视作纯粹幻想的产物，但其实它们可被看作艺术家对文本的诗意认定。在第 14r 页中，一个遭受痛苦折磨的男子正紧紧抓住页面下方边缘处的枝干，像蛇一般扭曲的躯体一直延伸到对页之中，并反过来咬住了他自己的脚。上方的文本取自《诗篇》第九章的第 15 行，写道："外邦人陷在自己所掘的坑中。他们的脚在自己暗设的罗网里缠住了。"在巴尔的摩藏《时祷书》绘制的鸟形基督（图 1-13）和其他很多案例中，插图画师识文辨字的能力是毋庸置疑的。

从表面上看，在巴尔的摩收藏的《时祷书》中，即便是画师笔下最像随手涂鸦的行末装饰和花体装饰，也很像是维克多·特纳（Victor Turner）所谓的"阈限涌流"（liminoid flow）的一个典型案例；它是一种生理紧张感催生出的举动，是人们玩起"借助规则来创造意外效果的游戏"时出现的一种自动化书写（图 1-20）。实际上，维克多·特纳定义了这种"流"（flow）可以同赌博、下棋和"绘制细密画插图"这样的仪式性行为一道上演的一处场所。[58] 然而，这些可怖的红蓝相间的怪

[57] 参见诺顿福克，《滑稽》（'Droleries'），《伯林顿杂志》（*Burlington Magazine*），1967 年，第 99 期，第 418—421 页。

[58] 参见特纳，《过程、表演和朝圣：比较符号学研究》（*Process, Performance and Pilgrimage: A Study in Comparative Symbology*），1979 年，新德里。

图 1-20　字母花体装饰画师的随意涂鸦，《时祷书》，沃尔特美术馆，巴尔的摩，MS 102
号抄本第 51r 页（细节）。

物似乎呼应着拉丁文本的内容，正如这里描绘的一只脸庞生于双足之处
的飞鸟，手持一把利剑，身处一段讲述用手重击某物的文字下方。甚至
在这个案例中，这位从事附属性字母装饰的画师不仅知晓文本内容，而
且超越了单纯的装饰工作。讽刺的是，以《圣经》或罗曼传奇为例，中
世纪的抄本插图画师几乎从来不会在绘制插图时阅读文本内容，而是遵
循早期的摹本或范本；但是在边缘处，他会自娱自乐地阅读词语，并根
据自己的理解来绘制边缘图像。从这个方面来看，边缘图像是一种有意
识的僭越之举，甚或是一篇通过拆解自己来扩散文本影响力的政治宣言
（"文本"一词源于 "textus"，意为编织或交缠），而不是压制突然浮现
到事物表面的意义。

　　边缘图像母题产生影响的另一个重要方式是并不单纯地指涉，而
是互指——图像的自反性不仅跨越了单幅页面，而且连贯地串起整部抄
本或书籍中一系列相互关联的母题和符号。在多部抄本中，人们都可以
感受到参与绘制工作的特定画师在其各个部分或整体中存在着的主题
关联。鉴于人们以为抄本在被绘制插图时尚处在没有装订、毫无次序的

图 1-21　迎向矛尖的屁股，《鲁特兰诗篇》，英国国家图书馆，伦敦，MS 62925 号抄本第 66v—67r 页，289mm × 203mm。

状态，令人感到惊异的是，为什么边缘图像经常会跨越抄本整个开篇部分。例如，绘制《鲁特兰诗篇》抄本插图的一位画师似乎尤为迷恋一个图像母题——裸体男子把屁股对着射向他们的生殖器状箭矢或字母，并经常借助左右对页来加以描绘。在《诗篇》第 67 章的文本下方，一个年轻男子正弯下腰去，把自己的屁股朝向左侧页面中一只骑在马背上的猴子手中的长矛（图 1-21）。这或许是对上方一行中 "*iuvencularum*" 一词的文字游戏（词中 *iuvenis*，意为年轻男子，与意为屁股的 "*cul*" 一词结合），但是最令人不解的是，弯腰男子的形象居然与基督高度相似。

　　作为最早的，也是令人印象最为深刻的边缘艺术的代表作之一，《鲁特兰诗篇》应该不至于已经具备一个"程式"（programme）。很多部重要的抄本页边处都出现了高度统一的叙事场景或图像系统，比如《贝尔维尔日课经》（*Belleville Breviary*）或《提克希尔诗篇》（*Tickhill*

Psalter），以及像英国画师马修·帕里斯（Matthew Paris）等人绘制的编年史，书中都颇为细致地融入了边缘图像。[59] 有一点是十分明确的：当我说它们是被有意识地绘制时，并没有暗示它们像大部分抄本绘画那样是预先设计好的。它们是遵照书写在其他地方的具体要求绘制出来的，例如在《贝尔维尔日课经》中，或是抄写者在页边处写下的要求，或是以草图形式流传的范本（后者有时也被描绘在边缘处，并在事后被擦去）。[60] 很显然，作为一处画师可以"做他们自己想做的事情"的地方，边缘也总是处于他者的掌控之中。弗洛伊德将自发性表象的重要性描述为"诙谐机制"（'joke-work'）之组成部分，即玩笑是"不由自主地"出现的其实是一个假象——所谓的"智性紧张的突然释放"取决于它并未被预先谋划好。[61]

　　或许就我们研究的主题而言，弗洛伊德诙谐心理学中最有裨益的观点在于，同梦相比，诙谐总是具备社会性的疗愈能力。笑话除非被公开分享出来并由我们"领悟到"，否则它就失败了。问题在于，人们从《鲁特兰诗篇》中那怪异的，或对我们而言似乎充满了肛欲冲动的图像中是否有所"获益"呢？玛丽·道格拉斯（Mary Douglas）等研究

[59] 关于《贝尔维尔日课经》，参见阿弗希尔（Avril），《法国宫廷的手抄本绘画：14 世纪》（*Manuscript Painting at the Court of France: The Fourteenth Century*），1978 年，纽约，图 12；关于《提克希尔诗篇》，参见埃格伯特（Egbert），《创作中的中世纪艺术家》（*The Medieval Artist at Work*），1967 年，普林斯顿；关于马修·帕里斯，参见刘易斯，《〈大编年史〉中马修·帕里斯的艺术》（*The Art of Matthew Paris in Chronica Majora*），1988 年，伯克利。

[60] 关于抄本画师创作时遵循的要求，参见卡米尔，《符号之书：哥特式抄本插图中的书写和视觉差异》（'The Book of Signs: Writing and Visual Difference in Gothic Manuscript Illumination'），《语词与图像》（*Word and Image*），1985 年，第 1 卷，第 133—148 页；桑德勒，《插图画师的笔记：以"所有善人"为例》（'Notes for the Illuminator: The Case of the Omne Bonum'），《艺术通报》（*Art Bulletin*），1989 年，第 71 卷，第 551—564 页；亚历山大，《中世纪抄本边缘处的预备草图》（'Preliminary Marginal Drawings in Medieval Manuscripts'），《中世纪的艺术家、工匠及其艺术创作》（*Artists, artisans et production artistique au moyen âge*），1990 年，巴黎，第 307—321 页。

[61] 参见弗洛伊德，《诙谐及其与无意识的关系》（*Jokes and Their Relation to the Unconscious*），1905 年，第 45 页。

诙谐问题的专家们同样强调笑话具有团结社会的作用，因为笑话除了产生形式上令人振奋的自由感，并不会导致现实的替代方案，故它是无害的、微不足道的。[62] 这种替代方案的阙如，以及笑话置身于"现状"（*Status quo*）的范围之内是非常重要的，它阻止了中世纪诙谐的创造导致颠覆性的结局。在研究中世纪内容低俗的寓言或韵文故事时，霍华德·布洛赫（Howard Bloch）认为它们"在本质上具备保守的力量"，"既与法律相冲突却又维护法律"。[63] 这一点也适用于探讨格里卢和其他在边缘处跳跃嬉戏的哥特式怪物，它们的身体看上去是如此自然而又自由，却又受到文本的束缚。它们可以"嘲弄"文本，却永远无法取代它。

自然主义和唯名主义

> 人们更容易去理解刻画飞鸟和走兽的图像，而不是形容它们的言辞（*paintes ke dites*）。[64]

13 世纪诗人理查德·德·弗尼瓦尔（Richard de Fournival）的诗句向我们展现了边缘图像制作领域尚未为人所知的一面——所谓的"自然主义"（naturalism）。同时，边缘艺术也显示出一些拒绝被标签化的倾向，比如《格雷-费茨派恩时祷书》等抄本中描绘的格里卢与一些飞鸟和动物混杂共处的场景（图 17）。实际上，边缘一直被我们视作西方艺术中"自然主义"甚或"现实主义"（realism）的发端。一位鸟类学

[62] 参见道格拉斯，《玩笑》（'Jokes'），《隐义：人类学文集》（*Implicit Meanings: Essays in Anthropology*），1975 年，伦敦，第 90—114 页。

[63] 参见布洛赫，《韵文故事的丑闻》，1986 年，芝加哥，第 125 页。

[64] 兰道尔引用了理查德·德·弗尼瓦尔的诗句，参见《哥特式抄本边缘处的图像》，1966 年，伯克利，第 5 页。

家撰写了一部专著来论述一系列哥特式抄本对鸟类的"准确"描绘。[65] 在兼具程式性和现实性特点的同时，边缘如何能够同时显得如此自然而又十分怪诞？根据通常的假设来看，在颇具浪漫主义色彩的现代层面上，边缘处的动物图像表现出一种"热爱自然"的意味。然而，在中世纪万事万物所属的一套秩序体系之中，动物与飞鸟的等级低于人类，等待它们的命运就是被食用、捕获或制成兽皮纸。最重要的是，这一点正是它们同融合动物特征的怪兽以及举止粗野的农夫共处于边缘地带的原因。

　　《动物寓言集》（*Bestiary*）是一种最典型的描绘动物图像的插图抄本，但是，书中的每一类动物都被框定在严格的视觉程式中，一一对应于文本的神学阐释中指派给动物的功能。我们可以将一种更为严谨地观察并"自然"地描绘动物图像的做法与亚里士多德研究动物生物学的著作联系起来，后者在中世纪被重新发现并在大学中得到研读。以亚里士多德理论为基础，在绘制动物图像时，一部 14 世纪完成于巴黎的大阿尔伯特（Albert the Great）《论动物》（*De Animalibus*）的抄本表现出摆脱既有惯例的自由趋向（图 1-22）。同时，它也强调了人与动物在刻画方式上的区别。在这幅以生殖为主题的单页画中，马、鱼和飞鸟正在野外环境中交配。而在文本中的一个字母内，仅以上半身形式出现的一男一女正紧紧相拥。在页面右下方，一条蛇正裂成两半，因为人们认为蛇可以通过自发地分裂来繁衍后代。与其他动物相比，画面里的两个人类就像静止不动的影子那样。由于人类的形象与偶像禁忌联系得过于紧密，以至于它应该区别于任何以视觉真实性呈现的事物。在同一页的文本中，大阿尔伯特指出，与兽类兴奋的哼叫和嘶吼不同，人类是唯一能够安安静静地繁衍后代的生物，而这一点部分地源自其在性交过程中的羞耻感。

[65] 参见亚普（Yapp），《中世纪抄本中的鸟类》（*Birds in Medieval Manuscripts*），1981 年，纽约。

图 1-22 不同生物的交配场景，大阿尔伯特《论动物》，法国国家图书馆，巴黎。MS lat. 16169 号 抄 本 第 84v 页，330mm × 245mm。

　　在页边处描绘小体量的动物图像的传统尤以 14 世纪早期完成的英格兰抄本为代表。我会在本书接下来的章节中证明，尤其是对于领有土地并热衷于捕猎活动的贵族阶层而言，画师对特定种类的动物的选择是出自某些政治和社会原因。然而，英格兰人并不是唯一的"自然的爱好者"。奥托·帕赫特（Otto Pächt）出版了一部不同寻常的意大利抄本，部分单页收藏在英国国家图书馆，是为一个生活在 14 世纪中叶的热那亚家庭绘制的，该书中以自然主义风格的昆虫和其他小动物为主题

图 1-23　动物与食人魔，论述恶行的文本，英国国家图书馆，伦敦，Add. MS 28841 号抄本第 3r 页，165mm×102mm。

的边缘图像极为引人注目。[66] 在一幅单页中，画师将两类经过仔细观察后描绘出来的动物——一匹骆驼和一头长颈鹿——以及一头玩具似的红色（原文如此，应为"白色"——译者）大象和一头纹章风格的狮子组合起来。数条诞育后代的长蛇正盘绕在文本行间，页面顶部的图像则暗示着人类出没其中的踪迹：一座城市和一群食人魔享用人肉盛宴的恐怖场景。在这里，边缘代表着意大利城郊的荒野（图 1-23）。就像生活在英格兰地区的同时代人一样，这位画师并不反对在同一幅页面中将截然不同的风格和题材结合起来，因此页面中包含了自然主义和完全出自幻想的元素。只有到了 15 世纪，页边处的空间才真正成为一个展开"自然研究"（nature studies）的场所，人们也随之开始将自己与自然世界更为鲜明地区别开来。正如这部绘于 14 世纪的热那亚抄本中用力啃食着尸体生殖器的食人魔那样，中世纪的人们感到自己太过于接近兽类，以至于将边缘地带看作无异于人混迹于兽性的堕落场所。

怀孕的页面

鉴于边缘艺术涉及命名的焦虑，涉及划分无意义的边界从而为中心赋予意义的问题，在绕了一大圈之后，我想要回到开篇之处——被我称作《玛格丽特时祷书》（*Marguerite's Hours*）的微型抄本上，那里绘有数量繁多的边缘图像，却很少被人们一一辨识。现存的这部时祷书的内容主要分为两个部分：前半部分包括圣母日课（the Hours of the Virgin）、圣奥默教区的圣礼日课（the Use of St. Omer）和亡者日课（the Office of the Dead），收藏于伦敦英国国家图书馆（图 1-1）；后半

[66] 参见帕赫特，《早期意大利自然研究和月历风景画》（'Early Italian Nature Studies and the Early Calender Landscape'），《瓦尔堡和考陶德学院学报》，1950 年，第 13 卷，第 13—47 页。

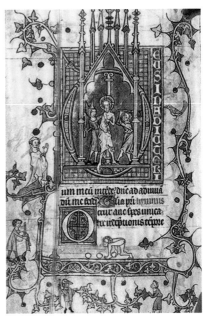

图 1-24　炉灶里的屁股，《时祷书》，皮耶庞特·摩根图书馆，纽约，MS M. 754 号抄本第 3v 页，152mm×111mm。

图 1-25　鞭笞基督和玩蛋 / 粪球的场景，《时祷书》，皮耶庞特·摩根图书馆，纽约，MS M.754 号抄本第 65v 页，152mm×111mm。

部分包括圣灵日课（the Hours of the Holy Spirit）、其他祈祷文和方言写成的文本，收藏于纽约皮耶庞特·摩根图书馆（图 1-24、图 1-25、图 1-26）。保存于英国国家图书馆的前半部分抄本曾经属于 19 世纪的那位把中世纪理想化的约翰·罗斯金（John Ruskin）[67]，而人们会很自然地联想到，这位生活在维多利亚时代的道德主义者会如何看待书中毫不遮掩的低俗图像？

　　整部时祷书抄本都采取了一种快速、线性、几乎是"卡通似的"风格绘制完成。即便在未配图的文本页面中，形态优美的笔画装饰也构成

[67] 参见皮耶庞特·摩根图书馆，1974 年，第 29 号。贝林（Belin）在 1925 年的著作《玛格丽特·博热时祷书》（*Les Heures de Marguerite de Beaujeu*），哈赞（Harthan）在 1977 年的著作《时祷书》（*The Book of Hours*）的第 52 页将这部时祷书称作《玛格丽特·博热时祷书》（*The Hours of Marguerite Beaujeu*）。

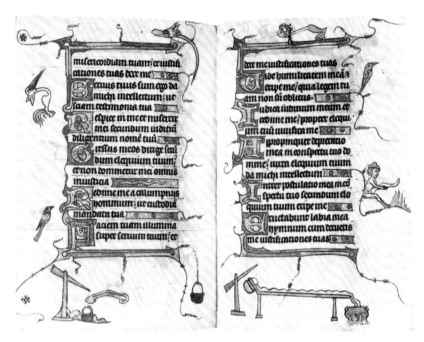

图 1-26　混乱的页边图像，《时祷书》，皮耶庞特·摩根图书馆，纽约，MS M.754 号抄本第 91v—92r 页，155mm×220mm。

了一种纤细的暗码，类似于一种带嘲弄意味的模仿书写（mock-writing，图 1-24）。每个元素都争相涌入混乱的生命场景之中：行末部分突然倾斜，兔子从潦草的花体字后窜出来，兽皮纸上的洞里探出的双手在整幅页面里玩起了传球游戏。在第 92r 页描绘的一个简单的机械魔术中，炖锅主动煮起了热水并将它们倾倒出来，其他的家用器皿则像《巫师的学徒》（Sorcerer's Apprentice）故事所描述的那样跳起舞来（图 1-26）。肉体完全腐烂的骷髅们正沿着亡者日课文本的边缘咧嘴大笑并欢快地跳跃着。如果说在抄本内无数个再现历史故事的首字母中，基督降生和受难的场景展现了上帝的圣言化作圣子肉身的过程，那么，在反道成肉身的边缘处，一切都被反转为世俗的、碎片化的和肉体性的存在。

　　鉴于这些图像构筑了玛格丽特生活的世界，它们很可能并不会惊吓到这位阅读抄本的法兰克-弗兰德斯淑女。今天，很多人认为，在

政治和审美的双重层面上，人类处在一个以人为中心的世界体系的中心。[68] 与之相比，中世纪的人们则认为自己身处边缘地带，是人性堕落过程中的最后渣滓，身处一个急迫地等待最后审判的黄金时代即将终结的末端。万事万物都在不断趋于恶化而非好转，一切都仅仅是"泡影"（imago），或即将成为"泡影"，直至世界末日上帝的善恶大拣选时刻的到来。这正是玛格丽特进行自我审视的空间——在大多数情况下，她孤身一人，但在收藏于皮耶庞特·摩根图书馆的抄本第 71v 页中，玛格丽特同丈夫一起出现。重要的是，这部抄本是专为玛格丽特的使用而订制的。女性通常与容易过分、喋喋不休、行为轻率以及善于用时尚服饰和首饰等伪饰自己联系起来。根据表现出厌女倾向的中世纪医学著作来看，女性的身体会超越自身的边界和限制，通过自己尚处经期的不洁身体来污染他人。根据亚里士多德的观点，在女性怀孕的过程中，男子提供的是活跃的精神，而女子只能为胎儿提供物质形式。

在一个栖息着大量怪物和猿猴般符号的世界里，介乎窈窕淑女和长舌妇的形象之间，玛格丽特在某些页面中被描绘成身怀六甲的样子（图 1-25）。这种做法并不稀奇，因为中世纪的育龄妇女们几乎一直都在怀孕。在这部《时祷书》抄本内一篇配有插图的法语诗歌里，作为女性生育的主保圣人，圣玛格丽特 [69] 的形象被凸显出来，而第 126 页中的一段祷词则专门呼唤这位圣徒来保佑所有"怀孕的"（enceinte）女子。我也很想像部分学者所认为的那样，相信这部抄本是为博热的玛格丽特（Marguerite de Beaujeu）所作，她是蒙特莫伦西的查理（Charles de Montmorency）的妻子；两人于 1330 年成婚，但在 7 年之后，玛格丽特不幸死于难产，年仅 26 岁。然而，书中玛格丽特苍白的手指间并没有

[68] 参见阿恩海姆（Arnheim），《中心的力量：视觉艺术的构图研究》（*The Power of the Center: A Study of Composition in the Visual Arts*），1982 年，伯克利。

[69] 传说中 3 世纪的屠龙少女圣玛格丽特，是孕妇、护士的守护神。——译者注

拿着任何纹章或相关的象征物。[70] 故我相信，抄本中描绘的玛格丽特并不属于贵族家庭，而是一个富有的中产阶级女性，来自充满宗教忏悔氛围的法兰克-弗兰德斯中心城镇，比如圣奥默。即便我们难以确定这部抄本赞助人的确切身份，但在一个更为笼统的层面上，这部抄本依然可以被视作"定制生产"的。

对于中世纪各阶层的妇女而言，她们的主要任务是诞育后代，而这部《时祷书》页边处也充满了关于繁殖力和生育的隐喻。在因怀孕而体态臃肿的女性赞助人下方，一个青年男性外表的格里卢正在像玩球那样把玩着蛋，而玛格丽特本人正虔诚地跪在基督遭受鞭笞的画面一侧（图 1-25）。在另一幅单页顶端的边缘处，画师描绘了一个过于直白的场景：一个裸体男子正伏在一名裸女身上，一只红色的大鸟正从身后将金色的巨喙插进他的肛门。尽管男子的头部是面向女子隐私部位而去的，但中世纪艺术极少刻画更为亲密的场面，即便是格调粗俗的韵文故事中也鲜少涉及。实际上，作为对下方文本《诗篇》（87:5）中的诗句——"这一个那一个都生在其中。一切欢愉的居处都在你之中"——的"反图解"（anti-illustration），这个男子正尝试潜回到女性子宫中。对于这只喙部状似男子生殖器的飞鸟，它极有可能来自画师使用方言来阅读本页开篇第一个词组的做法：在大声朗读"上帝的生命"（'vitas dei'）的祷词时，第一个音节会被读成与男性生殖器（prick）相同的发音。在另一部"图解"《诗篇》第一章的抄本页面下部的图像中，文本中提到的"不敬神者"（impiorum）正是热衷于恶作剧的马考夫。他正将自己的屁股对准一口炉灶，就像他在《所罗门与马考夫的对话》这部脍炙人口的作品结尾处的做法那样（图 1-24）。马考夫的肛门很难同贯穿全书的猴子们到处招摇的屁股区别开来。上

[70] 在巴黎收藏的一部大阿尔伯特《论动物》抄本（其中一幅单页见本书图 1-22）中，两个怀孕的女子和一个女巨人的形象在页边处"相遇"，参见因博尔特-华特（Imbault-Huart），《国家图书馆藏抄本中的中世纪医学史》（*La médecine au moyen âge à travers les manuscrits de la Bibliothèque Nationale*），1983 年，巴黎，第 122—123 页。

方被塞到篮子里的头颅则暗指另一个流行故事的情节：那些被埃勒坎（Hellequin）背着带入地狱中的私生子的灵魂。[71]每一根植物枝条都是尖利的、公鸡、矛和其他生喙的鸟类则令人们想到，脆弱的肉体将面对更多被刺穿的危险。

玛格丽特本人的形象频频出现在整部抄本之中，以至于她看起来时常改变自己的体态、服饰和身材，时而肿胀，时而被拉长和消肿（图 1-1 和图 1-25）。人们大多将怀孕描述为"一幅自然的怪诞图像"，圣哲罗姆（St Jerome）也曾将一个身怀六甲的女子称作"一幕令人生厌的景象"。[72]在性交、怀孕和月经过程中，女性均突破了自身的边界。她们变成了巴赫金式的身体（Bakhtinian body），"永不终结，永不完成；它一直被持续不断地建构和创造着，并不断建构和创造着其他身体"[73]。在这一层面上，即便身处堕落而破裂的生活碎片里，鉴于这部抄本中的页面充满了妇科医学的色彩，它们同样是"身怀六甲的"。

在这部 14 世纪插图抄本的页边处，画师对女性身体的表现深深地吸引住了我。在中世纪之后的图像绘制领域，由学院体系、自我审查和观众品味制定的一套规则限制了本能与教养、身体与精神之间的共谋。此外，不同的风格开始与绘画类别的等级制发生关联。高级和低级文化之间的壁垒直接阻碍了此种图像类型直面彼此（正如我们在本书中进行对比和并列的那样），一直要到后现代主义登上历史舞台才有所改变。20 世纪 30 年代流行的卡通角色贝蒂娃娃（Betty Boop）和康斯坦丁·布朗库西（Constantin Brancusi）的雕塑作品无法在同一个框架内共存，即便两者在形式特征上是颇为相近的。在资本主义的语境中，卡通形象的

[71] 关于《弗维尔传奇》（*Roman de Fauval*）中描述的埃勒坎，参见本书图 5-11。

[72] 参见米尔斯（Miles），《肉体知识：西方基督教世界中的女性裸体和宗教意义》（*Carnal Knowing: Female Nakedness and Religious Meaning in the Christian West*），1989 年，波士顿与纽约，第 153 页。

[73] 参见巴赫金，《拉伯雷和他的世界》，1965 年，布鲁明顿，第 317 页。

灵魂被降格到流行文化的炼狱之中，而在过去，甚至最为惊人的怪物和格里卢——我想说，它们正是贝蒂娃娃的前身——都可以优游自如地与最高级和超然的形式相周旋。在整个中世纪，将"艺术"（art）同"流行图像"（popular imagery）区分开来的形式主义二分法尚不存在，一切艺术形式都是彼此平等的，唯有它们所处的位置赋予了其重要性。这恰好引发了生活在中世纪早期的《加洛林之书》（*Libri Carolini*）的作者的担忧；他在书中这样问道，既然采用相同的色彩绘制，那么，人们如何才能区分《逃亡埃及》中圣母和驴子的形象？[74] 与之相类似，《玛格丽特时祷书》中最具讽刺性意味的一点就在于，插图画师笔下形状怪异的笔画和曲线既勾勒出基督和圣徒严肃的形象，却又无法与描绘一只猿猴屁股的笔迹区分开来。的确，二者在本质上是完全一致的。

[74] 参见布吕内（Bruyne），《中世纪美学研究》（*Etude d'esthétique médiévale*），第 1 卷，1946 年，布鲁日，第 271 页。

第二章

在修道院的边缘处

一道边界分隔开两片社会性的时空领域，它们是正常的、有时限的、边界分明的、中心化的和世俗的，但是作为边界的时空标记，其自身也是反常的、永恒的、模糊的、边缘化的和神圣的。[1]

根据 12 世纪的僧侣作家塞勒的彼得（Peter of Celle）所言，"修道院建立在天使般的纯洁领域和污浊的尘世之间的交界地带"[2]。从早期沙漠教父（Desert Fathers）提倡的隐修禁欲到圣本笃（St Benedict）明文写下的会规，过着与世隔绝的生活就意味着投身于一片神圣的阈限内，成为"尘世种种繁华之外的陌生人（*alienum*）"，这种状态既像死亡，也像身处子宫里那样。在千禧年全面怀疑图像的潮流过后，到了11 和 12 世纪，全欧洲境内的修道院中都出现了纪念性雕刻的复兴现象。它们大多以大体量的、受到古典艺术启发的形式出现，通常被我们称作"罗马式风格"（Romanesque）。在古代世界里，凯旋门和露天剧场

[1] 参见里奇（Leach），《文化与交流：连接象征符号的逻辑》（*Culture and Communication: The Logic by Which Symbols are Connected*），1976 年，剑桥，第 35 页。

[2] 参见塞勒的彼得，《选集》（*Selected Works*），1987 年，卡拉马祖，第 79 页。

构建起帝王统治的中心地位，但对于中世纪的人们而言，它们却变成了心理学而非政治意义上的国家之间的大门和通道。罗马式艺术是一种关于入口、门口、西面塔堂、前厅、门廊、柱头和檐口的艺术形式。在为内部活动的人们构筑边界和划定阈限的同时，这些强有力的图像也给身处教堂之外的人们留下了极为深刻的印象，尤以朝圣者为代表。通过朝圣，他们在一段短期的旅程中不断趋近于神圣中心的"稳定性"（*stabilitas*）。[3]

上帝的杂技演员：圣贝尔纳和游方艺人

基督教的洞见之一（而且相当重要）是将倒错与美好汇集于同一个举动，以此作为同一项事业中的里与表。[4]

在商业活动与民间文化空前繁盛的图卢兹（Toulouse），拉杜拉德（La Daurade）本笃会修道院回廊坐落于市中心，是一处宗教仪式的纯洁性同俗世堕落相对抗的地方，也是内与外发生激烈碰撞的地方。原先的修道院建筑毁于 19 世纪早期，但是一批艺术水准极高的单柱或双柱柱头依然保存在图卢兹博物馆里，它们是在 12 世纪初叶分两个阶段完成的。学者们根据风格特征将它们与莫瓦萨克修道院回廊（cloister of Moissac）中的柱头雕刻联系起来，并根据基督受难的叙事顺序重构了整套图像体系，使得观者能够在隐修灵性的层面上系统化地"读解"

[3] 参见拉德纳（Ladner），《旅行之人：中世纪的异化和秩序观》（'Homo Viator: Mediaeval Ideas on Alienation and Order'），《镜子》，1967 年，第 42 卷第 2 期，第 233—259 页；特纳，《过程、表演和朝圣：比较符号学研究》，1979 年，新德里。

[4] 参见克里斯蒂娃（Kristeva），《恐怖的权力：论卑贱》（*Powers of Horror: An Essay on Abjection*），1982 年，纽约，第 125 页。

图 2–1　表面雕刻有基督变容、柱顶板刻有娱乐场景的石质柱头，第 472 号藏品，360mm×520mm，奥古斯丁修会博物馆，图卢兹，詹姆斯·奥斯丁（James Austin）摄。

图 2–2　同一个石质柱头的第四个表面，饰有多疑的多玛，柱顶板刻有阅读的男子，第 472 号藏品，360mm×520mm，奥古斯丁修会博物馆，图卢兹。

（reading）它们。[5]

　　我希望重点关注的一个柱头表面雕刻着基督变容（Transfiguration）的场景。根据《马太福音》第 17 章中的记录，在那一刻，基督于拜伏在地的众使徒面前展露出自己的神性。雕刻工匠将整个叙事场景扩展到柱头的三个表面，使得修道院中隐修的人必须环绕着它观看，就像他绕着修道院步道本身漫步那样（图 2–1）。柱头的第一个表面纵向镌刻着铭文"变容"（*Transfigurationis*），就像一条介绍图像主题的卷轴，随着我们目光从左向右（即通常的阅读顺序）的移动逐步展开。下一个表面描绘了基督站在柱头平面的中心处，再度向右侧的先知摩西（Moses）伸出双手，后者位于柱头的角落里。第三个平面刻画了第二位出现在变容故事中的先知以利亚（Elijah），余下的背景则被一座城市占据，起到"句号"或围合的作用。第四个平面表现了另一个《新约》故事场景——多疑的多玛正将自己的手指插入基督肋部的伤口之中（图 2–2）。

[5] 参见赛德尔（Seidel），《中世纪的修道院雕刻和僧侣"心态"》（'Medieval Cloister Carving and Monastic "Mentalité"'），《中世纪的修道院》（*The Medieval Monastery*），1988 年，明尼苏达。

　　贯穿柱头四面上部的条带状区域令整个柱头显得尤为与众不同，那里雕刻着一系列边缘图像，刻画了各类滑稽的行为：男子们相互角力、弹奏乐器、玩棋盘游戏并翻着筋斗，他们的行为举止与下方体量更大、形态平整而又有棱有角的人像形成了鲜明对比。他们代表着修道院以外世俗世界中的种种物质享受。这类消磨时间的娱乐——戏剧、舞蹈和歌唱——都是当时的僧侣作家们坚决反对的活动，他们将这些活跃于中世纪社会边缘的表演者们称作"演员"（histriones）和"手舞足蹈的人"（gesticulatores）。僧侣们被警告不可成为"随意漫步的人"（gyrovagi），而要在为上帝弃绝尘世的诺言里维护自身的稳定和正直，从而区别于这些热衷于自我表现的世俗之人。在方言中，他们大多被称作"游方艺人"（jongleur）。[6] 历史文献中曾经记录过一个名叫佩拉迪（Pelardit）的杂耍艺人，生活在 12 世纪的图卢兹。他在当时广受追捧，以至于有一条街是用他的名字来命名的。但是在"官方"的罗马式雕刻中，这类人物总是被安置在神圣"之外"，就像奇弗莱（Civray）一所教堂的拱门饰那样。两位贵族形貌的旁观者正注视着中间的杂技演员和乐师，而在教士们的眼中，观看这类形象应该受到谴责（图 2-3）。在一封信件中，西多会会长克莱尔沃的贝尔纳（Bernard of Clairvaux）谈到了类似于图卢兹柱头上的杂耍者形象，但是在字面意义上反转了原有的概念，转而将杂耍者扭曲的身体与僧侣的身体进行类比：

　　　　我认为这是一种绝佳的游戏方式，在其中，我们变成了富人所责备、傲慢者所嘲讽的对象。实际上，当俗人们发现他们在尘世最热衷的游戏被我们所摒弃，那么，他们又会怎样想象我们正在从

[6] 参见卡萨格兰德（Casagrande）和韦齐奥（Vecchio），《中世纪社会中的教士和杂耍艺人（12—13 世纪）》（'Clerc et jongleurs dans la société médiévale (XIIᵉ et XIIIᵉ siècle)'），《年鉴：经济、社会与文明》（Annles: économies, sociétés, civilisations），1979 年，第 24 卷第 5 期，第 913—928 页。

图 2-3　观众、游方艺人和杂耍者，石质拱门饰，圣尼古拉教堂，奇弗莱，圭多尔（Guidol）摄。

事的工作，怎样想象他们所摒弃却被我们所热衷的工作？就像杂技演员和游方艺人那样，他们头朝下，脚朝上，用双手站立或行走，借此将所有的目光都吸引到他们身上。但这绝非一场孩童们的游戏，或是一个因表演者妖媚、淫猥的身体扭动而激发肉欲的剧场。它是一个令人愉悦的游戏，正派、勇敢而令人肃然起敬（*iucundus*，*honestus*，*gravis*），能够取悦天国中圣者们的目光。[7]

在僧侣的日常生活中，在各种充满活力的仪式里，戏剧化或表演性的隐喻具备强大的力量。塞勒的彼得曾将修道院中的规章制度形容

[7] 转引自勒克莱克（Leclercq），《弄臣和舞者：圣贝尔纳与手抄本中的杂耍艺人图像》（'"Joculator et saltator": St Bernard et l'image du jongleur dans les manuscrits'），《知识迁移：纪念奥利弗·L.卡普斯纳的手抄本和图书馆学研究》（*Translatio Studii: Manuscript and Library Studies Honoring Oliver L. Kapsner*），1973 年，明尼苏达。

为"上帝、天使和人们眼前的演出"。但是，它是一场动作固定、为周期性宗教仪式的重复展开而进行的表演，其中，僧侣的主导地位和神圣的秩序（*ordo*）完全与游方艺人的快速流动和从事的模仿行为相抵牾。图卢兹柱头的雕刻工匠将神圣场景与上方的世俗景观并置起来的做法，颠覆了我们对神圣存在必然"高于"世俗事物的预期。这也迫使我们将两类不同的姿态（gestural system）加以比较并联系起来。基督变容面对着另一类形象的转换，其中，身体被扭曲而非神化，肉体沉迷于狂欢之中，而不是被超越。

柱头的第四个平面雕刻着基督向圣多玛显现的场景。通过其元边缘性的补充，它为僧侣解读整个柱头添加了一个额外的维度（图2-2）。作为一个借助见证和触摸救世主的肉体来驱散疑问的场景，该图像主题在修道院中尤为流行。在拉杜拉德，这个场景是以一个较为简单的构图形式第二次出现的，而再南端就是通向圣地亚哥（Santiago）的朝圣道路，那里著名的西洛斯的圣多明戈修道院 (cloister of Santo Domingo de Silos) 中也有一个。但是边缘处上演的故事再次改变了我们对这一题材的理解。恰在真理被检验、圣多玛将自己的手指探入基督的伤口的瞬间，当我们抬头看向柱顶板时，会发现那里并没有延续赌博、饶舌和舞蹈的场景，而是刻画了一组读书的男子。他们是否已经在上帝的圣言中发现了真理，就像在他们身下多玛的疑惑因基督肉身的显现而被驱散？在这里，雕刻工匠是否利用了羊皮纸形式和基督受难的人身二者均作为肉身的共性而做了一番游戏？基督举起右臂的姿态呼应着右上方的人物，仿佛在强调这样的启示——道在基督那里化成了肉身，道在圣书的纸页那里也化成了肉身。如果说柱顶板上的前三个平面展现的是另一种肉身意义上的世俗欢愉，那么，为什么重点到了这里就变成通过阅读来表现启示？

在柱头表面的最左侧，出现了一个沉浸在自己的"沉思"（*meditatio*）中的人像；在最右侧，坐着另外两组相互大声朗读的人物，看起来正处于"论辩"之中。摊开的书页上，是难以辨认的字迹。

正如另一个柱头表面上雕刻的赌棍形象那样，这些朗读者的姿态是否也起着同样否定性的警示作用呢？塞勒的彼得强调，修道院中的阅读（*lectio*）应当避免"空话和喋喋不休"（'*vana et garrula*'），而更多地关注内心与灵魂。[8] 此外，这些小小的人像并没有剃发，有些人的服装显然不是修道院的僧袍。为什么平信徒会被表现为在修道院回廊中阅读的样子？这些书籍的阅读方式也不同于修道院中的"沉思"，反而更接近学校和宫廷中的论辩。在后者那里，阅读、歌唱和舞蹈都是愉悦身心的消遣方式。正如本例所显示的那样，对于僧侣而言，书籍首先是一个辅助灵修的工具，而不是消遣的玩具。在图卢兹的柱头上，手舞足蹈的赌棍和因钻研书本而显得神情激越的人物之间的相似性，隐含着特定类型的游戏与特定类型的阅读之间的类同性，并使后者与那种激发隐修生活的阅读类型形成鲜明对比。正如僧侣们有可能会在阅读或"沉思"中于边缘读到一条重要的注解，他们也会在柱头上读到用石头雕刻的文本以及边缘处的注解。

阅读荒谬

　　形态荒诞的怪兽为什么会出现在修士们研读的修道院里——我指的是那些肢体严重变形的女子和动人的畸形动物？这些姿态淫猥的猿猴、孔武有力的狮子、怪物般的半人马和半人半豹都在做什么？那些彼此争战的士兵和吹起号角的猎手意味着什么？你可以发现很多肢体共用一个脑袋，或很多脑袋长在同一具身体上。这里，一条蛇的尾巴长在一头四足兽的身上；那里，一条鱼长出了动物的脑袋。那里还有一头上半身是马、下半身则是山羊躯干的动物；一头长角的动物却长有一匹马的下体。的确，那里有如此多的生物，

[8] 参见塞勒的彼得，《选集》，1987 年，卡拉马祖，第 103 页。

图 2-4　饰有该隐和亚伯以及吞噬者形象的首字母 S，出自抄写员塞缪尔（Samuel）之手，圣约翰学院，剑桥，MS A. 8 号抄本第 1r 页（细节）。

到处都充满了令人难忘且多种多样的复合怪物。与面前的文本相比，这些大理石雕刻显然更能吸引你的关注（*ut magis legere libeat in marmoribus quam in codicibus*），导致你乐此不疲地整日紧盯着此类怪物，而不去思考上帝的律法。[9]

作为中世纪最著名的艺术批评言论之一，上述不乏睿见的引文来自圣贝尔纳 1135 年致另一位西多会修士圣蒂埃里的威廉院长（Abbot William of St Thierry）的一封信件。这里再次涉及可供"阅读"的图像的观念，被圣贝尔纳猛烈地抨击为尘世事物在本应远离尘嚣的修道院禁

[9] 圣贝尔纳的书信转引自达维斯-维尔（Davies-Weyer）编，《300—1150 年间的早期中世纪艺术：原始资料和文献》（*Early Medieval Art, 300-1150: Sources and Documents*），1971 年，新泽西，第 70 页。

地大肆泛滥。人们经常提到，在这段文字中，圣贝尔纳被他大加批判的事物所吸引，他用绘声绘色的语言强化并模仿了雕刻匠用自己的艺术修辞法所刻画的各类矛盾的复合怪物。考虑到 12 世纪早期完成的手抄本时常在首字母装饰（图 2-4）中采用与雕刻完全相同的变形人与动物形式，其中不乏西多会赞助完成的著作，包括相当一批在西多会活动区域内完成的早期《动物寓言集》抄本，圣贝尔纳关于雕塑将僧侣的注意力从文本中转移的观点不免令人感到惊讶。然而，最令人震惊的是他在图像而非书籍中运用"阅读"的隐喻，因为它为边缘图像赋予了意义的时空内涵。为了理解这一隐喻的力量，我们必须明确"阅读"在僧侣生活中的意义。

阅读意味着大声地朗读词句。还记得尊者彼得（Peter the Venerable）在扁桃体发炎时发出的抱怨吗？这种疾病不仅令他无法讲道，也无法进行阅读。第二个关于阅读的要点在于，相同的文本是被反复朗读的。同时，死记硬背式的重复有助于修道院里的读者记诵整篇文本。这也会导致他们形成一种多层次的理解方式，正如圣贝尔纳在他评述《雅歌》（Song of Songs）时所强调的那样，某一对象可以兼具多重隐喻性的意义。强调灵修的作家们并不反对借助世俗隐喻来理解神圣对象，从而使它们变得更加便于记忆并给人留下深刻的印象，这也就是伪丢尼修（Pseudo-Dionysus）所谓的运用"不同的相似性"(dissimilar similitudes) 的方法。在塞勒的彼得于 1145 年左右完成的论述修道院生活的著作中，他将修道院回廊比作运动场、十字架、金库、皇家密室乃至集市等一系列意象。作为一个绝佳的案例，彼得的文本向我们展示了僧侣们是如何借助人类和植物等类比的方式来思考。这些类比能够帮助我们理解他们是如何"阅读"那些对我们来说犹如一堆混乱不堪的图像和生物的大杂烩的。

实际上，彼得用一个单独的章节来处理"阅读"，称之为"一片水草丰饶的牧场，那里大大小小的动物……除了在内心或口中反刍圣言开出的神性之花之外，并不咀嚼任何其他东西"。嘴巴是整个身体中最

具矛盾性的部位，是同时
进行言说和咀嚼的器官。
这意味着并不通过动物性
的肉食来维持生命，而
是有赖于嘴巴咀嚼以品味
圣言——所谓的"反刍"
（*ruminatio*），从而释放出
文本中所有的滋味或意
义。[10] 咀嚼丰美多汁的意
义，所谓的滋味是一个可
以上溯到圣奥古斯丁时代
的隐喻。人们在描述整个
消化过程时使用的词汇为
修道院中进食和阅读行为
之间的关联增添了特别的

图2-5　吞噬葡萄藤蔓的男子，回廊柱头，蒙特玛
茹尔修道院，詹姆斯·奥斯丁摄。

意味，尤其在修道院食堂中，这两类行为在字面意义上被紧密地联系起
来。从这个层面来看，令人感到震惊的是，绘制于12世纪的手抄本中
居然有如此之多的首字母（图2-4）和修道院柱头雕刻（图2-5）涉及
"咬""嚼"和"吞"的隐喻。恶龙、人类、美人鱼和鱼类将一切事物吞
入口中；植物和动物不仅混乱地纠缠在一起，而且在真正意义上彼此咬
噬和消化，甚至连它们自身都沉浸在一种螺旋状的吞噬自我的迷狂之
中。不过，口腔获得的满足也具有一种灵性的层面，即在"沉思默想"
中，意义按照字面意义被吃掉了。那些在我们眼中看似只是"变形的"
图像，正是一个呼应着修道院僧侣们的灵性体验的绝佳案例。此类"反
刍"主题的图像也与罗马式教堂外墙上雕刻的猛兽用牙齿撕扯血肉的暴

[10] 关于吞噬的动作，参见马林（Marin），《精神食粮》（*Food for Thought*），1989年，巴
尔的摩，第37页；勒克莱克，《爱学与求神：修道院文化研究》（*The Love of Learning and
the Desire for God: A Study of Monastic Culture*），1978年，伦敦。

力形成了鲜明的对比。

实际上，圣贝尔纳对修道院图像的谴责说明，作为阅读场合的符号，这些"变形形式"可以像任何以石雕形式出现的宗教叙事或圣徒生平故事一样，"教导"我们同样多的东西。维克多·特纳描述了恩登布（Ndembu）部落的新入社者如何通过仪式来学习打破禁忌，其中运用了怪物般的面具来区分现实的不同层面。与之相类似，变形形态是否也为修道院中的初修僧侣们界定了观看此类雕刻作品的方式？在塞勒的彼得的以下警告中，我们可以感受到人们对此类图像激发想象——或被 12世纪的作家们称作"幻象"（phantasmata）——的忧虑之情；这些"幻象"引发了《申命记》（5:8）中上帝的诫命，不仅禁止人们观看图像，甚至不能想到它们：

> 画师的双手必须在（上帝的律法）规定的区域内进行绘制。而且，一位画师应当首先意识到，律法并没有教授人们绘制什么和如何绘制，它只是指出了不应加以描绘的对象……这一诫命蕴含的历史意义明确表现为禁止我们沉浸于此类虚空之物或是内心想象之物，此刻，此种想象之物应该进入我们的沉思之中，发现它们被装饰着想象的形象，来自人们无耻的仿真，或者人们从石质、木质或铁质的雕塑中所构想的尘世之物……律法不仅禁止此类事物的实在性（对于肉体的欲望），而且也禁止对它们的图像表现。[11]

正如后来的哥特式艺术（参见第三章），罗马式艺术中出现在边缘地带的怪物形象无疑与人类想象力中的创造和组合能力有着直接关系。最令人震惊的是，在"读解"罗马式艺术中的荒谬图像时，人们在想象的领域收获了愉悦感。在这里，艺术家并没有将自己局限于"律法划定的区域内"来制作图像，而是有意地迈出边界，以此来定义它的极限。

[11] 参见塞勒的彼得，《选集》，卡拉马祖，第160—161页。

奥奈的矛盾动物

> 　　当他（伊桑格里谟斯狼）正在倾听这番话时，狡猾的母猪贝
> 加（Becca）跳到他身上并咬下了他的左脚——"我真高兴，而且
> 我要你和我的朋友们一起感到高兴！我们的朋友今天哪里都去不了
> 了。"……伊桑格里谟斯面朝地面摔倒了，就好像要祈祷一样，而
> 另一头名为撒劳拉（Salaura）的母猪走过来温和地问道："我恳请你
> 也为我和我的修道院院长祈祷……接受这个记号，通过它至少能记
> 住我。"——随后，她在他受伤的身体左侧顶开了一个大洞，并掏
> 出了他破碎的肝脏。[12]

　　在法国西部圣通日的奥奈（Aulnay-de-Saintonge），圣彼得教堂
狭窄的南袖廊门廊上方盘曲着四道半圆形的拱门饰带，最外侧的一圈
刻画了一列颇为神秘的游行动物。沿着拱门中心分别向东西两侧行
进，它们用各种腿、爪、脚尖和黏滑的下体彼此抓挠和撕咬（图2-
6）。有些动物被单独雕刻在独立的拱石表面，在今天依然清晰可辨，
尤其是西侧一名目光呆滞的独眼巨人与一头格里芬的相遇、一个用箭
射鹿的半人半马和一头用后腿站立拉琴的驴子。当我们转向东侧——
代表着神圣所在的方向，在地理学层面上也指向妖魔鬼怪出没的神奇
领域——时，此类生物的复合程度犹有过之。的确，在雕刻的过程中，
它们好像被定格在向其他生物转变的那一瞬间。一个胡须浓密的男子
化作一只飞鸟，而一头怪兽的口中正呕出另一头怪物，却又同时被另
一个人击倒在地，而这个人物也似欲被（其他动物）完整地吞吃入腹。
作为对约拿（Jonah）被鲸鱼吞下的典故的戏仿，这类符号并不属于基
督教中象征肉体重生的表现惯例，而是源于一种更为古老的噩梦般的
地层，其中人与兽之间的界限并不是截然分明的。因为人们无法借助

[12] 参见曼恩（Mann）译，《伊桑格里谟斯》（*Ysengrimus*），1987年，莱顿，第533页。

图 2-6　动物、《启示录》长者和圣徒们的聚会，圣彼得教堂，圣通日的奥奈，詹姆斯·奥斯丁摄。

任何分类方式来界定这些性质模糊的对象，故它们往往同时从属于不止一个领域，而正是这种模棱两可性构成了我在奥奈修道院外墙和各个部分之间的雕塑中所探究的对象。

　　圣通日的奥奈教堂是由克吕尼修会的普瓦捷圣塞皮安修道院 (the Cluniac abbey of St Cyprien of Poitiers) 建成的，一直到 1119—1122 年间，它都遵循着修会的教规。起初，这座教堂只是一座不起眼的建筑，后来才被收归于当地大教堂的管理协会所有。阿瑟·金斯利·波特（Arthur Kingsley Porter）将它描述为一座朝圣教堂，并认为"很少有其他教堂的外侧拱饰能够像这里的滑稽作品那样达成如此令人赞叹的程度。怪诞艺术在这里达到了极致"[13]。整座教堂建筑的边界正是其艺术形式最外层

[13] 参见波特（Porter），《朝圣路上的罗马式雕刻》(The Romanesque Sculpture of the Pilgrimage Roads)，1923 年，波士顿。关于奥奈教堂的新研究，参见韦纳（Werner），《圣通日的奥奈和法国西部的罗马式雕刻》(Aulnay de Saintonge und die Romanische Skulptur in Westfrankreich)，1979 年，沃尔姆斯。

的边界。

　　这批拱门雕刻可与教堂西侧正门处的美德和恶行主题雕刻相比较，后者主要传达出高尚的善凌驾于低劣的恶之上的一套界限分明的等级观念。其中，居于中央的上帝占据着中轴线，而诸种美德的象征人物则以他为中心，在第三圈拱石上分散开来。与之相比，南袖廊门廊处的雕刻并没有一个确切的中心，也没有基督或三位一体的形象，只有一个将自己裂成两半、形如恶龙的生物，它回旋的身体姿态勾勒出两条不稳定的运动轴线。这些从中心蜂拥而出的动物图像并不具备严格的次序，不像西门最外圈的拱石那样是一列从左向右排列的月历图像。相对于历法化的自然（calendrical Nature）——指我们可以从左向右地阅读，并受制于上帝创造的宇宙程式的自然——这里的外圈拱石塑造出一个野性而堕落的自然世界，腐朽乖张的躯体正在其中变幻出全新的形态；暴力取代秩序，盛行于这个世界之中。

　　从充满差异和多样性的雕刻向下望去，是《启示录》中端坐着的长老们的静态雕像，图像逐步从混乱向秩序过渡。不断重复的姿态与形貌令长老们的形象服从于一套僵硬、刻板且强调正面效果的等级秩序，与上方动物们灵活多样的身体嬗变形成了巨大差别。在长老下方，各位使徒间的互动更为活跃，但工匠依然通过他们交谈的姿势来强调"逻各斯"（Logos）的力量。这两道拱饰仿佛是从教堂阴影幢幢的室内缓缓浮现而出，而最上层的一圈拱饰则向外投射到充满变动的世界之中。一列形貌相仿的巨人阿特拉斯（Atlas）在建筑上正担负起上面神性的重量，他们半隐藏在长老和使徒投下的阴影内，但由同一块石料雕刻而成。在这里，工匠雕刻出两列完全不同的作品。在一列拱饰中，工匠遵循着完全相同的处理手法，在另一列中却似乎尝试着将石料劈开，切割成最锐利而又卷曲的形态，将它转化为皮肤、鳞片或毛发。与雕刻使徒和长老们时所采用的更为程式化和粗糙的手法相比，这些怪物般的动物形象看上去出自一位技术更为娴熟的工匠之手，暗示着神圣的原型并未被抬升到高踞低下的动物形象之上的价值尺度。

　　下颌无处不在，撕扯、吞噬和啄食着植物和其他动物乃至自身。两个面对面的人物似乎在交合，或者说，一人正尝试吞下另一人。在这组最著名的雕刻中，工匠表现了一个山羊主教（它的羊角是对于主教法冠一词"*cornua*"的双关）与一个形如绵羊、手捧圣书的低阶教士戏仿圣餐仪式的场景，这也是一种口腔的活动（图 2–8）。绵羊将自己血肉化成的书本高高举起，用参差不齐的牙齿抵住书页的边缘，以另一种更加隐喻化的手法点明了自我吞噬的现象。人们可能会认为，此处并没有这些边缘图像意欲嘲弄的"文本"，但是这种想法实际上忽视了一点：在以雕刻形式上演的圣餐礼中，被激活的圣言文本化作了真实的血肉。

　　令部分中世纪教会人士和现代评论家同样感到困惑的一个问题是，这些古怪的动物究竟象征着什么？对于西班牙主教图伊的路加（Luke of Tuy）而言，"动物、飞鸟、游蛇以及其他生物"成为教堂中的图像主题"只是为了欣赏与美感"[14]。圣维克多的休认为，只有"居住在人群熙攘的城市中"的僧侣会求助于图像，而"我们当中乐于享受孤独的人才更愿意面对一匹真实的马或牛，比起墙壁上的画面，它们在田野中更加实用"。类似地，在圣贝尔纳发出那通著名的抱怨不久后，西多会士里耶沃的埃尔莱德（Aelred of Rievaulx）写下了类似的言论，他描述了我们是如何"在修道院回廊中目睹鹳鸟、野兔、鹿、牡鹿、喜鹊和乌鸦"的。在他眼中，这些图像并不符合修道院中静穆的精神氛围，反倒更像是"女性的娱乐方式"。[15]对于另一位在 12 世纪末提出类似观点的英国西多会修士而言，在教堂中描绘动物图像和寓言故事

[14] 参见吉尔伯特（Gilbert），《一份关于 1230 年左右的审美观念的声明》（'A Statement of the Aesthetic Attitude around 1230'），《希伯来大学文学和艺术研究》（*Hebrew University Studies in Literature and the Arts*），1985 年，第 13 卷第 2 期，第 137 页。

[15] 关于休的观点，参见斯沃图特（Swartout），《修道院工匠》（*The Monastic Craftsman*），1932 年，剑桥，第 16—17 页；关于埃尔莱德的观点，参见沃克（Walker）和韦伯（Webb）编，《里耶沃的埃尔莱德的慈善之镜》（*The Mirror of Charity of Aelred of Rievaulx*），1962 年，伦敦，第 74 页。

的做法并不得体，正是"画师们罪恶的肆意妄为，这些奇思幻想才得以逐步侵入教堂之中"[16]。这些源自教士阶层的观点证实了这类雕刻因其过分和浅薄而显得"女性化"，而它们主要的灵感均来自不受教会控制的雕刻匠。然而，像奥奈这样耗费巨大的建筑工程的赞助人一定会监督这些流动的工匠群体吗？近来，这座教堂神秘的梁托雕刻被学者描述成世俗工匠创造出来的"自发"元素，以此反抗教会并代表着他们自己的民间文化，从而再度暗示工匠们是独立完成其工作的。[17]

奥奈的动物雕刻既不是毫无意义的装饰，也不是教会之外、教士阶层未涉足其中的"民间文化"的反映。懂拉丁文的群体从属于一种更为广泛的文化，而不像我们通常认为的那样将宗教与世俗判然二分。此外，很多来自当地市镇的平信徒修士也居住在修道院里，他们大多是一字不通的文盲，承担着修道院中绝大多数的体力活。奥奈的动物雕刻选用了狐狸、驴子、狼和母猪，它们既出现在流行的寓言故事里，同样也流传在修道院之中。它们并不是对特定故事或文本的图解，其构成方式依然残存着口头传统中讽刺性动物寓言的痕迹。根据考因西的高蒂埃（Gautier de Coincy）的记录，僧侣卧房的墙壁上描绘了"伊桑格里谟斯和他的母狼"（Ysengrim et sa fame）的故事场景。[18] 在 12 世纪中叶，一位根特僧侣完成了一首名为《伊桑格里谟斯》（*Ysengrimus*）的拉丁长诗，讲述了一头性情贪婪的狼既是主教，又担任着一个满是"肥胖而温和的绵羊"的修道院的院长。在这个颠倒的世界里，充满了浮肿的身躯、贪吃又暴饮的食肉动物（这头狼最终被猪女神撒劳拉的小猪崽们生吞了），以及一场胡闹般的动物朝圣：

[16] 参见詹姆斯（James），《工作的画师》（'Pictor in Carmine'），《考古学》（*Archaeologia*），1951 年，第 94 卷，第 141 页。

[17] 参见卡纳安-凯达尔（Kenaan-Kedar），《反映民间文化的圣通日和普瓦图梁托》（'Les Modillons de Saintonge et du Poitou comme manifestation de la culture laïque'），《中世纪文明合刊》（*Cahiers de Civilisation Médiévale*），1986 年。

[18] 参见兰道尔，《哥特式抄本边缘处的图像》，1966 年，伯克利，第 10 页。

　　　　獐子伯特里娜（Bertlina）和她的同伴们急不可耐地想要造访一些朝圣地，并希望在那里做祈祷。她起初是孤身一人，后来找到了七个同伴……牡鹿利亚里杜斯（Rearidus）是一个对抗危险敌人的领导者，他在犄角分叉的脑袋上挂上各种盾牌；山羊布雷弗里杜斯（Brefridus）和公羊们的头领约瑟夫（Joseph）也用它们挂着武器的前额为队伍提供类似的保护。驴子卡科弗斯（Carcophus）最适于背负重物，它的名字就来自于这一任务；狐狸列那（Reynard）带队，下达指令和禁令；大鹅杰拉尔（Gerard）的任务是警戒……公鸡斯普罗提努斯（Sprotinus）是报时者……[19]

　　这队全副武装、既暴力又贪婪的生物无疑反映了僧侣对当时流行的朝圣热潮及其与十字军之间关系的看法。在奥奈，僧侣们可能确实将南门上的动物雕刻与到访该处并前往西班牙朝圣的乌合之众联系起来——在他们眼中，平信徒（layfolk）与野兽无异。正如另一部教会俗曲集《布兰诗歌》（*Carmina Burana*）中所言："文盲犹如一头野兽／因为他对艺术又聋又哑。"[20] 然而，正如《伊桑格里谟斯》这首拉丁诗歌所言，很多动物都被用来嘲讽教士阶层，而不是羞辱平信徒。长着羊角的主教嘲弄了圣餐礼，弹奏竖琴的驴子则批评了教会的无知和贪欲，就像当时的很多朝圣者会对这些雕刻指点取乐那样。对于中世纪的观者而言，不同的动物指涉不同的阶层，它们可以同时指代社会上层和底层，以及身处修道院之内和之外的人们。

　　罗马式艺术对动物的表现是颇有深意的，这可以视它们的名称是

[19] 参见曼恩（Mann），《伊桑格里谟斯》，1987 年，莱顿，第 365 页。

[20] 参见默雷（Murray），《中世纪的理性和社会》（*Reason and Society in the Middle Ages*），1970 年，牛津，第 241 页。

否被滥用，以及它们是否界定了洁净与不洁之间的边界而定。[21] 根据神学家们的说法，动物不可能在脱离肉体的情况下存在，它们没有灵魂，也不是上帝拯救万物的终极计划中的一部分。在这一层面上来看，它们是肉身的肉身。然而，时人的态度与我们今天对迪士尼人格化的动画角色的狂热崇拜有着巨大的区别。比如，动物可以像罪犯一般被审讯、折磨和处决，就如同 1266 年巴黎近郊丰特奈-奥-罗斯（Fontenay-aux-Roses）的一所修道院僧侣对一头猪所做的那样。[22] 在奥奈的很多雕刻作品中，人兽身体混合所传达出的更为重要的一点在于人兽交配的罪恶。正如罪人们的忏悔书所显示的那样，在一种人与兽同吃同睡的文化中，这是十分常见的事情。对于这类"可憎的罪行"，犯罪的动物和人被一并处以火刑或绞刑。针对边缘艺术中的种种怪异形象，一种最具说服力的观点指出，它们违背了将人与动物区分开来的禁忌。基督教将人与自然间的"不连续性"看得非常重要，但边缘艺术却总是将它们混合起来。

　　与修道院不同的是，教堂外部并不属于神圣空间，它是与世俗世界的连接之处。奥奈教堂的外部是一个道德败坏的大杂烩——阴影重重的梁托、窗框、角落探出了很多体态扭曲、外表黏滑或多毛的爬行怪物（图 2-7）。在古代，将龇牙咧嘴的怪物与其他动物（大部分只有头颅）安置在墙体顶部，以此支撑其他建筑部件的做法十分常见；在北方地区，它与崇拜被砍下的头颅的凯尔特风俗有着密切关联。归根结底，身体是第一座属于人的建筑，而肉身则实实在在地变成了可以将邪灵彻底驱逐出去的居所。作为人类形象的基本要素，人头最具危险

[21] 参见里奇，《语言的人类学维度：动物分类和言语滥用》（'Anthropological Aspects of Language: Animal Categories and Verbal Abuse'），《语言学研究的新方向》（*New Directions in the Study of Language*），1964 年，剑桥；里奇，《文化与交流：连接象征符号的逻辑》，1976 年，剑桥；克林詹德（Klingender），《至中世纪末艺术和思想中的动物》（*Animals in Art and Thought to the End of the Middle Ages*），1971 年，剑桥。

[22] 参见伊万斯（Evans），《针对动物的犯罪控告和惩罚》（*The Criminal Prosecution and Punishment of Animals*），1906 年，伦敦。

图 2-7　梁托表面装饰的各类动物，圣彼得教堂，圣通日的奥奈。

图 2-8　对弥撒礼的嘲讽，圣彼得教堂，圣通日的奥奈，詹姆斯·奥斯丁摄。

力量，与辟邪性的"恶眼"一道广泛出现在前现代的文化之中。拉丁长诗《伊桑格里谟斯》甚至谈道，将一个砍下的动物头颅置于门廊上方可以发挥保护作用。然而，这不应当被理解为"大众化的"迷信行为，而是僧侣阶层和他们的世俗信众所共享的一套思想观念的一部分。对于那些已经将身体和灵魂奉献给上帝的人们来说，这类保护甚至显得更加重要。

另一位西多会修士黑斯特巴赫的恺撒利乌斯（Caesarius of Heisterbach）也讲述了魔鬼如何潜伏在阴影之中，时刻准备着扰乱僧侣们的生活，尤其是试图侵入祭坛周围最神圣的室内空间。他顺道谈及一位修女是如何看见形如猿猴和猫的魔鬼坐在唱诗班席的僧侣们的背上并模仿他们的行为，化作熊的恶魔是如何在神父宅邸中发出像人一般的哭声，以及一群哼哼唧唧的猪是如何包围一个在弥撒过程中睡着的僧侣的。[23] 魔鬼不仅扰乱宗教圣仪，它们同样试图恐吓独自一人沉浸在沉思之中的僧侣和修女们。正如 12 世纪的修女马基亚特的克里斯蒂娜（Christina of Markyate）正在阅读她那著名且依然存留于世的《诗篇》抄本时发生的那样："癞蛤蟆纷纷闯入她的陋室，试图用各种丑恶来分散她对上帝之美的关注。"[24] 她的传记作者这样写道：

> 它们的突然出现，尤其是大而可怕的双眼最令人感到恐惧，它们四处蹲伏，整日落在她在膝头摊开的《诗篇》中央。但是，当她拒绝移动身体，坚持唱诵《诗篇》中的语句时，它们纷纷逃散，无

[23] 参见黑斯特巴赫的恺撒利乌斯，《关于奇迹的对话》（*The Dialogue on Miracles*），1929年，伦敦，第 232、382 页。

[24] 作者所谈到的《诗篇》抄本指的是英国罗马式抄本艺术的代表作之一《圣阿尔班斯诗篇》（*St. Albans Psalter*），于 12 世纪完成于英国圣阿尔班斯修道院，马基亚特的克里斯蒂娜曾因逃婚躲避至此。在 1122 年大主教约克的瑟斯坦（Thurstan of York）废除她的婚约后，克里斯蒂娜立誓加入了这所修道院，而《圣阿尔班斯诗篇》中亦有一幅传为描绘了她的形象的插图。——译者注

疑令人将它们视作魔鬼。[25]

　　这个故事为我们提供了一种全新的思维方式，让我们思考为什么在 12 世纪抄本书页中，会有环绕文字和页面、不断游移滑动的生物形象（图 2-4）。

　　或许可以将人们对于魔鬼袭扰的恐惧视作修道院清规戒律压迫下所引发的心理感受的体现，但它们同样象征着与饮食和营养密切相关的一套密码和禁忌。石雕和画作中反复出现的咬噬主题的确含有针对人和动物肉体的训诫之意。作为一类引发肉体欲望的食物，僧侣们必须戒除肉食。在宗教手册《教会珍宝》（*Jewel of the Church*）中，威尔士的杰拉德（Gerard of Wales）谈到了一位修道院长不得不向勒芒（Le Mans）的主教写信"讨论一个怪异的妖魔显灵和一桩前所未闻的污秽之事"。在这所修道院中，每当一位年轻的修士试图祈祷时，一个恶灵就会"将它的双手放在修士的生殖器上并用他自己的手不断摩挲自己的身体，直到他激动到无法自己，被一股涌出的精液所污染"。主教被特意告知，这个年轻修士是一个处男，并且从未吃过烹饪的肉食。他们商讨出的疗愈之法涉及更为严格的禁食，并将一个十字架放置在"（信仰的）敌人力图房获的身体器官上"。这样一个生殖器导向的妖魔亦出现在奥奈的雕刻之中，位于嘲弄弥撒的场景一侧（图 2-8），而 12 世纪的雕刻中也出现了无以计数的男性和女性生殖器。[26] 如果我们试图将修道院生活想象成一处宁静的避风港，那么里耶沃的埃尔莱德（Ailfred of Rievaulx）复述的一个沃顿（Watton）的修女的故事则提醒我们意识到其中潜藏的暴力因素，尤其是修道院中被严令禁止的性爱行为。怀孕的修女被迫看到

[25] 参见塔尔博特（Talbot），《马基亚特的克里斯蒂娜的生平》（*The Life of Christina of Markyate*），1959 年，牛津，第 99 页。

[26] 关于 12 世纪雕刻中的情色主题，参见谢里丹（Sheridan）和罗斯（Ross），《滴水兽和怪诞形象：中世纪教堂中的异教》（*Gargoyles and Grotesques: Paganism in the Medieval Church*），1975 年，伦敦。

她的情人"在大庭广众之下被带进来",被处以阉割之刑,然后人们将"他被割下的性器官'血淋淋地'塞入她的嘴里"。[27] 在我们急不可耐地想要一探修道院中的"性"究竟为何之前,我们必须清楚地意识到,它对于中世纪的僧侣们意味着什么。正如彼得·布朗(Peter Brown)所言,性不是一种基本的本能冲动,而是从属于:

> 更为冷酷的驱力,诱使人们堕入恶魔的世界中……它们比肉欲还要更深地潜藏在人们的体内……与性有关的幻梦和来自性的诱惑泄露了灵魂中隐藏更深的兽性的痕迹——愤怒、贪欲、贪婪和虚荣。[28]

威尔士的杰拉德在讲述了关于初修修士手淫事件的故事之后,将修道院生活总结为"一个总是潜藏着冲突的竞技场……它对我们来说是一场反对'邪恶的敌对势力,反对黑暗世界的统治者和身处高位的恶灵'的斗争"[29]。对于僧侣和其他远离尘嚣的宗教群体而言,那些身处"高处"(high places)的事物当然代表着此世的世俗力量,但它同样指代着"另一个世界"的魔鬼们,正如罗马式教堂外墙上所示。在字面意义上,各类邪恶的身体覆盖了奥奈教堂外部的"高处",其中不仅包括亲吻的男女、露阴的男子和变形的怪物,也涵盖了植物、草木和动物,视觉化地呈现出一片身处事物边缘地带的异域。与之相比,教堂内部则是一片

[27] 参见康斯泰勃(Constable),《里耶沃的埃尔莱德和沃顿的修女:吉尔伯丁会早期历史中的一段插曲》('Aelred of Rievaulx and the Nuns of Watton: An Episode in the Early History of the Gilbertine Order'),《中世纪的女性》(*Medieval Women*),1978 年,牛津,第 208 页。

[28] 参见布朗,《身体与社会:早期基督教中的男性、女性和禁欲》,1988 年,纽约,第 422 页。

[29] 参见威尔士的杰拉德,《教会珍宝:吉拉杜斯·坎布伦西斯〈教会珍宝〉译》(*The Jewel of the Church: A Translation of the 'Gemma Ecclesiastica' of Giraldus Cambrensis*),1979 年,第 178 页。关于魔术,参见洛文塔尔(Lowenthal),《中世纪雕刻中的辟邪物》('Amulets in Medieval Sculpture'),《民俗学》(*Forklore*),1978 年,第 89 卷,第 3—9 页。

图2-9　边角处的生物，西立面外侧，圣彼得教堂，圣通日的奥奈，詹姆斯·奥斯丁摄。

连续的空间，充满了庄严的柱头和未加装饰的区域。只有一组刻画宗教故事的柱头打破了这个本质上抽象的空间，为人们提供了一个所有邪恶被清除的沉思默想的场域。在举行驱魔仪式的场所中，主教通过一场奉献和铭刻字母的仪式，将希腊和罗马字母逐一镌刻在建筑物的边角处，而将所有恶灵从神圣空间中逐出。教堂外的边角用一种神秘而不完整的半人形凝视符号来表现（图 2-9）。在奥奈，边缘并不是一个平面性的条带区域，而是一个环绕整座教堂的三维空间，像一块坑坑洼洼、罹患溃疡的皮肤一样包裹着整座教堂。"身体"的隐喻普遍适用于教堂建筑，而僧侣们对此尤能感同身受，因为胃里发出的每一个嗝和咕噜声都象征着对他们肉体的入侵。正如嘴巴和眼睛等身体的孔洞，人们必须时刻警戒着以防止邪恶入侵，奥奈教堂的入口、门廊和窗口也是借由形态扭曲的雕刻发出的目光而加以集中保护的区域。它们是激活整座建筑物的工具。通过既提供保护又施展迷惑（意为用恶魔或其眼神来发挥作用）的双重手段，罗马式怪物雕刻为僧侣们提供了一个稳定的参照系，使他们能够确定自己与永远潜在的"他者"之间的位置。对于那些尝试"阅读石头诗篇"的人而言，无论他们来自修道院还是外部世界，边缘图像都与位于中心、晦涩难懂的符号一样重要，甚至在特定的层面上，它们更易于理解。

第三章
在大教堂的边缘处

至于外人，有神审判他们。(《哥林多前书》5:13)

与远离尘嚣的修道院不同，大教堂巍然矗立于熙熙攘攘的街道上，成为一个强有力的符号，象征着上帝的影响力已扩展至一个日益壮大的市民阶层。作为一处城中之城，主教这位封建巨头统治着这些宏阔的结构综合体，教士们居于其中并加以维护和修缮（坎特伯雷［Canterbury］和诺维克［Norwich］等部分英国修道院除外）。与僧侣不同的是，教士阶层可以拥有财富并将之传承下去。它们的边缘是一些有争议的领域，就像"前院"（parvis）或"天堂"（paradise）[1]，指通向教堂西立面的一块狭长土地——在亚眠大教堂，市民们和教士们曾在两个世纪间不断争夺对它的控制权。[2] 在19世纪建构的充满怀旧情绪的神话影响下，人们倾向于将这些由石块、砂浆和玻璃筑成的大型建筑视作世俗民众对社会团结的表达。正如在法国的亚眠、兰斯（Reims）和拉昂（Laon）以及英国的林肯（Lincoln）和考文垂（Coventry）等案例所显示的，营建一座新的大教堂所导致的经济压力往往会激化世俗阶层和宗教力量之

[1] 在拉丁语中，"天堂"（paradīsus）又有"庭院""果园"等含义。——译者注
[2] 参见布兰登堡，《大教堂》（La Cathédrale），1989年，巴黎。

间的对抗关系，而承担着严苛赋税的平民会频繁地起义来反抗教士阶层。[3] 作为最早出现的封建集权力量之一，法国卡佩王朝也是一股将潜藏在大教堂建筑背后的意识形态和哥特式艺术风格从法兰西岛（Ile de France）推广到整个欧洲境内的重要力量。尽管在 12 世纪晚期，一批最具代表性的哥特式大教堂已在兴建，但作为一桩颇为重要的历史事件，1215 年举行的第四次拉特兰公会议（The Fourth Lateran Council）在某种程度上认可了它们的权威性；教会将异端、犹太人和放贷人从教区内驱逐出去，并规定每位基督徒在一年里至少需要参与一次弥撒和告解仪式，以此强化对辖区内信徒的绝对控制权。作为存世体量最庞大的建筑物，这些巨大的机器正如今天商业公司总部所在的闪闪发光的后现代高塔，它们超前的建筑结构和复杂技术不仅象征着教会掌握的财富，也是驱逐外部异己力量的直接体现。

滴水兽之口

根据《牛津英语词典》（Oxford English Dictionary）中的释义，"滴水兽"（gargoyle）是"一个形状怪异的出水口，多采取某些动物或人的形象，由一座建筑物的排水槽处向外探出（尤其在哥特式建筑之中），以从墙面排出雨水"。这些雕刻出来的滴水兽会同时出现在宗教建筑和世俗住宅的外墙上。尽管一份历史文件证实了教会对城市空间的绝对控制，记录了一位来自阿拉斯（Arras）的神职人员未能就自家外墙上安设"滴水兽"（gargouilles）一事获得主教的首肯，14 世纪晚期的英国诗人约翰·林德格特（John Lydgate）依然描述道："每座屋舍都装有出

[3] 参见阿布-艾尔-哈吉（Abou-El-Haj），《中世纪晚期教堂建筑的城市语境：1210—1240 年间的兰斯及兰斯大教堂》（'The Urban Setting for Late Medieval Church Building: Reims and Its Cathedral between 1210 and 1240'），《艺术史》（Art History），1988 年，第 11 卷，第 17—41 页。

水口／很多都是滴水兽或隐藏起来的头颅。"[4] 这个概念首次出现在 1295 年的一份建筑文献中——"被称作滴水兽（*gargoules*）的石头"，它源自词根"汩汩流淌"（*gurgle*）和"喉咙"（*goule*）的组合。大多数具备排水这一实际功能的滴水兽的确都是"口"，它们被塑造成人或恶龙的形态，从敞开的水槽处探出（图 3-1），另一些则将身体倒转过来，用屁股对着街外。滴水兽只表现身体而不是灵魂，是一个只用于排出污浊之物的出口，与天使无重量、无孔洞的身体截然相反。

用动物头颅作为出水口的做法并不是 13 世纪的首创，该做法可以上溯到古典时代。哥特式时期滴水兽的精心制作是一种延续罗马式建筑中的怪诞边缘的具体表现（这一点我在前一章中已经讨论过）。它们的迷人之处无疑部分地源自其作为伪喷泉（pseudo-fountains）的"功能"，即它们能够被自然力量激活。《阿伯拉丹传奇》（*Roman d'Abladane*）也是这般解释它们的；作为一部由任职于亚眠大教堂的教士撰写的"古典"罗曼传奇，该书讲述了一个关于亚眠老城的"神奇"故事：城门上安装的两个"滴水兽"会分别向进入城内的人们吐出洁净或脏污的东西，而这取决于行人的意图是好还是坏。[5]

这类滴水装置的含义始终备受争议。在 19 世纪，当历史学家们试图为出现在大教堂墙壁每道缝隙上的动物赋予确切的含义时，他们往往将其视为特定文本的图解，比如《诗篇》（21：12）"你必使他们转背逃跑"，或《诗篇》（22：13—14）"他们向我张口，好像抓撕吼叫的狮子。我如水被倒出来，我的骨头都脱了节"。更为不寻常的观点还包括：它们再现了中世纪发掘出来的恐龙遗骸、行星星座的图像和异端人士的

[4] 转引自兰道尔，《哥特式抄本边缘处的图像》，1966 年，伯克利，第 5 页。关于滴水兽，参见布里德海姆（Bridham），《法国哥特式雕刻中的滴水兽、客迈拉和怪诞主题》（*Gargoyles, Chimeras and the Grotesque in French Gothic Sculpture*），1930 年，纽约。

[5] 参见弗鲁特（Flutre），《阿伯拉丹传奇》（'Le Roman d'Abladare'），《罗马尼亚》（*Romania*），1971 年，第 92 卷，第 469—497 页；卡米尔，《哥特式偶像：中世纪艺术中的意识形态和图像制作》（*The Gothic Idol: Ideology and Image-Making in Medieval Art*），1989 年，剑桥，第 251 页。

图 3-1　滴水兽，北面外侧，巴黎圣母院。

肖像。对于早期的图像志研究者奥贝尔神父（abbé Auber）而言，滴水兽代表着被教会征服的恶魔，被迫承担起仆佣们的活计。[6] 在卡尔·于斯曼（Karl Huysmans）于 1898 年完成的象征主义小说《大教堂》（*La Cathédrale*）中，滴水兽被称作"复合怪物，象征着从至圣所中被驱逐出来的原罪；它们提醒着路人，当他们从教堂外看见从喉咙里吐出雨水的滴水兽时，它们代表着精神的空虚，是灵魂的下水道"[7]。

作为最具影响力的大教堂解码师，埃米尔·马勒（Emile Mâle）反对此类观点。任何没有写入博韦的文森（Vincent de Beauvais）的百科全书式著作《大镜》（*Speculum majus*）中的事物都只是纯粹幻想造就的毫无意义的产物：

> 这些从兰斯圣母大教堂外墙上探出的怪异头颅，那些裹着寿衣的送葬飞鸟象征着什么？……没有任何象征主义理论能够解释这些出现在大教堂里的怪物。这些动物静默不语，它们来自人们的想象。这些类似于坟墓上空的吸血鬼和被古时主教征服的恶龙的滴水兽都潜藏于人们的意识深处，来自古代炉火边口口相传的故事。[8]

实际上，马勒在文中试图通过故事来解释滴水兽（至少是其中呈现为恶龙形态的部分）的大众化特点。这些故事源自建立大教堂的主教们的生平轶事，比如巴黎的马塞鲁斯（Marcellus）和鲁昂的圣罗曼（St. Romain），他们均以将恶龙逐出自己教区城镇的事迹而闻名。[9] 在这两

[6] 参见布里德海姆，《法国哥特式雕刻中的滴水兽、客迈拉和怪诞主题》，1930 年，纽约，第 14 页。

[7] 参见于斯曼，《大教堂》（*La Cathédrale*），1898 年；英译本出版于 1922 年，伦敦。

[8] 参见马勒，《法国 13 世纪宗教艺术：中世纪图像学及其来源研究》（*Religious Art in France of the Thirteenth Century: A Study of Medieval Iconography and Its Sources*），1984 年，普林斯顿，第 59 页。（此处卡米尔所引的是马勒原书的另一种英译本，书名译法更接近于法文原名，而与 Dora Nussey 的译本《哥特式图像：法国 13 世纪的宗教艺术》）[*The Gothic Image: Religious Art in France of the Thirteenth Century*, Harper and Row, 1972] 有所不同。——译注）

[9] 参见勒高夫（Le Goff），《中世纪的想象力》（*The Medieval Imagination*），1980 年，芝加哥。

座城市中，两位圣徒均以足踏被征服的恶龙的胜者形象出现在大教堂的门廊列柱上（图 3-6）。在鲁昂，这条龙就以"滴水兽"（Gargouille）而闻名，圣罗曼在一位被判罪的囚徒的协助下成功制服恶龙石雕的事迹，在每年这位圣徒的纪念日反复上演。期间，一个罪犯会获得"圣罗曼的恩典"（privilege of St Romain）并被释放。随后，恶龙石雕也会以一个复制品的形式在巡游全城的游行中被"复活"，以重现圣罗曼制服它的威力。

到了 13 世纪，恶魔形象的辟邪功能被转化为这类属于大众的表演，从而用欢愉取代了恐惧的情绪。我们可以看到，在滴水兽更为广泛地指涉人与怪物的形象中，它与恶魔间的联系被进一步地削弱了。滴水兽变成了讽刺的场所，再现了屠夫、妓女和放贷人等的卑劣交易场景，或者刻画了贪食等常见的恶行。作为英国境内最为多样化的一批滴水兽雕刻之一，在 14 世纪林肯郡的赫金顿（Heckington）教区教堂的外墙上，一位衣着优雅的女子正手持一部翻开的书（图 3-2）。在传统意义上，女性不可能将知识掌握在自己的双手之中，尽管这卷书册的内容可能相对轻松而不那么正式，比如一部罗曼传奇。另外的社会罪恶与滴水兽的功能紧密地交织在一起，说明被教会排斥的罪恶并不仅仅源于世俗社会。根据英国教士布罗姆亚德（Bromyard）的一篇传道文，滴水兽就像那些整日无所事事、"抱怨最为简易的工作"的教士一样。正如奥奈的动物雕刻嘲讽了当时的教士阶层，此类探出墙体的雕刻及其无秩序感也在讽刺 14 世纪更加多样而又不稳定的各类宗教组织。边缘图像的兴起与该时期宗教的世俗化趋向和讲道活动日益重要有着密切关联。在讲道文中，布罗姆亚德援引石头雕刻作为"案例"，比如，他借助图像是虚假而无意义的古老观念来描述那些将自己的真实面貌伪装起来的事物：

有时，在这些气派宏伟的建筑表面，我们会看见一个石雕露出自己张大的嘴巴，而从其他方向看去，它好像又撑起了整座建筑。

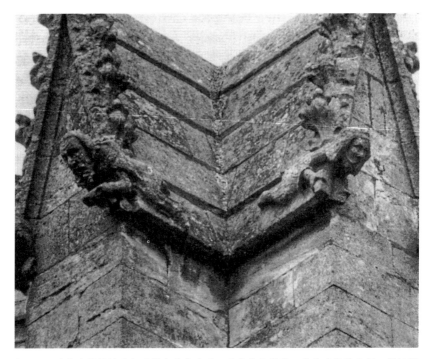

图3-2 手持卷轴的男子和手持书籍的女子，圣安德鲁教堂，林肯郡的赫金顿，维罗妮卡·塞库勒（Veronica Sekules）摄。

但是，一块隐藏在边角处、毫无装饰的石块远远比它发挥着更多的作用；因为这种雕刻是为了展示，而不是用于支撑的。它们完全可以与那类人相提并论：当他们听到贫穷的乞丐祈求接济的呼告声时……他们只是张嘴叹息……却不肯伸出援助之手。[10]

正如恩斯特·克里斯（Ernst Kris）在他的文章《自我的发展与滑稽》（'Ego Development and the Comic'）中谈到的，欢笑与恐惧被紧密地联系在一起：

[10] 参见奥斯特（Owst），《中世纪英格兰的文学和讲道坛》（*Literature and the Pulpit in Medieval England*），1961年，牛津，第238页。

> 哥特式大教堂外咧嘴大笑的滴水兽……原本用于驱除邪恶……逐步变成了纯粹的滑稽面具；到了 15 世纪，这一演变宣告终结，它们不再用于恐吓，而是供人取乐。[11]

正如法文单词"滑稽的"（drôle）逐步丧失了它原本与神秘事物之间的关联一样，滴水兽之口逐步变成了小丑的嘴巴。整个变化是一个驱魔的过程，也更加突出了人的邪恶与畸形。这一点恰好与第四次拉特兰公会议之后人们对罪恶和忏悔行为日益增强的关注相吻合。观者们不再仅仅将滴水兽视作一头隐藏起来的原始野兽、曾经与当地的主教交战或是恶魔麾下的一个阴暗邪灵，而是认为它反映了人们可能向兽性或邪恶转化的内在自我。

恶魔的整个人性化过程并不适用于其他蹲踞在小尖塔和飞扶壁上的生物，比如客迈拉。严格来说，它们并不具备滴水兽的功能。巴黎圣母院北塔上装饰着此类最著名的鸟头生物和忧郁者的形象，它们随着查尔斯·梅永（Charles Meryon）1853 年制作的版画《吸血鬼》（Le Stryge）而流行开来。实际上，它们是建筑师维奥莱-勒-杜克（Viollet-le-Duc）浪漫化的重塑工作的产物，他在 1843 年修复了巴黎圣母院（图 3-3）。哥特式风格的客迈拉是北方版本的格里芬，这类动物守护神出现在意大利罗马式教堂门廊的列柱上，源于古典时期。它们与建筑主体并无关联，被雕刻成刚刚降落的样子，就像乌鸦一样。对于上世纪为之深深着迷的观察者们而言，正是这些完全边缘化的补充形象激发了他们对哥特式风格"内在精神"（spirit）的追寻。鉴于其与人类毫无关联的外观，它们很可能令中世纪的观者们感到恐惧。

第三类哥特式风格的边缘雕刻主要包括梁托和柱头，它们更为明确

[11] 参见克里斯，《自我的发展与滑稽》（'Ego Development and the Comic'），《艺术中的精神分析探索》（Psychoanalytic Explorations in Art），1952 年，纽约，第 213 页。

图 3-3　客迈拉，维奥莱-勒-杜克于 1843 年修复完成，巴黎圣母院。

地源自罗马式艺术传统。有时，它们滑稽的面孔会侵入大教堂内部，比如约 1220 年建成的韦尔斯大教堂（Wells Cathedral）的中殿和十字交叉处，神态各异并来自各个社会阶层的人面雕刻不时地打断形态僵硬的叶片装饰的韵律感。南袖廊中矗立着一系列饰有人像的柱头，其中包括从脚上拔刺的马考夫、一群洗劫葡萄田的强盗，以及最著名的、俯瞰观者的"牙痛者"（图 3-4）。[12] 尽管它们是扮鬼脸母题的一类变体，但整个雕刻的重点集中到了嘴部。对嘴部——数种不同罪恶集中上演的场所——的关注令这个牙疼的人变成了一个忍受肉体痛苦的象征。尽管人们将他与附近一处赞助人出资修建的礼拜堂联系起来的做法值得商榷，但他在整个建筑中处于平信徒所在空间的位置依然是十分重要的。我们

[12] 参见加德纳（Gardner），《韦尔斯的柱头》（Wells Capitals），1975 年，韦尔斯。

并不会惊讶地意识到，就像教士们不住抱怨的那样，嘈杂而呻吟的"低俗生活"大肆在这一空间泛滥，与虔诚的宗教生活平行上演。

在13世纪30年代修建的勃艮第奥塞瓦的塞穆尔（Semu-ren-Auxerrois）大教堂唱诗班席，以口中喋喋不休的人像为主题的梁托雕刻的出现更加令人吃惊。在这里，教堂东侧周围的下层人像梁托雕刻模仿了贵族和教士的形象，而上层则刻画了更为粗鄙下流的傻瓜和肢体扭曲的人像。[13] 韦尔斯和

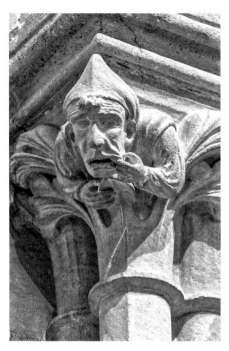

图 3-4　咧开嘴巴的男子，柱头雕刻，南袖廊，韦尔斯大教堂，作者摄。

塞穆尔的教堂规模都比较小，使得这类边缘图像能够很轻易地进入人们的视野。然而，无论身处教堂内外，大多数大教堂高耸入云的结构使得人们几乎不可能从下方看到这些边缘雕刻。这些变形的身躯和社会底层者的形象遭到排斥，难以被看见，但这并不能阻止雕刻工匠极为细致地雕琢这些无法为人所见作品的诸多细节。

我们在奥奈所见的风格怪诞的梁托雕刻制作于 1120 年，尚处于发展的稚拙期，与之相比，兰斯大教堂中的作品则被用于点缀山墙和飞扶壁间的缝隙。它们完成于一个世纪之后，更令人感到惊讶（图3-5）。这批更晚出现的梁托雕刻完全模仿了人的外形，以再现面相的准确性而著称，并被艺术史家们认为刻画了那些雕刻工匠的真实形象，或是表现了

[13] 参见盖涅伯特（Gaignebet）和拉卢克斯（Lajoux），《中世纪的世俗艺术与民间宗教》（*Art profane et religion populaire au moyen âge*），1985 年，巴黎，第 271—275 页。

图3-5　扮鬼脸的头像，东塔东北角，兰斯大教堂，詹姆斯·奥斯丁摄。

某些特定类别的精神疾病。[14] 与完成于13世纪的其他雕刻相比，没有任何一位工匠曾经达到了如这些角落处的作品般的精湛水平，刻画流出口水的嘴巴和目光奕奕的双眼，为人的面孔注入如此鲜活的生命力。石匠们通常在工地上雕刻完成此类隐而不现的人面作品，当它们被安置在预先设定好的位置上时，人们从建筑下方就再也无法看见它们了，这一点或许暗示了此类雕刻只是单纯被当作练习之用的可能性。对于石匠而言，雕刻技艺十分重要，我们从稍晚一些的历史文件中可以推知，石料废弃所造成的额外成本会从石匠们的工钱中扣除。从这一层面来说，他们在这类不那么重要、无法被看见而且不受教会干预的雕刻作品中展现出来的自由度，表现为用愤怒、嘲弄和吐出舌头等神情或动作来嘲讽教堂建筑和控制它的宗教权威。扭曲的人体被镌刻在"天上的耶路撒冷"（Heavenly Jerusalem）的边缘处，由于它们与《圣经》人物或宗教文本毫无关联，因而打碎了我们将大教堂视作"石头圣经"（Bible in stone）的传统观念。作为展示畸形与丑陋的场边秀，在一个世纪前摄影

[14] 参见里歇尔（Richer），《艺术与医学》（*L'Art et l'médecine*），1918年，巴黎，第168页；魏格特（Weigert），《兰斯大教堂里的石雕面庞》（'Die Masken der Kathedrale zu Reims'），《帕台农》（*Patheon*），1934年，第14卷，第246—250页。

师们能够借助脚手架攀登大教堂之前，此类雕刻一直不为人知，它们是神圣建筑中最人性化同时也是最不神性化的一种形象。它们的临界状态扩展了神圣与世俗之间的鸿沟，而不是将其填平。它们既不是大教堂唱诗班席上方尖塔上盘旋升起的天使，也不属于西立面末日审判即将来临的恐怖景象，而是被挤压到两者之间的交界之处，身处人类世界中的某个地方。

鲁昂的想象力反叛

> 下流与反讽均与艺术家的滑稽无关。只有那些心怀偏见的考古学家才认为大教堂里保存着可怕而淫猥的场景。13 世纪的艺术相当单纯，令人惊异地纯洁。[15]

埃米尔·马勒认为哥特式图像纯洁、"毫无杂念"，为了令中世纪艺术家们的形象与他心目中维多利亚式的理想相吻合，他忽视了"下流与反讽"在大教堂举行的宗教仪式和"心灵"本身的作用方面扮演的重要角色。在论述怪物般的图像"毫无意义"时，马勒选择了鲁昂大教堂"书商之门"（Portail des Libraires）两侧的雕刻（图 3-6）作为案例。这个位于北袖廊的门廊是主教弗拉瓦库尔（Flavacourt）于1278 年开始兴建的，它面对着一处狭长、形似隧道的庭院，将日后兴建的一些建筑——主教的囚牢和教堂宝库包围起来。在正门中央未完成的《最后的审判》场景下方，两侧各设有三个浅龛，再下方则是垂直排列的方形基座组件。基座的外侧表面刻有数个四叶类圆形雕饰，其繁密的结构体现了哥特式建筑典型的几何准确性。大教堂另一侧的南门廊亦作此处理，只不过四叶雕饰框架中雕刻的是《圣经》中的故

[15] 参见马勒，《法国 13 世纪宗教艺术：中世纪图像学及其来源研究》，1984 年，普林斯顿，第 59 页。

图 3-6 "书商之门"，北袖廊立面，鲁昂大教堂。

图 3-7 《创 世 纪》
与各类生物的集合，
左立柱内侧，"书商
之门"，鲁昂大教堂。

事场景和圣徒生平。然而，书商之门的这套精美的教阶图像体系"框
定出"的却是一片混乱。

　　每个四叶雕饰框架中都刻画了一个或是摆出姿势，或是昂首阔步
的复合式怪物（图 3-7）。这些生有鸟身的女性形象、身材矮小的格里
卢、神态高傲的山羊、长着猪头的舞者以及佩戴兜帽、尾巴像男性生殖
器般垂在双腿之间的老年男子等生物几乎展现了当时所有流行的"猢
狲把戏"（babewynerie）的表现程式，并涵盖了一些相对少见、纯粹出
于工匠个人创意的图像类型。它们当中出现了一个"真正的"（real）怪
物——一只表演把戏的猿猴和训练它的游方艺人，可能是一个灵魂被囚

图 3-8　游方艺人与猿猴、两只怪物和底部一幅表现慈善场景的边缘图像，右立柱内侧，"书商之门"，鲁昂大教堂。

困于肉身之内的隐喻（图 3-8 最上方的图像）。[16] 每一个怪物都配有单独的外框，就好像它们都是标本，或是《动物寓言集》抄本中描绘的案例。实际上，在动物与人的身体彼此混合以否定分类原则的层面上而言，它们是一种反动物寓言集（anti-Bestiary）做法的直接体现。它们就像完成于修道院中的拉丁长诗《伊桑格里谟斯》在故事高潮处描述的一种怪物——肛门之王"埃斯戈蒙杜斯"（Asgemundus，the ruler of the arse-hole）那样：

> 一个长有猫头鹰喙的恶魔，它的鬃毛像马，长着猫尾巴、牛角和山羊胡。它的腰上长满毛发，后背则像鹅一般覆满羽毛；它的双脚前半部分形似公鸡，后半部分则像狗爪子。[17]

在此类不定形的怪物上方，创造世界万物的过程并列出现。在门廊左侧，从左向右看去，工匠雕刻了亚当和夏娃在地球上的生活场景，包括他们被逐出伊甸园到亚伯之死的故事。在门廊右侧，从左向右看去，展现的正是上帝创世的七天。上方的

[16] 在第一章"制造边缘"中，卡米尔已从词源角度指出"猿猴"（le singe）与"符号"（le signe）的密切关联。他将鲁昂大教堂门廊雕刻中出现的这只猴子视作周遭一切"猢狲把戏"式的复合怪物图像的源头，也是其中最为"真实"的一个。——译者注

[17] 参见曼恩，《伊桑格里谟斯》，1987 年，莱顿，第 535 页。

半月形拱饰中出现了数个衣袍裹身的人物，就像米开朗基罗在西斯廷礼拜堂相同位置描绘的受人尊崇的基督祖先们的形象（图3-9）。实际上，代际繁衍正是整个图像程式的关键所在，其中包括中世纪强大想象力中的动物、怪物和思想观念的代际繁衍。

13世纪经院哲学家博韦的文森是马勒赖以构建其大教堂作为石头的"神学大全"（*summa*）的依据，在他看来，想象力具备存储图像的功能，可以超越那些由五种感官感知到的事物，例如客迈拉即是一种兼有狮首、山羊躯和蛇尾的生物。对于大阿尔伯特而言，"幻想"（*phantasia*）位于想象力和记忆之间，是一种允许人们想象出一个长着两颗头颅的

图3-9　佩戴兜帽的哀悼者、创世场景和对圣母诞育圣子的戏仿，右立柱内侧，"书商之门"，鲁昂大教堂。

男子或一个兼有狮首、人身和马尾的怪物的能力。[18] 由此看来，正如当时的经院哲学家们所言，鲁昂大教堂门廊处的雕刻正是想象力的产物。

在划分黑暗与光明的上帝身下，一个像现代魔术师一般敞开外袍的女子正展示着一个糅合人犬形貌特征的幼儿，很可能戏仿了圣母子像的构成方式（图3-9最下部图像）。在当时，畸形儿被视作原罪的产物，

[18] 参见米尼斯（Minnis），《朗兰的想象力和中世纪晚期的想象理论》（'Langland's Ymaginatif and Late-Medieval Theories of Imagination'），《比较批评年鉴》（*Comparative Criticism: A Yearbook*），1971年，第73页。

大多是打破性禁忌的结果。但同样有流行观念认为，女性有怀上恶魔之子的可能性。巴黎主教奥弗涅的威廉（William of Auvergne）曾就超现实的"魅魔"（*succubi*）——一种以熊等兽类作为中介令女性受孕的恶魔——著书立说。[19] 在 1265 年的帕多瓦，一个女子曾向牧师忏悔她与一头有角的山羊同床共枕的罪孽。在鲁昂大教堂的门廊雕刻中，山羊和人类混合，变成了半人半鸟的女性、半人半狗的男性和阴阳人，就像一场中世纪的畸形秀里上演的那样。

与我们观念中的怪胎不同的是，此类图像被视作令人震惊地淫乱的中世纪想象力的产物。就想象力自身而言，它不仅被人们理解为一种位于大脑前部的认知能力，因为临近双眼而与视觉紧密相关，同时也是一股能够创造出真实形式的力量。正如 13 世纪波兰学者维特罗（Witelo）所言，想象力作为意识与物质的中介，使得恶魔能够与人类相结合，就像某些案例显示的那样，人们在"幻想"中感知到的一切都是完全真实的。正因为如此，人们强烈建议怀孕的妇女不要直视猿猴（图 3-8）或是联想到恶魔般的事物，以免她们的想象力直接导致后代畸形。类似地，一条被人们普遍接受的医学常识认为，如果一个与旁人通奸的妇女在性交过程中想到自己的丈夫，那么她生下的孩子不会像她的奸夫，而是像未在场的丈夫。[20] 视觉既具备生殖力，又极端危险。作为上帝创世的对立面，鲁昂大教堂门廊处的雕刻作品展现了人类创造力中存有瑕疵或扭曲变形的疯狂产物。描摹心灵的狂乱无忌是一种严重的自负，因为描画出来的形式恰恰正是设计者心目中的样子，也是想象力在中世纪官能心理学中所占据的位置。

将神圣与世俗截然区分开来的现代观念已经开始阻碍我们理解中世纪大教堂的世俗性特征，尽管在今天，充斥于英国各座大教堂的

[19] 参见雅卡尔（Jacquart）和托马塞（Thomasset），《中世纪的性与医药》（*Sexuality and Medicine in the Middle Ages*），1988 年，普林斯顿，第 165 页。

[20] 同上书，第 288 页。

旅行纪念品店确实捕捉到它原本的一些商业氛围。根据罗曼的亨伯特
（Humbert of Romans）等 13 世纪法国教士的记录，教堂不仅是祈祷的
场所，同时也是人们"沉浸于琐碎俗务，签订商业合同和忙于世俗工
作……有些人还会因斗殴而亵渎教会"的场所。亨伯特特别谴责了那些
在斋日期间前去"大吃大喝，或做其他与肉欲享乐相关的事情"的人，
他们"将上帝的节日变成了一场尘世飨宴"。[21] 鲁昂大教堂门廊处出现
的怪物中包括庸医和过度装饰的妇女，很可能意在提醒人们不要亵渎这
一神圣空间。

在同时期的一些文学作品中，我们同样能发现其将大型建筑物的
外墙与罪恶联系起来的观念，比如《玫瑰传奇》（*Roman de la Rose*）和
《弗维尔传奇》（*Roman de Fauvel*）中，罪恶的象征都被描述成出现于
花园或宫殿的外墙之上。鲁昂大教堂北门廊处的雕刻尤其与这一观念有
关。那里不仅雕刻着该隐杀死其弟亚伯的场面（图 3-7），一场真实的谋
杀也曾在那里上演。不远处神圣的墓地因这桩血溅当场的事故而遭受玷
污，不得不被转移到其他地方。

教堂场院发挥的功能也和"世俗之罪"有关。在 12 世纪，北门廊
曾经是一座献给圣母的小礼拜堂的所在之地，它与一些教士的房舍一
道，因 1280 年开始兴建的北门廊而不得不被拆毁。之后，这里逐渐被
人们称作"书商之门"，因为在 15 世纪时，北门廊外的场院里排列着
12 位书商的铺面。它们都是教堂对外出租的，每铺租金为 60 块银币。
在此前，有历史证据表明，这座门廊曾被称作"放贷者之门"（*Portail
des Boursiers*），也是当时大教堂的主入口之一。[22] 当我们联想到中央门

[21] 参见默雷，《13 世纪法国穷人们的宗教信仰：罗曼的亨伯特的证词》（'Religion among
the Poor in Thirteenth-Century France: The Testimony of Humbert of Romans'），《传承》，1974 年，
第 30 卷，第 304 页。

[22] 参见科洛赫姆（Krohm），《鲁昂大教堂十字交叉处的石雕》（'Die Skulptur der Querhaus-
fassaden an der Kathedrale von Rouen'），《亚琛的艺术品》（*Aachener Kunstblaetter*），1971
年，第 40 卷，第 54 页；兰弗里（Lanfry），《从诺曼征服到英格兰统治期间的大教堂》（*La
Cathédrale après la Conquête de la Normandie et jusqu'a l'occupation Anglais*），1960 年，鲁
昂，第 31 页。

楣处雕刻的《最后的审判》时，这座门廊与商业活动、放高利贷之罪之间的关联就显得尤为耐人寻味，因为雕刻中表现了贪得无厌的商人们堕入地狱的场景。四叶雕饰框架中刻画的类似恶魔的形象是否也在对发生在它们面前的世俗活动发出警示呢？不断变化着的钱币碰撞声是否呼应着石雕中形态和性别千变万化的怪物？实际上，整座门廊最终并没有完成（图 3-6）。在门楣的《最后的审判》雕刻中，放贷人的身体因恐惧而不住地颤抖，就好像他即将被抛进地狱的大嘴里，但整个图像程式中缺少基督的形象。对于上帝而言，鉴于这座门廊处与谋杀和商业活动脱不了干系，它是否会因太过世俗化而无法供作审判？或者说，基督的缺席代表着最后审判日会随时降临？

如果我们认为此类图像只是表现了那些处于神圣领域以外的事物，那么这种想法无疑是错误的。正如修道院中出现的怪物形象，它们同样对占据教堂室内空间的宗教团体发挥着警示作用，而鲁昂这座城市曾经因为教士们的恶行而声名狼藉。在一桩发生于 1248 年的调查问讯中，人们发现鲁昂大教堂中的教士们"在宗教仪式期间与女性游荡和闲聊"，而有几位牧师甚至因"无节制、酗酒、杀人、买卖圣物和放贷"而恶名昭彰。[23]

当教士们并没有付钱让别人为他们唱诵经文之际，除了在某几个被教会承认的、发生在傻瓜节（Feast of Fools）期间的特殊时刻，他们除了睡觉之外的全部时间都奉献给了履行圣职。傻瓜节通常在 12 月 28 日的婴儿蒙难节（Innocent's Day）或 1 月 1 日的耶稣受割礼节（Feast of the Circumcision）举行，本质上是一场以颠覆常态为主题的庆典，允许教堂中比富庶的高阶教士承担了更多体力活的低阶教士宣泄情绪，缓解压力。早在 1207 年时，教会就不断地试图压制此类被称作"傻瓜节"（*festum*

[23] 参见库尔顿（Coulton），《中世纪拾穗集：宗教改革四个世纪前的人类文献》（*A Medieval Garner: Human Documents from the Four Centuries Proceeding the Reformation*），1910 年，伦敦，第 311 页。

stultorum）或"驴节"（*asinaria festa*）的活动和相关狂欢行为，教皇英诺森三世（Innocent III）严厉地谴责了教士戴面具和从事其他"戏剧性娱乐"（*theatrales ludi*）的行为。此后，针对这类狂欢式的庆典，巴黎大学校长让·热尔松（Jean Gerson）写下了最为激烈的挞伐之语：

> 在本该主持宗教仪式的时刻，人们却发现，牧师和教士们佩戴着面具或扮成各类妖魔的面相。他们扮成女人、老鸨或游方艺人的样子在唱诗班席翩翩起舞，口中还哼唱着荒唐的曲调。当司仪唱诵弥撒词时，他们却在圣坛前吃着黑布丁。他们在那里掷骰子，燃烧旧鞋子的鞋底散发出阵阵臭气。他们在整座大教堂里上蹿下跳，却丝毫不因自己的羞耻行为感到脸红。最后，他们坐着摇摇欲坠的马车和手推车冲进了城里和戏院里，用淫猥的动作、粗鄙庸俗的言辞献上一场下流的表演，他们的同伴和旁观的人群则报之以阵阵狂笑声。[24]

这段描述非常清晰地展现出教会与世俗世界间边界的坍塌，以及此类阈限性的庆典对教士阶层井然有序、等级分明的生活秩序的彻底颠覆。不过，这场发生于教士阶层内部、获得批准的节庆活动是否与"书商之门"处的滑稽雕刻有关联呢？很显然，它暗示了教士阶层有能力将礼仪性戏剧和角色反串、嘲讽式反叛和面具扮演中的转化性力量用于自己身上。即便是在鲁昂上演的、更为正统的先知剧中，低阶修士们也可能再度上演类似的戏码：剧中有一幕是关于先知巴兰（Balaam）的，里面所召唤的一头驴子是以我们今天称为"哑剧马"（pantomime horse）的

[24] 参见钱伯斯（Chambers），《中世纪的舞台》（*The Medieval Stage*），1903 年，牛津，第 294 页；莫里森（Morrison），《作为戏剧的教堂：赖谢斯贝格的盖赫对于改革的呼唤》（'The Church as Play: Gerhoch of Reichersberg's Call for Reform'），《中世纪的教皇、教士和教会法》（*Popes, Teachers, and Canon Law in the Middle Ages*），1989 年，纽约。

形式出现的！[25] 很显然，此类滑稽的庆典证明了马勒将哥特式雕刻视作"单纯"的图像之类观点的局限性，因为它们不仅展现了大教堂外部充满罪恶的城市空间，也包含着教堂内部的教士和牧师们偶尔在礼仪性娱乐时发出的笑声。在太过漫长的一段时间里，哥特式艺术都被认为是对"理性化"的建筑秩序的体现，然而，非理性的、魔幻的冲动也有助于产生大教堂建筑那如梦如幻的超越性，这一点却始终被人忽略。

雕花椅背凸板和屁股

在数世纪间，即便在规模最小的教区教堂中，唱诗班席始终被巴赫金视为从属于"低等的肉体层面"的边缘图像最为集中的区域。除了倚靠或是坐在上面的教士和唱诗班成员，这些雕刻作品——"雕花椅背凸板"（misericords）——几乎隐藏在所有人的视线之外（图 3-10）。这个称呼很可能源自"施恩座"（mercy-seat）的概念，能够在漫长的宗教仪式过程中为年老或体弱的僧侣和教士们提供一些支撑。当椅背板被垂直摆放时，它们提供了一种可供倚靠的椅背，平放时则变成一把标准的椅子。正如最早研究英国中世纪雕塑的艺术史家爱德华·普莱尔（Edward Prior）所言，"它们远离不怀好意的视线"，这类隐藏在椅座下方的艺术形式是极为多样的。尽管人们在使用座椅时无法看到下方的雕刻，木匠们依旧在这块狭小的区域里获得了将抄本中的边缘艺术资源转化为立体性的木雕的机会。[26] 然而，他们选用的

[25] 参见扬（Young），《中世纪教堂戏剧》（*The Drama of Medieval Church*），1933 年，第二卷，牛津，第 154—165 页。"哑剧马"指哑剧作品中两个人同时扮演马匹表演或说话。——译者注

[26] 参见普莱尔（Prior），《英国中世纪人像雕刻记述》（*An Account of Medieval Figure-Sculpture in England*），1912 年，剑桥，第 533 页；格洛辛尔（Grossinger），《14 和 15 世纪英格兰的雕花椅背凸板与手抄本插图之间的关系》（'English Misericords of the Fourteenth and Fifteenth Centuries and Their Reference to Manuscript Illuminations'），《瓦尔堡和考陶德学院学报》，1975 年，第 38 卷。

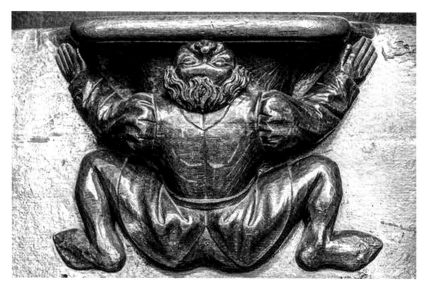

图 3-10 闻嗅臀部，雕花椅背凸板，圣彼得教堂，索米尔。

构图方式并不总是源自手抄本艺术。比如，鲁昂大教堂中保存着一整套艺术水平颇高的椅背板雕刻，它们是由主教埃斯图特维尔的纪尧姆（Guillaume D'Estouteville）于 1467 年定制的，模仿了"书商之门"一侧的"猢狲把戏"主题雕刻。[27] 这一点说明，在怪物石雕完成的近两百年之后，艺术家和赞助人依然珍视其艺术价值，并将之视作充满想象力和可敬的反叛力量的怪诞图像资源库。

　　表现主题的多样性、雕刻的新鲜感和物质性的颗粒感，以及雕花椅背凸板的小尺寸等特征引发了无数通俗性抑或学术性的解释（人人都能找到满意的答案）。至于低俗的图像母题，人们通常强调不够的是其相对的艺术价值和意义。一批完成于法国境内的椅背凸板均具备一种独特的"民间化"特征，以一种戏剧化乃至充满嘲讽意味的手法描绘了谜语、打发时间的笑话和民俗故事。这里正位于教堂神圣空间的最中央

[27] 参见阿德林（Adeline），《怪诞和象征雕刻》（*Les sculptures grotesques et symboliques*），1873 年，鲁昂，第 65 页。

处，然而，一个边缘化的图像世界却在此爆发。为什么雕花椅背凸板会成为一种流行风尚，又为什么能够获得教会的允准？这与此类雕刻和坐在"上面"的人物的关系有关，因为它们恰如其分地位于低下和服役于人的位置。在田地间劳作的农夫，扛起马匹渡河的蠢商，向鹅布道的狐狸——全都被坐在上面的僧侣们的屁股遮挡住。有时，这一点也反映在工匠们的设计中，比如在索米尔（Saumur），一个仰面向上的人正将鼻子紧贴在上方的座板上，坐下的人的屁股也放在这里（图 3-10）。

在宗教仪式的进行过程中，那些大腹便便的教士们的后部对这些"趣味低下"的现实主义风格场景的镇守，显示出他们尝试抹除另一个社会阶层的意图。只有教士精英阶层才能看到此类粗俗下流的图像主题，因为即便是在小型教堂中，平信徒们也不被允许进入至圣的祭坛区域。这或许能解释，尤其在英国境内，椅背凸板装饰来自《特里斯坦和伊索尔德》（*Tristan and Isolde*）等流行的罗曼传奇和其他宫廷化图像母题的原因。这显然不是为了提高此类题材的地位，而是为了恰如其分地挤压它们。尽管有些椅背板的确表现了宗教主题，比如沃塞斯特（Worcester）的《所罗门王的审判》和伊利（Ely）的《诺亚方舟》，但它们并不属于基督教的核心教义，而是像神秘剧一般，属于允许工匠刻画出轶事细节和社会生活方式的这类场景。列那狐和其他动物寓言故事流行程度最高，其次是刻画工匠创作场景等自我指涉性的劳动主题。[28] 目前保存于伦敦的一套三件椅背凸板尤为独特，它们利用了中央托架的"耳部"，展现了边缘图像在"边缘文类"（marginal genre）自身内部的发展。形貌怪诞的格里卢、包裹着衣物并用尖喙啄食麦穗的怪物与丰收和劳动场景一道出现（图 3-11）。它们一直被人们视作对某些东方怪异族群的刻画，但实

[28] 参见邦德（Bond），《英国教堂中的木雕：雕花椅背凸板》（*Woodcarvings in English Churches: Misericords*），1910 年，伦敦；伦朗特（Remnant），《大不列颠雕花椅背凸板目录》（*A Catalogue of Misericords in Great Britain*），1969 年，牛津。关于英格兰和法兰西地区的雕花椅背凸板，参见克劳斯（Kraus），《雕花椅背凸板中隐藏的世界》（*The Hidden World of Misericords*），1975 年，纽约；盖涅伯特和拉卢克斯，《中世纪的世俗艺术与民间宗教》，1985 年，巴黎。

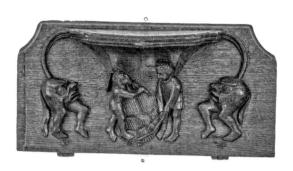

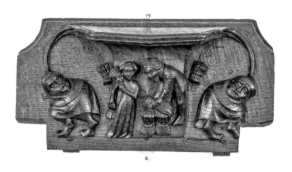

图 3-11　劳作与游戏：丰收者和怪物们，雕花椅背凸板，来自诺福克郡金斯林港的一所教堂，现藏于维多利亚与阿尔伯特博物馆，伦敦。

际上，人们也可以在 14 世纪丰收时节的村庄里发现它们的身影。很显然，它们再现了民间仪式中演员身着哑剧或戏剧服装的样子。[29]

正如椅背凸板在再现一个广泛的社会秩序体系时，促使人们在人类的等级秩序中寻得各自的位置，大教堂就如同图像的复合体一般，将人们与上帝和最后的审判联系起来。这并不意味着我们必须把上述简单讨论的所有雕花椅背凸板、滴水兽和其他边缘雕刻中的滑稽可笑或令人不安的颠覆性图像，当作对预先确定的"官方"意识形态的粗俗反映。创作此类图像的世俗工匠们赋予它们一双充满活力的双眼，以及僵立于它们一侧的神圣图像所缺乏的大胆姿态。当一位英国的西多会士抱怨"那些监督此类事务"的人发放给工匠们的"许可证"时，他的态度暗示了教会的赞助人将整个图像程序中无关紧要的部分留给工匠们以尽情发挥其想象力，就像宗教仪式所用手抄本里的插图那样。[30]

在一个世纪之前，罗斯金过分强调了中世纪工匠们所拥有的这种"自由"。他仔细地描述了鲁昂大教堂"书商之门"两侧的雕刻作品，并对它们倍加推崇。作为法国哥特式艺术风格发展的顶峰，它们展示了这位伟大的英国批评家在《建筑的七盏明灯》（*Seven Lamps of Architecture*）中形容的"深思熟虑或奇思妙想"。罗斯金尤其迷恋一个四叶雕饰框架中心外侧的雕刻细节，它表现的是一个体量微小、半人半虫的男子被挤压到框架右下方边缘处的样子，并因此没有被空气污染完全地腐蚀掉："这个人因他的阴谋而感到烦恼和不安，他的手紧紧地托着他的下颌骨，而双眼下方的面颊肌肉则因压力而皱缩起来。"[31] 作为一

[29] 特雷西（Tracy）在 1988 年的著作《英国中世纪家具和木雕》（*English Medieval Furniture and Woodwork*）中，将此类图像描述成来自东方的奇迹。农民劳作和游戏的场景并列出现在《鲁特莱尔诗篇》（*Luttrell Psalter*）之中（图 63）。

[30] 参见詹姆斯，《工作的画师》（'Pictor in Carmine'），《考古》（*Archaeologia*），1951 年，第 94 卷，第 141—166 页。

[31] 参见罗斯金，《建筑的七盏明灯》，1903 年，第 217 页，图 4。法国意识流小说大师马歇尔·普鲁斯特（Marcel Proust）后来专程前去朝圣以确定这个小怪物的位置，而罗斯金在 1904 年《亚眠圣经》（*Bible of Amiens*）的法文译本序言中讲述了这个细节。

个 19 世纪的自然主义者，即便是在一个哥特式风格的怪物形象之中，罗斯金依然能够捕捉到人性中最为细微的情感反应。很遗憾的是，我们今天却直接将此类图像归入怪诞的门类之中，随即丧失了借助同样的感知力来欣赏其畸形外表的能力。在将此类雕刻视作"深思熟虑"的产物时，罗斯金同样是极为敏锐的。然而，他并不欣赏的一点在于，这些永远狂野不羁并不断翻新的中世纪想象力严重背离了他所处时代流行的理性自然主义思想。

在宫廷的边缘处

"我在时间中存在，我在时间中说话，"圣奥古斯丁如是说，并补充道："我不知道时间是什么。"在一种相似的困惑中，我也可以说，我在宫廷中存在并在宫廷中说话，但至于宫廷是什么，只有上帝知道，而我并不知道。然而，我知道宫廷并不是时间，它是转瞬即逝、可变和多样化的，总是与空间相连，永远在游移和徘徊，永远不会持续同一个状态。[1]

这是一位随侍亨利二世（Henry II）和阿基坦的埃莉诺（Eleanor of Aquitaine）的高级扈从沃尔特·麦普（Walter Map），为他的讽刺小说《廷臣琐事》（*Courtiers' Trifles*）撰写的开篇语。宫廷并不是一个稳定不变的场所，而是一群包围着君主的臣子们共同构成的整体，不断地从一种状态向另一种状态转变。与面貌稳定的修道院和大教堂相比，尽管宫廷自身也具备完全相同的排他性特征，但漂泊不定的生活以及不断涌现的新爱好和流行风尚使得它变成了一个截然不同的社会空间。然而，怪物同样潜伏其中。如滴水兽一般，它们蹲踞在一面象牙镜背的边角处（图4-1，其中两头怪物的形貌颇似戴着兜帽的农民），被排除在圆

[1] 参见沃尔特·麦普，《廷臣琐事》（*De Nugis Curialium*），1983年，牛津，第3页。

图 4-1　爱之城堡和青春之泉，象牙镜背，沃尔特美术馆，巴尔的摩，130mm×125mm。

形镜背刻画的城垛之外。在上部"爱之城堡"（Castle of Love）的场景中，男男女女彼此爱抚，手持毛茸茸的小动物，象征着即将上演的性爱情节。在下方的花园里，领主和淑女们纷纷跳进"青春之泉"（Fountain of Youth）里；苟延残喘的老人们则乘坐马车前来，他们像面对着圣徒坟茔、乞求神迹降临的跛子一般，急切地想要跃入泉中重获青春。在变为"青春美貌之人"后，他们才获准踏入城堡之中。正如人们所指出的那样，中世纪的宫廷代表着第一种"青春文化"（youth culture）。[2] 被性欲驱动的青年男性支配着这种文化，他们尚处在寻找财富的阶段，还没有

[2] 参见杜比，《贵族社会中的青年》（'Youth in Aristocratic Society'），《骑士社会》（*The Chivalrous Society*），1968 年，伦敦，第 179—185 页。

积累自己的家产。对于这些青年来说，骑士们所热衷的传奇故事也反映了他们通过个人能力和婚姻关系寻求合法性的诉求。

在 14 世纪早期，当这面象牙镜被雕刻出来的时候，法国贵族阶层在享受奢华的化妆用具和靡费的仪式庆典、比武决斗和筵席的同时，已经丧失了大部分实际意义上的政治权力。从 12 世纪末开始，不断增强的皇室权威和日益崛起的商人群体同时从上下两个方向威胁着贵族们的地位。在为骑士阶层制作的艺术品中，边缘艺术的出现仿佛呼应着他们对社会下层成员的恐惧心理，以及维持其所在阶层、血缘、仪态和行为准则等方面的象征符号的愿望。这一切都使他们尊贵的身体服从于一套"伪精神性"的骑士道德和行为准则，并相应地征服了所有地位低于他们的社会成员的身体。它已经成为一场针对早已失效的社会秩序的幻梦。当这些贵族将其他人置于边缘之处时，他们自己也已经身处通向那里的半路上。

罗曼传奇的奇观

罗曼传奇一直被人们称作贵族阶层的"世俗圣典"（secular scripture）。正如贵族们委托画师为他们拥有的《诗篇》和时祷书绘制插图或装饰图案那样，这些精英家族同样也收藏世俗著作的插图抄本。其中，最令人感到惊讶的一部抄本收藏在耶鲁大学贝内克图书馆（Beinecke Library），书中一幅单页的页边处绘制了这部作品可能的赞助人、弗兰德斯伯爵居伊·德·当皮埃尔（Guy de Dampierre）之子——纪尧姆·德·特蒙德（Guillaume de Termonde, 1278—1312）的家族纹章。[3] 在有着明确的自我身份意识的贵族定制的部分抄本中，盾徽和家

[3] 参见斯通（Stones），《法国的世俗抄本插图》（'Secular Manuscript Illumination in France'），《中世纪抄本和文本批评》（*Medieval Manuscripts and Textual Criticism*），1976 年，第 82—102 页。

族纹章占据了大部分的空白页边，但是在这里，这一身份象征只出现在一位骑士身侧尺寸极小的马饰表面。象征着抄本拥有者身份的纹章出现在页边而非插图之内的做法显然具备深刻的意义，说明页边同样是一处自我指涉的场所。这部内容丰富的抄本涵盖了三部以亚瑟王传奇为主题的传奇小说，它的页面尺寸颇为巨大，类似于宗教仪式中使用的唱诗班曲集（choir-books），能够让所有歌唱者清晰地看见书中抄录的词句和乐谱。因此，这部抄本很可能也是为宫廷中类似的读者和听众群体定制的，他们既可以欣赏抄本中饰有框架、首字母和边缘装饰的数百幅插图，又可以同时聆听一位教士或廷臣诵读的文本情节。在举办马上比武和长枪比赛的宫廷中，图像作为"奇观"（spectacle）的观念逐步成型。在藏于耶鲁大学的抄本中，画师刻画了沉浸于此类竞赛之中的观者。正如下一页的抄本插图所示（图 4-2），她们是一群观看加赫里特和加文

图 4-2　三位女士观看加赫里特和加文比武，《拉克的兰斯洛特》（*Lancelot del Lac*），贝内克珍本图书馆，纽黑文，MS 229 号抄本第 18r 页（细节）。

（Gaheriet and Gawain）比剑的贵族女性。

尽管教会谴责"亚瑟王传奇"，但有些抄写者并没有一概将之否定，因为这些故事里同样包含着礼仪方面的训诫内容。[4] 好骑士对阵坏骑士、神秘城堡、英雄救美以及其他世俗性抄本插图中常见的图像程式同样可以被援引为举止和仪态方面的案例。如果这一点成立，这部抄本页边处描绘的追逐狐狸的妻子和倒骑着马的主教都意味着什么呢？他们是不是同样属于此类针对年轻贵族的礼仪训练？

与其讨论这部抄本中装饰的所有图像，我更想关注它在边缘处对其读者的表现方式。我们能够很容易地捕捉到其他被排斥的古怪形象，包括第 253r 页劳作的亚当和夏娃、第 104r 页主教的耻辱、第 108r 页独腿的跛子和第 100v 页最著名的修士和修女摔跤，它们再现了身处宫廷"之外"（outside）和贵族阶层"之下"（beneath）的人们。如果我们能够集中调查此类反教士、反农民主题的图像是不是更频繁地出现在传奇小说抄本的页边处，结果一定非常有趣。但是，除此之外，边缘图像嘲讽了骑士阶层，描绘了骑士在蜗牛面前丢盔弃甲等相关图像主题，并讽刺了马上比武、打猎等最具贵族气质的活动。

再一次地，在这部抄本中，边缘图像"嘲弄"了注解的功能，并不无嘲讽地评论了文本及其插图所表现的故事情节——圆桌骑士们的冒险经历。例如，一幅配有外框的插图刻画了赫克托尔（Hector）邂逅一位少女并与特西安人（the Tercians）交战的场景，页面下方则描绘了一个骑士正将自己的十字弩对准一个呈蹲伏姿态的男子的屁股（图 4-3）。如果凑近看，我们可以注意到画师为描绘这个标靶人物所作的底稿或速写中，他的胳膊原先是向后弯曲的，以撩开衣服露出臀部，但是画师最终修改了这个细节，让他的胳膊指向上方的画面，就好像要将观者的注意

[4] 参见杰格（Jaeger），《官廷气度的起源：文明潮流和宫廷理想的形成，939—1210 年》（*The Origins of Courtliness: Civilizing Trends and the Formation of Courtly Ideals, 939–1210*），1985 年，费城，第 266 页。

图 4-3 赫克托尔遇见流泪的少女、与特西安人交战以及页边处的弓箭手，《拉克的兰斯洛特》，贝内克珍本图书馆，耶鲁大学，纽黑文，MS 229 号抄本第 39v 页，476mm × 343mm。

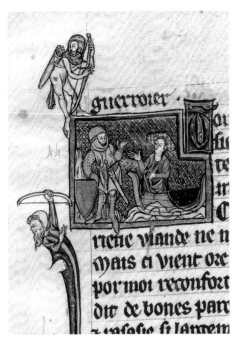

图 4-4　珀西瓦尔和船里的美丽少女，页边处的骑士屁股被射入了一支箭矢，《圣杯寻踪》，贝内克珍本图书馆，纽黑文，MS 229 号抄本第 220r 页（细节），476mm×343mm。

力引入上方一场真实的骑士竞技场景之中。

"臀部中箭"（arrow in the hindquarters）是 13 世纪抄本插图中的常见母题。在大多数案例中，箭矢可以被视作上帝惩罚罪人的隐喻，而其对象通常是魔鬼或猿猴。《诗篇》有述，上帝重击他仇敌的"后方"（《诗篇》78:66）。但是箭矢同样也是"作孽之人磨舌如刀，发出苦毒的言语，好像比准了的箭，要在暗地射完全人"（《诗篇》64:3—5）的象征。第二次拉特兰公会议也谴责弓箭手，认为他们是"居住在社会边缘的野蛮人，参与低等的军事活动"[5]。在这幅插图中，骑士（即弓箭手）采用了一种"低等的"、非骑士的武器对付一个手无寸铁的人。但是，依照传统惯例，文本中出现的箭矢同样也起到指引视觉的作用，就像"N. B."一样突出别具意义的段落。[6] 在这里，借助这个向上指的人像，画师引导着读者的视线穿过页面下方，看向赫克托尔向少女求爱并与他人在马背上比武的场景，而不是不经意地从后面瞥到他们。

[5] 参见勒高夫，《中世纪文明：400—1500 年》（*Medieval Civilization: 400–1500*），1988 年，牛津，第 113 页。

[6] "N.B."的拉丁文全写为"nota bene"，意为"注意"。——译者注

同一主题再度出现在这部抄本中，这一次则涉及作为接受一方的骑士。在《圣杯寻踪》（*Quest for the Holy Grail*）中，珀西瓦尔（Perceval）邂逅了一位河上泛舟的美丽少女（图4-4）。一个半裸的、手持弓箭的骑士站在边框上，将观者的注意力引向了同时在框架内外上演的场景，而他的屁股上插着一支箭，射箭者正是下方一个胡须浓密、形似教士的男子。这支箭是对爱之凝视和爱神之一瞥的反向隐喻。除了双眼，这幅画面也涉及"低等的肉体"。箭矢也出

图4-5　圣杯礼和边缘处的天使，《圣杯寻踪》，贝内克珍本图书馆，纽黑文，MS 229 号抄本第 269v 页（细节）。

现在整个故事之中。在这部抄本第 294r 页的一幅文本插图中，兰斯洛特因猎手射出的一支箭矢而受伤。在上一个单页的页边处，画师以相似的构图刻画了一头被箭射中的牡鹿，从而暗示了边缘图像可以直接模仿处于抄本中心的亚瑟王麾下骑士们的英雄事迹。

《圣杯寻踪》的故事高潮正是加拉哈德（Galahad）从基督手中接过圣杯的时刻，而基督本人则"带着被钉子刺穿的双臂和双足"从圣杯中冉冉升起。但这并不是耶鲁抄本对该场景的表现方式，在这里，首位主教约瑟夫负责执掌整个弥撒礼，而插图中的其他细节——盖在布下的圣杯、流血的长矛和四位大天使——都是完全依照文本中的描述进行绘制的（图4-5）。在这部意在突出感官享受和男女情爱的插图抄本中，这位

画师是否会因为如何描绘遭受肉体折磨的基督而备受困扰？当跪在地上的加拉哈德接过圣杯的那一刻，页边处充斥着的并不是露出臀部和射出箭矢的骑士，而是焚香的天使们。与其他仪式性抄本不同的是，为什么这幅刻画宗教仪式的画面边缘处没有通常应该出现的戏仿情节？[7] 大概这部传奇小说挪用僧侣阶层的精神信仰的做法过于拘束，以至于人们都不敢轻易在这方面开点玩笑。在这种意义上，颇为反讽的是，类似于耶鲁抄本那样的中世纪世俗性抄本通常会比仪式抄本更严肃地对待宗教主题，其边缘图像的力量也遭到了削弱！

在一部饰有大量插图并收藏于博德利图书馆的英文版《诗篇》抄本中，宗教仪式与传奇小说再度在同一个单页中相逢。依据《诗篇》第92 章的文本，画师描绘了一场弥撒仪式中举扬圣体的牧师形象，而在其下方则出现了一位骑马的骑士，他用长枪刺穿了一个抢起木棒的巨人的心脏，一个贵族妇女坐在帐篷中观看着这场争斗（图 4-6）。此前已有一个守财奴的受害者被绑在一棵树上，恰好位于上方象征基督受难的圣杯的正下方，但宗教场景会与传奇小说的情节形成精确的呼应，这样的思路依然令我疑惑。在当时流行于英国地区的《圣经》武加大译本的很多宗教故事里，都出现了类似的情节，但没有任何一个故事能与之若合符契地匹配。即便如此，这种联结依然反映了贵族阶层对宗教和文学作品的鉴赏趣味是彼此重合的。这一点同样适用于《泰茅斯时祷书》（*Taymouth Hours*），书中的页面下方讲述了《汉普顿的贝弗斯传奇》（*Romance of Beves of Hampton*）和其文本中未能流传至今的另一个故事，但该文本的名称应该叫《忘恩负义女子的奇幻故事集》（*Phantom Tales of Female Ingratitude*），因为我们根据这个故事和另一个位于《史密斯

[7] 关于仪式的戏仿，参见兰道尔，《哥特式抄本边缘处的图像》，1966 年，伯克利，图 569—572。关于神圣和世俗的范本，参见斯通，《神圣和世俗艺术：13 世纪世俗和仪式性抄本中的插图》（'Sacred and Profane Art: Secular and Liturgical Book Illumination in the Thirteenth Century'），《中世纪社会中的史诗：审美和道德价值观》（*The Epic in Medieval Society: Aesthetic and Moral Values*），1977 年，图宾根，第 100—113 页。

图 4-6　举扬圣体和选自一
部罗曼传奇的场景,《诗篇》,
博德利图书馆, 牛津, Douce
MS 131 号 抄 本 第 81v 页,
235mm×136mm。

菲尔德教令集》(*Smithfield Decretals*) 边缘处的故事了解到这一点。[8]
《泰茅斯时祷书》的叙述中甚至出现了一行用法语书写的说明文字, 以
便读者理解一位少女被林中野人俘获的故事 (图 4-7)。在这里, 我们面
对的并不是画师对世俗故事主题的寓意性表现, 例如早前为马基亚特的
克里斯蒂娜 (Christina of Markyate) 所作的《诗篇》抄本 (又名《圣阿
尔班斯诗篇》[*St Albans Psalter*]) 中的一个著名单页。在书中 "这人便

[8] 参见布朗里格 (Brownrigg),《〈泰茅斯时祷书〉和 "汉普顿的贝弗斯" 传奇》('*The
Taymouth Hours* and the Romance of "eves of Hampton"'),《英国抄本研究, 1100—1700 年》
(*English Manuscript Studies, 1100–1700*), 1989 年, 牛津, 第 222—241 页。

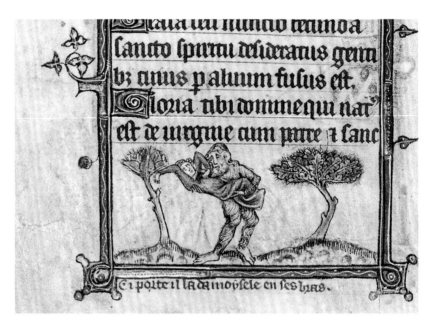

图 4-7　一个"怀抱少女"的野人，《泰茅斯时祷书》，英国国家图书馆，伦敦，Yates Thompson MS 13 号抄本第 62v 页（细节）。

为有福"（Beatus Vir）的页面中，根据一旁注解的内容，页边处描绘的两个骑士相搏的场景可以被解读为画师对一场灵魂中的精神冲突的图像表现。[9] 此类位居边缘的传奇小说情节以其栩栩如生的细节和动作具备一种独特的愉悦感，能够保持自身的物质性存在，并在整个神圣的宗教框架内指涉宫廷观者的趣味。被圣贝尔纳批评为让僧侣分心的罗马式修道院中的"骑士相搏"（fighting knights）母题不再是边缘性的，而是转化为新的传奇心理学的聚焦点。

　　此类借助图像将神圣性的宗教文本与世俗性的故事结合起来的做法是贵族阶层完成自我合法化的一种途径，与当时确立的一套伪神圣的骑士制度有着密切的关系。在世俗性的宫廷流行文化中，正如《诗篇》抄

[9] 参见赫尔辛格（Helsinger），《部分中世纪诗篇抄本中"这人便为有福"页面的图像》（'Images on the Beatus Page of Some Medieval Psalters'），《艺术通报》，1971 年，第 53 卷，第 161—176 页。

本单页上所描绘的那样，《圣经》武加大译本中讲述的男女私通和通奸情节使得人们很容易忘却一个细节——抄本中心处盛放着基督鲜血的圣杯。在举扬圣体仪式中出现的变体（transubstantiation）奇迹中，骑士们对圣杯的追寻走向了巅峰。

在博德利图书馆收藏的《诗篇》抄本的其他单页中，页面下方描绘了更多侏儒、骑士与恶魔搏斗的场景，而这部抄本很可能是为英王爱德华三世绘制的，他是一位狂热的亚瑟王故事爱好者。[10]在这位国王年方14岁时，学者沃尔特·德·米雷梅特（Walter de Milemete）曾为他撰写了一部论述王权的拉丁文著作。这部中世纪童书得以留存至今，而在抄本装饰华丽、配有外框的页边处，画师描绘了许多交战的骑士和复合怪物的形象。爱德华在读累了书面的繁篇累牍的统治之道后，书中的边缘图像显然对塑造这位未来英国国君的艺术品味起到了重要的作用（图 4-8）。

马上比武实际上是一种战争的预演手段，是教会激烈抨击、甚至在部分区域严令禁止的行为。然而在爱德华三世治下的英国宫廷和为廷臣绘制的抄本页边中，这类活动及其图像表现依然非常流行。爱德华三世的大主教布洛瓦的彼得（Peter of Blois）曾写道，"当前的各类骑士团仅仅是徒有其表的混乱群体"，并抱怨骑士们只是热衷于为马鞍绣花、在盾牌上装饰"战争和比武场景，为此类臆想中的战斗而激动万分，但实际上，他们根本不敢踏进真实的战场"。[11]在我们试图理解中世纪贵族阶层如何将艺术视作他们早已丧失的政治权力的一种替代品时，这位

[10] 参见亚历山大（Alexander），《中世纪晚期为皇家赞助人所作的绘画和抄本插图》（'Painting and Manuscript Illumination for Royal Patrons in the Later Middle Ages'），《中世纪晚期的英格兰宫廷文化》（*English Court Culture in the Later Middle Ages*），1983 年，纽约。

[11] 参见库尔顿，《从诺曼征服到宗教改革的不列颠社会生活》（*Social Life in Britain from the Conquest to the Reformation*），1918 年，剑桥，第 281 页。瓦尔（Vale）在 1982 年的著作《爱德华三世和骑士制度：骑士社会及其语境，1270—1350 年》（*Edward III and Chivalry: Chivalric Society and Its Context, 1270–1350*）中，非常出色地探讨了骑士比武活动。

图 4-8　骑士比武和怪物，沃尔特·德·米雷梅特的著作，基督教会学院图书馆，牛津。MS 92 号抄本第 68r 页，248mm×159mm。

主教的观察是一条非常重要的证词。我们今日视为骑士时代精髓的所有符码和象征，在中世纪已经变成了一种怀旧的姿态和仿像。只有在边缘处，我们才能观察到这套岌岌可危的阶级符码体系，正如懦弱的骑士从蜗牛面前仓皇逃走并将之远远地撇在身后，他们的贵族气质早已被社会体系中的下等阶层所篡夺和暴凌。

典雅的粪便

素来卧朱红褥子的，现今躺卧粪堆。(《耶利米哀歌》4:5)

在中世纪文化的方方面面，人们对粪便或排泄物的痴迷并在文本和图像中不断加以表现的做法，对于今天的我们来说很难理解。毫不夸张地说，抄本的页边处充斥着对此类秽物的描绘。[12] 我们应当如何理解，在一本精巧的法文《时祷书》抄本中，一个半蹲着的男子排出的粪便被庄严地端到一位淑女面前（图4-9）。我们必须摒弃的第一个假设就是，"质朴的"中世纪民众都像儿童一样是天

图 4-9 为倾心的淑女献上粪便，《时祷书》，圣三一学院，剑桥，MS B.11.22 号抄本第73r页，168mm×130mm。

真无知的肛门强迫症患者（anal obsessives）。然而，更为重要的一点在于，我们必须抛弃现代的、后弗洛伊德式的思想观念，不再将排泄物与腐坏、染病和死亡联系起来。中世纪的人们并未将粪便等同于"秽物"，就像弗洛伊德所说的"无用之物"（matter out of place）那样。[13] 在世间万物的秩序中，粪便无疑占据着一个恰当的位置。当时，人们还没有私密的如厕场所，排泄物被肆无忌惮地倾倒在大街上，它们散发出的臭味几乎无孔不入。作为一种肥料，排泄物是生命、死亡和重生循环中的一

[12] 参见温特斯多夫（Wentersdorf），《哥特式抄本中"污秽之人"的象征意义》（'The Symbolic Significance of the "Figura Scatologicae" in Gothic Manuscripts'），《语词、图像和奇观》（*Word, Picture and Spectacle*），1984 年，卡拉马祖，第 1—20 页。

[13] 参见道格拉斯，《洁净与危险》（*Purity and Danger*），1966 年，纽约。

图 4-10　亚历山大战龙、一群裸体少年用木桶练习剑术，以及一位淑女在"祭坛"前祈祷，《亚历山大传奇》，博德利图书馆，牛津，MS Bodl. 264 号抄本第 56r 页，435mm×318mm。

个环节，作为人们每日都要面对的事物，它也在祈祷书的页面中觅得了一席之地。尽管像教皇乌尔班三世（Pope Urban III）这样的教会人士在人们的痰、尿和粪便中看到了"人类肉体的污秽与卑贱"，但贵族阶层却对它们有着独特的爱好。通常来说，被视为低等而肮脏的事物可以被反转成高级而神圣的存在。因此，在一部博德利图书馆收藏的《亚历山大传奇》的页边处，一位修女正在一处崇拜屁股的"祭坛"前面对排泄物虔诚地俯身祈祷着（图 4-10）。

　　除了在教会提倡的"案例"体系内理解所有的边缘图像，也就是沿用人们以往解读此类以排泄物为主题的图像的方式，我们还必须转而关注其他类型，比如叙事诗《奥迪格》（*Audiger*）与宫廷中流行的韵文故事，以与此类品味低下的图像相比较。在一篇名为《小水罐》（*Jouglet*）

的韵文故事中，在新婚当夜，新郎患上了无法控制的腹泻症，由此戏仿了所谓爱人应该倾其所有给予对方的观念，而这很可能对应着剑桥圣三一学院所藏的抄本描绘的排泄不止的男子形象（图 4-9 左下方）。此外，亦有一个名为《论粪便》（*De la crote*）的韵文故事，讲述了一位妻子排出的粪便变成了猜谜游戏的赌注，而结果就是输了的丈夫被迫吃下这堆秽物。[14]

正是在声名狼藉的法国宫廷中，人们诵读并传颂着长诗《奥迪格》。这部诗作借吟游诗人之口传遍欧洲，戏剧作品也频繁地引用其中的词句，它甚至出现在英王爱德华三世的一封书信中。[15] 它的节律和结构都模仿了 12 世纪流行的"武功歌"（chanson de geste）。正如后者一样，《奥迪格》也讲述了一户贵族家庭的生活。在战斗中击败敌人之后，最勇武的一个儿子荣归故里，迎娶新娘。然而，这户贵族家庭与排泄物有着难解难分的关联，儿子奥迪格曾与一位大小便失禁的老妇人较量。作为对手，她强迫奥迪格将她排出的三份半粪便作为早餐吃下，并告诉他"然后你来亲吻我的臀部和肛门"。老妇对奥迪格的排泄物也如法炮制，加以食用、消化和再排泄，对应着哥特式手抄本页边描绘的吞噬一切的狂欢节场景。排泄物也被作为礼物赠出，就像剑桥大学圣三一学院收藏的《时祷书》抄本页边处所表现的那样。在《奥迪格》更早前的章节中，英雄的母亲哈因贝尔日（Rainberge）为图尔吉布斯伯爵（Count Turgibus）带去了"一把粪便，在混入自己的尿液之后，淋到了伯爵的身上"，而新婚夫妇的嫁妆中也包括了"15 块狗屎"。[16]

[14] 参见布洛赫，《韵文故事的丑闻》，1986 年，芝加哥，第 52—53 页。

[15] 英译本参见布莱恩斯（Brians），《中世纪法国宫廷的淫猥故事》（*Bawdy Tales from the Courts of Medieval France*），1972 年，纽约，以及辛克莱尔（Sinclair），《英格兰滑稽的奥迪格》（'Comic Audigier in England'），《罗马尼亚》（*Romania*），1978 年，第 257—259 页，格拉维达尔（Gravdal），《农民和廷臣：12—13 世纪法国文学中的越轨戏仿》（*Vilain and Courtois: Transgressive Parody in French Literature of the Twelfth and Thirteenth Centuries*），1989 年，林肯，第 65—77 页。

[16] 译自格拉维达尔，《农民和廷臣：12—13 世纪法国文学中的越轨戏仿》，1989 年，林肯。

当然，这些排泄物出现在史诗和宫廷文学中时采用的都是其反转版本。《奥迪格》在当时的迅速流行显然可以归因于这部作品对大众心理预期的激烈冲击。根据文索夫的乔弗里（Geoffrey of Vinsauf）论述诗学的作品《新诗歌》（*Poetria Nova*），此类秽物是审美理论中一个颇为传统的方面：

> 艺术……扮演着类似于魔术师的角色，将末尾提至首位，将未来引入当下……因此，下里巴人变成阳春白雪，年老色衰得以青春焕发，公开之物遁入私人领域，黑色变为白色，而肮脏丑恶之物则变得珍贵无比。[17]

史诗《奥迪格》的艺术所扮演的角色正是这样——在气度高贵的读者面前，排泄物等肮脏丑恶的事物被转化为珍珠一般的珍宝。在转化每一种污秽之物的同时，人们理所当然地将其踩在脚下，完成对它的超越。

为什么在前文列出的两部抄本的页边处，吃下排泄物的都是女性？根据《奥迪格》的诗文内容，人们很难回答这个问题，因为无论是格林贝尔日（Grinberge）还是他的妻子特伦切切弗兰斯（Troncecevrance）排出的臭气熏天的粪便，男性都是吃下它们的人。人们认为，这些排便的女性代表着"颇具威胁性的女性生殖力：拥有羞辱和繁衍的力量"[18]。《奥迪格》和韵文故事传统均彰显着这一力量，但它却被页边处的男子所篡夺（图 4-9）。在莉莲·兰道尔编撰的数千条页边图像和数百条以污秽之物为表现主题的目录中，没有出现一例正在排泄的女性形象，这一点有着颇为重大的意义。或许，在视觉表现的层面上，这个母题可能太过类似于生育禁忌。作为权力与生殖力的

[17] 译自勒平（Leupin），《蛮荒之言：中世纪的写作和性》，1989 年，剑桥，第 17 页。

[18] 参见格拉维达尔，《农民和廷臣：12—13 世纪法国文学中的越轨戏仿》，1989 年，林肯，第 79 页。

象征，排泄会被男性视作一种"伪生育"（pseudo-birth）的行为，正如一种更为常见的图像母题——男性趴在巢中孵蛋一样。[19] 人们将生蛋母题理解为对"长着尾巴的"（tailed）英国男性的嘲讽，它也是一种极少被打破的禁忌——男性变成女性。

　　我们必须回归到这两幅图像所在的语境来理解它们的含义。情侣之间赠以粪便的图像（图 4-9）出现在《诗篇》第 7 章的下方，大卫正恳求上帝"将我救拔出来"（libera me），或可根据字面义理解为"排空他的肠道"（free his bowels）。同时，字母中也探出了一个观望整个场景的青年男性的头像。在以亚历山大为主题的传奇小说里（图 4-10），在跪拜的修女上方，画师描绘了一幅传统的带框图像，主题是英雄亚历山大刺死一条张开血盆大口的巨龙，下方页边处的图像则模仿了骑士的步步进逼。在左侧，一群赤身裸体的男孩正持长枪全力刺向一个木桶，而右侧背对修女的男子则通过"另一张嘴"排出腹内的粪便。借助现代精神分析理论和中世纪文学研究，粪便和金钱之间有着重要的联系。[20] 在这两幅图像中，男性都被描绘成"现金流"（cash flow）的操纵者，是金子的生产者，而女性只担任着收集和崇拜的角色。在一个更为普遍的层面上，我们或许会认为，排泄就是创造力的直接体现。正如研究中世纪韵文故事的学者们逐渐将排泄行为视作对虚构小说的隐喻那样，类似地，废弃物的再循环和排泄物在页边处的旋转也唤起了画师借由地表"黏土"（clay）创造形式的力量。[21] 由于我们在现代生活中将粪便截然分明地与其他事物区别开来，它在中世纪时与神圣文本彼此交织的状态反而使我们感到不适。粪便并不是被单纯地视作粪便，相反地，它们变

[19] 参见兰道尔，《一场中世纪的诽谤》（'A Medieval Slander'），《艺术通报》，1960 年，第 42 卷，第 25—38 页。

[20] 参见里特尔（Little），《傲慢先于贪婪：拉丁基督教世界的社会变化与恶行》（'Pride Goes before Avarice: Social Change and the Vices in Latin Christendom'），《美国历史评论》（American Historical Review），1971 年，第 76 卷，第 16—49 页。

[21] 参见布洛赫，《韵文故事的丑闻》，1986 年，芝加哥。

成了一种神秘的象征，而我们则无法怀着中世纪先祖们的观念去理解、体会和享受它们。

主人与仆役

　　3 月 11 日。给国王的画师、圣阿尔班斯的詹姆斯（James of St Albans）的款项付讫。他曾在一张桌子上跳舞并逗得国王开怀大笑，国王亲手赐予他一件礼物，以贴补他本人和妻女的家用。[22]

英王爱德华二世（Edward II）曾因他宫廷中的一位成员（实际上是一位画师）装疯卖傻的行为而捧腹大笑，这在中世纪的幽默活动中十分常见。这位君主也曾赐给他的厨子 20 先令，"因为在国王面前骑马时，这位厨子曾数次从马背上跌落下来，令国王开怀大笑"。在宫廷画师为这位尊贵的赞助人绘制的手抄本页边处，这类格调低俗的闹剧几乎无处不在。国王花费了大笔金钱雇佣职业的表演者，他们的形象也会出现在抄本页边，而那里是一处对地位高贵的观者与他们的仆从和艺人们进行社会区隔的空间。

　　13 世纪的英国手抄本中充满了变戏法的人、舞者、游方艺人和乐师的形象，绘制手法通常被定义为宫廷风格（Court Style）。其中的一个典型例子就是英王爱德华一世（Edward I）1284 年去世之前，画师为他的儿子阿方索（Alfonso）绘制的一部《诗篇》抄本页边处再现了一场引人入胜的猴子耍盘子的戏法。[23] 在风格生动的《鲁特莱尔诗篇》

[22] 转引自格劳斯（Grose）和阿斯托（Astle），《论古代皇室贵族喜好的粗鲁运动》（'On the Rude Sports of People of High Rank in Former Times'），《古物研究库》（*The Antiquarian Repertory*），1808 年，第 2 卷。

[23] 参见兰道尔，《哥特式抄本边缘处的图像》，1966 年，伯克利，图 324；康斯坦丁诺娃（Constantinowa），《布鲁诺·拉蒂尼的〈宝藏〉》（'"Li Trésors" of Bruno Latini'），《艺术通报》，1937 年，第 19 卷，第 203—218 页。

图 4-11　用音乐称颂领主，
《鲁特莱尔诗篇》，英国国
家图书馆，伦敦，Add. MS
42130 号 抄 本 第 176r 页，
356mm × 244mm。

中，画师在页边处描绘职业乐师奏乐场景的做法达到了流行的顶峰。
这部抄本是为英国的一位小封建领主而作，"高级"和"低等"的乐器
出现在书中的同一个页面里（图 4-11）。将边缘图像视作负面"案例"
和象征着世俗罪恶的传统观念都不足以解释这些抄本插图。[24] 在宫廷
中，人们并不会采用此类圣奥古斯丁式的道德视角来理解这些娱乐项

[24] 罗伯特森在 1963 年的著作《乔叟序：中世纪观点的研究》中采用的就是这种解读
方式，在一定程度上，兰道尔 1957 年的文章《作为哥特式边缘插图来源之一的案例》
（'Exempla as a Source of Gothic Marginal Illustration'）和 1966 年的著作《哥特式抄本边缘
处的图像》也是如此。

图 4-12　用音乐取悦身体，《时祷书》，英国国家图书馆，伦敦，Stowe MS 17 号抄本第 233v—234r 页，95mm×64mm。

目，联系到 14 世纪宫廷和国王本人在这类娱乐项目上的巨额开销，这一点体现得尤为明显。比如，1290 年，在一位英国公主远嫁布拉班特的约翰（John of Brabant）的各项花费中，就包括了 426 名乐师的酬劳，他们奉命在庆典中奏乐表演。[25]1296 年，杂技演员玛蒂尔达·梅克乔伊（Matilda Makejoy）在为两位年幼的皇室公主表演之后，获得了一笔巨额酬劳。像玛蒂尔达这样的女性杂技演员的形象也出现在《史密斯菲尔德教令集》抄本的页边处，这是一部完成于意大利境内的法律著作，插图则是在 1330 年左右于伦敦绘制的。[26] 在 12 世纪时教会曾将杂耍艺人贬斥到边缘地带，但是到了 13 世纪，他们变成了备受珍视、酬劳丰

[25] 参见布洛克-达维斯（Bullock-Davies），《多位艺术家：一场皇室筵席中的吟游诗人》（*Menestreuorum Multitudo: Minstrels at a Royal Feast*），1978 年，卡迪夫，第 12 页。

[26] Royal MS 10. E.IV 号抄本，第 58 页，伦敦英国国家图书馆藏。

厚的仆役，进入从小号手到皇后的私人竖琴师等艺人体系中。

再一次地，在理解此类娱乐主题图像的含义时，其受众的身份同样重要。对于年轻的王子阿方索来说，他的《诗篇》抄本中画满了猿猴和鼓手的形象，宫廷礼仪和表演的框架使此类衣饰华丽的形象变得合法化，同时也适合他阅读。作为一个截然相反的案例，在一部为居住在列日（Liège）、与贝居因修会（Béguine Order）来往密切的信徒夫妇所作的《时祷书》抄本中，令玛蒂尔达·梅克乔伊在宫廷中一举成名的复杂体态和灵活的女性身体却变成了一个贬损"她自己身体"（*proprium corpus*）的象征符号，正如上方的文本所述（图 4-12）。

另一类出现在边缘图像中的人物是日常的家庭仆从，他们主要负责为筵席端拿碗碟和送菜，就像一部 13 世纪的法国传奇小说抄本页边处所描绘的那样（图 4-13）。很显然，大汗淋漓的仆人和忙乱的城堡生活场景不可能出现在传奇小说塑造的光彩夺目的世界里，这类现实只能侵入抄本的边缘处。在 14 世纪 20 年代为厄恩海姆的乔弗里·鲁特莱尔爵士（Sir Geoffrey Luttrell of Irnham）所作的《鲁特莱尔诗篇》的页边处，

图 4-13　在首字母中观看骑士比武的淑女们，仆从们在下方疾步送餐，《特里斯坦》，法国国家图书馆，巴黎，MS fr. 776 号抄本第 67r 页。312mm×216mm。

图 4-14　用马车运走丰收的谷物和一个套着轭的
"农民"，《鲁特莱尔诗篇》，英国国家图书馆，伦敦，
Add. MS 42130 号抄本第 173v 页，356mm×244mm。

他的家庭仆人们被描绘成忙于为一场即将开始的筵席做准备的样子，而筵席的奢华程度在数页之后才被表现出来。在另一部著作中，我在别的地方探讨过这部《诗篇》抄本的页边处不仅刻画了乔弗里爵士的家庭仆从，而且也包括他辖下的佃农或自耕农在田野中劳作的场景。[27]尚未回答的问题在于，绘制这部《诗篇》抄本插图的画师们是不是在爵士本人的监督下进行创作的？抑或，就像部分学者的观点那样，他们可以随心所欲地将爵士管辖的农人们描绘成饥肠辘辘、满面沮丧的奴隶？《鲁特莱尔诗篇》中的证据暗示这种说法并不成立，因为抄本页边处的图像显然是从这位领主的视角出发描绘周遭世界的。这部贵重的插图抄本变成了一项彰显爵士拥有的地产、水磨坊、风磨坊和牲畜群的记录。当乔弗里爵士在他的《诗篇》抄本中读到诸如"全地之主"（'Lord of all the earth'）、"愿田都快乐"（'Let the fields exult'）等语句时，他可以将目光投向页边，随之联想到他自己的地产源源不断地创造出的经济利润

[27] 参见卡米尔，《为上帝劳作：〈鲁特莱尔诗篇〉中的耕种者和社会秩序》（'Labouring for the Lord: The Ploughman and the Social Order in the Luttrell Psalter'），《艺术史》（*Art History*），1987 年，第 10 卷，第 423—454 页；柏克豪斯（Backhouse），《鲁特莱尔诗篇》（*Luttrell Psalter*），1989 年，伦敦。

（图 4-14）。[28]

　　此类从社会学角度出发的解读也可以解释常见的边缘图像母题愈发流行于哥特式风格的手抄本中的缘由，比如猎犬追逐野兔的场景，它们甚至在全书并未配有插图的抄本中也会占据开篇页的地位。这一点不仅呼应着狩猎的艺术，而且也提高了它的地位，即狩猎不仅是贵族阶层独有的一种消遣，同时也是一项政治事务。在当时，很多封建领主都以牺牲其佃户利益的方式来扩张他们的森林。作为中世纪边缘艺术中一种独特的母题，兔子既具备经济价值，也带有性爱的象征意味，时人竞相追逐它们的血肉和皮毛。为了保障自身利益，领主们严格管辖着自己的养兔场。[29] 在 1285 年，也就是一个手工业经济大发展的历史时期，《威斯敏斯特法令》（Statute of Westminster）允许领主们圈占公共用地。即便在接下来充满反叛、饥荒、疫病和人口激增的一个世纪间，象征着手工业经济健康发展的动物符号——猎犬、牡鹿、野兔和家兔——依然在贵族定制的抄本页边处郁郁葱葱的野地里自由地追逐着。

　　在数份与手工劳动相关的法令和判决书等真实可信的历史文献中，页面边缘处都绘有图像，比如 1291 年 6 月签署的《自由养兔场宪章》（Free Warren Charter）中，英国国王授予皮尔金顿的罗杰（Roger de Pilkington）诸多权益，"以至于没有人能够在未经罗杰允许的情况下擅闯这片土地，在那里打猎或是带走与养兔场有关的任何东西"[30]（图 4-15）。无论是宪章上方和左右两侧页边处绘制的种类各异的动物和鸟类，还是下方页边处的四足动物，它们都是被宪章文件及其印章所保护的真实财

[28] 这两句话分别引自《圣经·诗篇》97:5 和 96:12。——译者注

[29] 参见巴利（Bailey），《兔子和中世纪东盎格鲁地区的经济》（'The Rabbit and the Medieval East Anglican Economy'），《农业史评论》（The Agricultural History Review），1988 年，第 36 卷，第 1—20 页。

[30] 参见克莱（Clay），《一份插图版的〈自由养兔场宪章〉，1291 年》（'An Illuminated Charter of Free Warren, Dated 1291'），《古物学学报》（The Antiquaries Journal），1931 年，第 11 卷，第 129—134 页。关于一部在页边绘制庄园景象的法文抄本，参见维利耶斯特（Verriest），《奥德纳尔德的老收租人》（Le Vieil Rentier d'Audenarde），1950 年，布鲁塞尔。

图 4-15　禁止捕猎的动物，《自由养兔场宪章》，1291 年，费茨威廉美术馆，剑桥，MS 46-1980 号抄本，190mm×280mm。

产。牵着猎犬的养兔场看守员的形象出现在页面左下方。宪章文件的页边就像一本图像化的分类账簿，成了记录财产所有权的场所。这一点同样适用于《鲁特莱尔诗篇》。

　　然而，尽管人们可以将《鲁特莱尔诗篇》和其他英国哥特式风格的抄本页边图像理解为对赞助人的社会地位和财富远胜其仆从这一历史事实的

再现，但乔弗里爵士和他统辖的佃农们各自享有的文化模式却并不是彼此对立的。这位爵士不仅能够分享佃农们的民间文化，甚至能使它适应于自己的意图，这个事实最为清晰地表现为抄本页边处绘制的"猢狲把戏"等种种怪物形象。它们与民间戏剧和木马节（hobby-horse festival）有着密切的关联，都是由村民们自导自演的丰收仪式，并越来越多地在重要的丰收节庆和其他节日中被敬献给上帝。在一幅抄本页面里（图 4-14），左下角的页边处正上演着一幕丰收场景，一个马（或牛）首人身的怪物不仅令人想到农民们的艰辛命运——就像"被上轭的牛一般"，而且也令人联想到头戴动物面具、娱乐其领主的普通农民的化装表演场景。

对于那些试图在边缘图像中寻找一个独属于"民俗"（folklore）或"民间文化"（popular culture）的世界的人们来说，他们应当牢记一点：这类图像并不是根据或针对农民们的观念绘制而成的。借助这些图像，我们只能从中稍微一窥民间生活的面貌，正如《鲁特莱尔诗篇》和亚历山大大帝主题的传奇小说的页边所显示的那样，而且它们经过了贵族观念这面透镜的折射。在后一部小说抄本的页边处，村民们扮演的哑剧中出现了头戴动物面具的男子，这是一种极为罕见而又珍贵的"民俗"（folk）节庆活动的图像，但它出现在这里仅仅是被用作上方框架中的插图——男性贵族和淑女们正跳着气质高贵的舞蹈——的一个反例（图 4-16）。

有时，绘制这些图像的画师正是为贵族提供劳动服务的仆从，但即便是职业画师，他们的社会地位依然要低于他们的赞助人。一个仆人可以在页边图像中用双关语讽刺自己的主人，就像中世纪广为流传的拉丁寓言创作者斐德罗 (Phaedrus) 所采取的方式那样吗？

　　现在，我要简单地解释一下寓言故事产生的缘由。奴隶可能会因其犯下的任何过错受到惩罚，因此他不敢直接说出自己的想法，只能将自己的个人感受隐藏在寓言故事里，并借助插科打诨和虚构

图 4-16　廷臣们的舞蹈，农民哑剧演员们的舞蹈，《亚历山大传奇》，博德利图书馆，牛津，MS Bodl. 264 号抄本第 181v 页，438mm×318mm。

的故事进行伪装，将责难与惩罚排除在外。[31]

在寓言故事发展的历史过程中，英国发挥的作用是众所周知的。早在 12 世纪的英格兰尤其是亨利二世（Henry II）[32] 的宫廷中，以编码形式隐藏在亚瑟王传奇中的宫廷文化的范本就已初现雏形。在那里，法兰西的玛丽（Marie de France）完成了她的《寓言故事集》（Fables），在典雅的法文中融入了文盲们口口相传的故事。虽然视哥特式边缘图像是一项英国发明的传统观念无法得到确证，但盎格鲁-诺曼宫廷文化在此类全新的边缘图像的形成过程中所起的作用是毋庸置疑的。如果想要追寻这类造就了 14 世纪《奥姆斯比诗篇》和《鲁特莱尔诗篇》等英国边缘图像的"伟大传统"，我们就必须从所有中世纪叙事性场景中最为精彩的一个案例出发，它就是巴约挂毯（Bayeux Tapestry），以巨幅尺寸的布面刺绣（laissés）展示了一个史诗般的历史故事。在这幅挂毯中，刺绣工匠们也借助动物叙事图像来表达人们对历史事件的看法，后来，其中的部分图像也被法兰西的玛丽再度利用，大卫·伯恩斯坦（David Bernstein）则雄辩地认为，它们是对上下两侧区域内再现的历史事件的颠覆性表达。[33] 挂毯中出现了多处内容颇为放肆的边缘图像，比如带头叛乱的哈罗德（Harod）被俘并被带到诺曼底公爵威廉（William, Duke of Normandy）面前的场景（图 4-17）。骑在马背之上、一手持鹰、一手拉住缰绳的哈罗德身下，出现了一个生殖器高高勃起的男子，他正向面前一位羞耻地捂住自己私处的女子张开双臂。这对全身赤裸、毫无贵族气度可言的男女是不是为了将观者的注意力引向哈罗德犯下的极为可耻的叛乱罪行？抑或女性的身体被比作陷阱，而男子则即将落入其中？将

[31] 转引自伯恩斯坦（Bernstein），《巴约挂毯之谜》（The Mystery of the Bayeux Tapestry），1986 年，芝加哥，第 135 页。

[32] 亨利二世为英格兰金雀花王朝的首位国王，1154—1189 年在位，他出生在法国，也是法国的诺曼底公爵（1150—1189）。——译者注

[33] 参见伯恩斯坦，《巴约挂毯之谜》，第 124—133 页。

图 4-17　居伊（Guy）将哈罗德带到诺曼底的威廉公爵面前，以及底部边缘赤裸的男女，《巴约挂毯》，挂毯博物馆，巴约。

这对男女形象一起刺绣在上面的女织工们应该是遵循了男性的设计，而没有在一处如此重要的历史事件的边缘发明新的图像。

　　这个细节引出了关于性别的关键问题。正如我们通常所见的那样，边缘地带意味着被排斥在官方话语体系之外的事物。在细密画、象牙制品、挂毯和雕刻中，宫廷里"官方化"的图像将女性抬举到高台上，将她们表现成在宫廷之爱中备受仰慕的淑女。乍一看上去，工匠在边缘处刻画此类女性形象的手法似乎将她们从被动地受人观看的角色（比如玩偶和圣像）中解放出来。但这其实是一个假象。反转和突破阈限的做法仅适用于那些掌权的人物，他们尝试维持现状，抵制一切变化。卡罗琳·拜努姆（Caroline Bynum）曾与维克多·特纳争论后者的"阈限"（liminality）概念，她认为对于女性而言，仪式性的反转最不可能成立，而"只有针对于男性时，女性才是完全阈限化的"[34]。对于中世纪的妇女

[34] 参见拜努姆，《女性的故事，女性的符号：对维克多·特纳阈限理论的批评》（'Women's Stories, Women's Symbols: A Critique of Victor Turner's Theory of Liminality'），《人类学和宗教研究》（*Anthropology and the Study of Religions*），1984 年，芝加哥。

而言，边缘并非菲利普·韦尔蒂埃（Philippe Verdier）所说的那样是一片完全自由的领域。[35] 绝大多数边缘图像都出自于男性画师之手，为男性受众而作。深受束缚的女性始终是作为彰显男性勇武之力的无休止的竞技比赛的观者而出现的；她们在婚姻的角逐中，扮演着男性对立面的角色；她们在诸如菲莉斯（Phyllis）骑着亚里士多德等流行的边缘图像中占据上风；或使她们成为颇具感官诱惑力的塞壬，在所有循声而来的男子面前抛下钓饵。在中世纪边缘艺术中，女性无疑是一种严重的厌女症的牺牲品，她们的身上被强迫性地烙下了与其社会地位相适应的仿像。这一点在《圣经》《诗篇》和时祷书抄本中本来司空见惯，因为在基督教的教义中，女性的身体是堕落的象征，它们在传奇小说的页边处也遭到了贬低，但我们还是倾向于将传奇小说页边处的女性视作不同的、更为积极的角色。再一次地，我们在文化实践和空间中嗅到我们尝试分离的重叠和延续的气息，捕捉到话语体系的边缘地带的启示性。它们通常会带领我们回到中心的统治区域，在那里，女性就像农民、仆役和其他被拒斥在外的群体一样，最终成为被迫吞下粪便的一方。

[35] 参见韦尔蒂埃，《抄本和相关作品边缘处的女性》，1972 年；以及塞库莱（Sekules），《14—15 世纪英国艺术中的女性》（'Women in the English Art of the Fourteenth and Fifteenth Centuries'），《骑士时代：英格兰金雀花王朝的艺术 1200—1400》（*Age of Chivalry: Art in Plantagenet England 1200-1400*），1987 年，伦敦。

在城市的边缘处

　　（加文）俯视着整座城镇中熙熙攘攘、衣着华贵的人群，在屋檐下兑换金银和各类钱币的交易商；他看着开敞的地段，街上挤满了从事各类买卖活动的商人。这个男子正制作头盔，另一个正穿套甲胄，那一个则在打制马鞍和盾牌……有些人铺开织物，另一些人则将其裁剪开来。这里也有熔煅金银的工匠，他们制作出奢华而精致的器具：杯子、酒器、食具和用细丝工艺制作的首饰，其中包括戒指、腰带和别针。人们会自然而然地相信，在这座城镇中，每天都举办一场全是奢华之物的集会。[1]

在特鲁瓦的克里蒂安（Chrétien de Troyes）所作的圣杯主题诗歌中，当骑士进入城市之后，他就变成了一个与大教堂和宫廷空间截然不同的世界的组成部分。这是一个以横向聚合的多样性为典型特征而非纵向等级式的世界，一个混合了富人、贫民、自由人、囚徒、农民、骑士、教士和逐步壮大的市民阶级的世界，他们共处于同一道城墙围合而成的空间之内，彼此摩肩接踵。然而，在再现城市空间时，"高级"与"低等"

[1] 参见特鲁瓦的克里蒂安，《圣杯传奇》（*Conte de Graal*），霍尔穆斯（Holmes）译，1952年，第 133 页。

图 5-1 中世纪巴黎城中桥上的乞丐们,《圣德尼生平》, 法国国家图书馆, 巴黎, MS fr. 2091 号抄本第 111r 页, 240mm × 160mm。

之间的区别依然被保留下来。在一部装饰华丽的《圣德尼生平》(*Life of St. Denis*) 抄本中, 这一点表现得尤为突出 (图 5-1)。圣德尼是巴黎第一任主教, 而这部抄本从法王腓力四世 (Philip IV) 统治时期开始制作, 最终于 1317 年被呈献给他的继任者——腓力五世 (Philip V)。其中, 体量更大的圣徒叙事场景将当时喧嚷不休的城市场景挤压到页面的下方。但是, 尤其对这部抄本的赞助人——国王而言, 在配有框架的圣徒生平场景的下侧页边处描绘的市井生活才是真正的画面中心。塞纳

河上人来人往的桥梁，运送酒桶的商贾小船，各式各样的店铺，以及医师和铺设路面的工匠在抄本中构成了一个连续的横向空间，就好像页面下部突破了图像边框所构筑的围墙，侵入城市之中一样。[2] 这类生动的图像好像与上方的圣徒和身侧写有拉丁格言的卷轴有所龃龉，的确，它们代表着一个全新的世俗世界，充满着"物"——商品。新的物象需要新的词汇和概念。在 1323 年，巴黎学者扬顿的约翰（John of Jandun）在《巴黎颂》（*De Laudibus Parisibus*）中描述了此类来自异域的精美（*delicatis et extraneis*）商品在中央市场（Les Halles）售卖的场景，而他却无法用拉丁语逐一道出每件商品的名称（*propris nomina latina*）。[3] 就像街头摊贩的吆喝声那样，独属于城市的一套话语体系正是在巴别塔坍塌之后出现的世俗化的喋喋呓语。

城市是一个多义且经历多重编码的空间，它是金钱、商品和人口集中流动的区域，创造出不断变化的关系纽带，而不是一套稳定有序的等级体系。城市中的每一个社会群体都拥有"其自身对城市空间的独特认识，正如城市中的不同利益主体彼此竞争，尝试控制社会盈余资源"[4]。对于那些盈余资源而言，艺术是一个关键的出口，巴黎随之跃升为西欧第一个艺术中心。日益勃兴的市民阶层对于挂毯、织物、象牙制品、珠宝、餐盘、绘画和祈祷书的需求不断增强，他们试图占有此类象征阶级身份和贵族财力的商品。早在 12 世纪时，巴黎就已逐步发展出一个面向大学和世俗赞助人群体的书籍买卖业，包括根特、布鲁日和伦敦在

[2] 参见埃格伯特，《中世纪巴黎的桥上：14 世纪初的生活记录》（*On the Bridges of Medieval Paris: A Record of Early 14th-Century Life*），1974 年，普林斯顿；拉卡兹（Lacaze），《巴黎—天堂：1317 年版〈圣德尼生平〉抄本的一个侧面》（'Parisius–Paradisus, An Aspect of the Vie de St Denis Manuscript of 1317'），《马西亚斯》（*Marsyas*），1972—1973 年，第 16 卷，第 60—66 页。

[3] 参见扬顿的约翰，《论巴黎颂》（'Tractatus de Laudibus Parisius'），《巴黎及其史家》（*Paris et ses historiens*），1867 年，巴黎，第 51 页。

[4] 参见戈特迪奈（Gottdiener），《文化、意识形态和城市符号》（'Culture, Ideology and the Signs of the City'），《城市与符号：城市符号学导论》（*The City and the Sign: An Introduction of Urban Semiotics*），1986 年，纽约。

内的其他城市则紧随其后。人们已经注意到，"在 14 世纪前后，抄本页边图像发展最为充分的地区正是这些最活跃的北欧商贸中心"[5]。雏形初现的资本主义制度和边缘图像之间存在何种关联？很显然，巴黎市集中丰富多样的商品、风格奢华的织物、各类颜料和色彩全部出现在手抄本的页边处。市集将异国和本土商品汇聚一堂，在诸如《埃夫勒的让娜时祷书》（*The Hours of Jeanne d'Évreux*）、绘制于弗兰德斯城市布鲁日并收藏于博德利图书馆的《亚历山大传奇》等抄本页边处，它推动了不同话语体系的结合，以及游方艺人、跳舞的熊、澡堂里的仆佣、磨刀师傅和商人们的相遇。它们暗示了一个只能出现于城市环境中的众声喧哗场景。但我除了在商品语境下考察多样性的边缘图像之间的互动关系之外，更期待发现城市边缘自身的表象。那么，我们能否在图像中捕捉到社会中心与边缘之间的关系，就像布伦尼斯劳·杰里梅克（Bronislaw Geremek）在其重要著作《中世纪晚期巴黎的社会边缘》（*The Margins of Society in Late Medieval Paris*）中所探讨的那样，探寻那些栖身于社会边缘处的男男女女——妓女、老鸨、小偷小摸者、无业游民，以及最引人注目的乞丐呢？[6]

中世纪巴黎城中的乞丐与妓女

我已经抵押掉了自己可怜的家产，以至于贫穷最终压弯了我的脊梁。接下来，我被迫抵押自己的一些衣物；而小酒馆却频繁地诱使我卖掉剩余的部分。我不知道接下来会发生什么，也不知道该去往何处。街道上挤满了穷人，人们每走一步都会听到这样的呼号声："乞丐！上帝在召唤我吗？到这里来吧，我面前的讨饭碗依旧

[5] 参见兰道尔，《哥特式抄本边缘处的图像》，1966 年，伯克利，第 9 页。

[6] 参见杰里梅克，《中世纪晚期巴黎的社会边缘》，1988 年，剑桥。

空空如也。"[7]

在《圣德尼生平》抄本页面下方边缘处绘制的巴黎城中，同货币兑换商和制鞋匠一道，乞丐和他们面前的讨饭钵也成为这幕社会图景中不可或缺的组成部分。的确，一个女性制刀匠将身体探出小桥（Petit Pont）上的商铺，施舍给一个背着孩子的乞丐一些钱物（图 5-1）。在中世纪，作为一种必不可少的社会现象，贫穷被理解为上帝创世的一个组成部分，贫苦无依的人们隐藏在一系列旨在"突出"城市的财富积累和百业发展的图像之内。实际上，城中出现数量如此众多的乞丐是一种财富的象征，因为他们仰仗富人的施舍过活，而富人们则借此类善举来洗刷他们身上罪恶的印记。

然而，人们不能将这些抄本插图视作此类社会经历和历史事实的直接证据。在确乎保留着与画中描绘的空间的几分关系的同时，它其实并非一个地形学意义上的真实空间，而是一个将穷人置于特定场域内的意识形态空间。在《圣德尼生平》抄本的每幅全页插图中，画师都刻画了横跨塞纳河的两座桥梁——分别将西岱岛 (Ile de la Cité) 与巴黎的右岸和左岸联结起来——以及上面的各类商业活动，并勾勒出整座城市权力流动的路线。这部抄本三度描绘出乞丐的形象，分别是上文提及的插图中背着孩子的乞丐、首页描绘的赤脚朝圣者和第 2v 页刻画的一对跛子。他们都出现在通往左岸的小桥上，而非出现在通往更为富庶的右岸、商业氛围更为浓厚的大桥（Grand Pont）上。同时，这座小桥临近主宫医院（Hôtel-Dieu，位于巴黎圣母院和塞纳河之间，是一处专为平民开放、摆放着四百多张床铺的庇护所）。

《圣德尼生平》突出展现了乞丐相对集中的通道、桥梁和门廊，从而对应着我们所知的、当时巴黎贫困人口的分布状况。过度集中的财富

[7] 参见纪尧姆·德·维伦诺夫（Guillaume de Villeneuve），转引自埃格伯特，《中世纪巴黎的桥上：14 世纪初的生活记录》，1974 年，普林斯顿，第 32 页。

分配意味着穷人们被挤压到了墙边，那里自然而然地吸引着流浪汉们和那些刚刚进城的乡下人。我们必须牢记，对于中世纪的人们而言，城墙是一处主要的物质性和象征性的分界线，既确定了司法权和控制力，又将麻风病人等不受欢迎的群体排斥在外。在 14 世纪的巴黎，他们被分别隔离在近 50 家麻风病院中，其中大多数麻风病院都坐落于城门附近或城外不远的地方。在右岸的圣马丁门（Porte St Martin）附近，很多穷人沿着城墙居住。圣马丁（St Martin）是一位罗马骑兵，曾将自己的外袍割下一半施舍给其遇到的一个乞丐，而最值得注意的是，这桩善举就发生在亚眠的城门口。因此，圣马丁变成了一个最常见的富人周济穷人的公共图像。富人们大多身骑高头大马，而贫民们只能光脚行走。西岱岛上曾有数个贫民区，正如杰里梅克指出的那样，"富人们是与身无分文的穷人们比邻而居的"[8]。就像今天的伦敦或纽约城里的乞丐一样，中世纪的乞丐们在街道、桥梁和高耸入云的大教堂投下的阴影中四处游荡，试图求得几枚硬币、足以果腹的食物和容身之所。在《圣德尼生平》中穷苦人出现在中世纪巴黎城市核心区的社会现象足以证实他们无处不在的特点。但是，随着饥荒和战乱的蔓延，这些"局外人"所属的社会阶层迅速壮大起来，到了 14 世纪初叶，传统的贫穷观念开始发生变化。基督教教士们与圣方济各会士们争论"自愿贫穷"（voluntary poverty）的做法，推动了重视劳动的道德观念，并据此认定"不劳作者不得食"的原则。乞丐逐步与流浪汉和罪犯联系起来，同犹太人和麻风病人一样变成人们歇斯底里指控的对象，其中也包括那些向水井中投毒、绑架儿童并切除其手足以求获得更多周济的人。《圣德尼生平》恰巧完成于旱灾、货币贬值和暴乱最为严重的一段岁月，这也是黑死病不久后即将爆发，迅速导致严重的饥荒和灾难的时期。然而，在富人们选择性地反观社会下层群体的理想化视野中，苦难的社会现实彻底隐匿无踪，乞丐们衣着光鲜地生活在社会中，占据了城市社会秩序的边缘地带。

[8] 参见杰里梅克，《中世纪晚期巴黎的社会边缘》，1988 年，剑桥，第 77 页。

图 5-2　双腿残疾的乞丐和手持硬币的市民，《时祷书》，沃尔特美术馆，巴尔的摩，MS 82 号抄本第 193v 页，162mm×105mm。

图 5-3　做杂耍动作的乞丐，《时祷书》，沃尔特美术馆，巴尔的摩，MS 88 号抄本第 52v 页，111mm×83mm。

　　乞丐的形象也大量地出现在巴黎和其他大城市制作的时祷书抄本中，而盘踞当地的乞丐开始变成一个突出的社会问题（图 5-2、5-3、5-4、5-5）。在一部完成于最为繁荣的商业城市根特的《时祷书》中，页面右侧出现了一个衣着华丽的市民，他正要将一枚硬币放入一个乞丐用牙齿叼着的讨饭钵里（图 5-2）。同样是在这部抄本中，一个头戴滑稽帽的乞丐正背着一只猴子而不是一个孩子，说明人们开始对公开展示或戏仿贫穷感到不自在。[9] 在很多案例中，这些身遭不幸的人都被描绘成身体扭曲的怪物或其他怪诞生物的变体。但是，与其说他们长着多余的身体器官，不如说他们实际上缺胳膊少腿，比如一个双腿瘫痪的乞丐用双臂撑着一对类似拐杖的木头装置，像玩杂技一般向前移动（图 5-3）。人

[9] 参见兰道尔，《哥特式抄本边缘处的图像》，1966 年，伯克利，图 82。

们应当记得，在这一历史时期，疾病被视作对罪恶或魔鬼附体的惩罚。比如，麻风病人就被视作父母因在安息日或经期交合受孕而遭受到上帝对不洁的惩罚。[10] 考虑到当时人们对贫民的严苛态度，认为他们"比野兽还要充满兽性"，长着怪物般的变形肢体，"由恶魔排出的秽物构成"，因此，在页边处，对人类疾病的写实性描绘与猿猴和怪物形象的并列出现并不令人感到惊讶。[11]

在广为流传的著作《观看之道》(*Ways of Seeing*) 中，当约翰·伯格 (John Berger) 看到《周日时报》(*Sunday Times*) 彩色增刊中印刷的一张皮毛制品广告和一张忍饥挨饿的比夫拉 (Biafran) 幼儿的写实摄影并列出现时，他讲述了对此类处理手法的愤怒之情。[12] 然而，类似的情形不仅不会让中世纪的观者们感到惊骇，他们反而有意寻求这种效果。贝里公爵让 (Jean, Duc de Berry) 的《小时祷书》(*Petits Heures*) 中的一幅单页就是绝佳的例证，这位公爵是当时法国最富有的人，也是最早的一位艺术收藏家。在他委托绘制的《豪华时祷书》(*Très Riches Heures*) 中，画师从公爵坐落于塞纳河左岸的城堡出发，描绘了当时巴黎的市景。在尺寸更小的《小时祷书》的一幅页面中，画师将位于画面中心、跪在圣母子面前的公爵形象与页边处一个赤足男孩陪同下、抱着幼儿的乞丐并置（图 5-4）。

在这张插图里，满面胡须的老乞丐长着动物的下肢，因而他不能被视作一个正常人。这组乞丐赤裸裸地暴露在兽皮纸页边的空白处，与华贵的蓝色和金色内饰背景下的公爵相对立。供公爵玩赏的小狗趴伏在画中的一个天鹅绒软垫上，结合当时编年史作家的记录，我们得以了解到，他在自己宠物身上的巨额花费要远远超过对穷人们的周济。然

[10] 参见雅卡尔和托马塞，《中世纪的性与医药》，1988 年，普林斯顿，第 181—193 页。

[11] 参见莫拉 (Mollat)，《中世纪的贫民：社会历史文集》(*The Poor in the Middle Ages: An Essay in Social History*)，1988 年，纽黑文，第 178 页。

[12] 参见伯格，《观看之道》，1972 年，伦敦，第 152 页。

图 5-4　公爵、圣母和穷人，《贝里公爵让的小时祷书》，法国国家图书馆，巴黎，MS lat. 18014 号抄本第 97v 页，215mm×145mm。

图 5-5 圣路易为乞丐洗脚，《埃夫勒的让娜时祷书》，大都会艺术博物馆纽约修道院分馆，MS 54.1.2 号抄本第 148v—149r 页，94mm×64mm。

而，这个边缘图像在这幅页面中发挥什么作用？它是不是在提醒这位信奉基督教的公爵肩负施行宗教善举的义务，或者只是在区分富人与穷人，并颠倒穷人通常更加接近上帝的优先权？此处刻画乞丐和幼儿的页边图像，是对框架中圣母子形象的戏仿（贫穷版），此外，公爵和乞丐甚至都穿着同一种颜色的外袍。这里是不是含有对公爵靡费作风的批评之意？考虑到公爵本人应当参与了这部抄本的制作过程，我很怀疑这一点，而在 14 世纪末，正是这位公爵过着纸醉金迷的奢华生活的历史时期，金钱可以非常轻易地为他买到天堂中的一席之地。然而，根据同时期的历史记录，公爵本人的大多数花费都投入到艺术赞助和娱乐活动之中，而不是忍饥挨饿的穷人们的肚腹里。尽管教会一直在告诫贫民们应当自己争取身后应得的荣光，但根据巴黎诗人鲁特布夫（Rutebuf）的

图 5-6　哈巴库克身下弯腰弓背、嘴巴大张的
"马穆塞特"，西立面，亚眠大教堂，詹姆斯·奥
斯丁摄。

说法，穷人们的灵魂既不能升入天堂，也无法堕入地狱，因为他们的灵魂并不像传统图像所描绘的那样从口中吐出，而是作为一股甚至连恶魔都无法忍受的恶臭气息从肛门处排出。[13]

在其他绘制于巴黎地区的奢华抄本中，同样出现了将财富与贫穷并置的类似手法。在微型抄本《埃夫勒的让娜时祷书》中，画师让·皮塞勒（Jean Pucelle）用纯灰色画法（*grisaille*）同时描绘出臭气熏天的乞丐和举止优雅的王后，而后者正是这部抄本的拥有者。在部分页面里，乞丐扮演着巨人阿特拉斯的角色，支撑起风格精致的哥特式建筑（图 5-5 左页下部——此处作者可能有误，起支撑作用的人物应该是士兵而不是乞丐，该抄本中实际起支撑作用的乞丐形象出现在第 142v 页下部——译者）。他们的形象很显然受到被征服的"马穆塞特"（marmouset）的启发，后者是一种出现在亚眠大教堂等哥特式大教堂中的腹内空空、嘴巴大张着的贫民小雕像，看上去好像要让"石头发出呼喊声"（图 5-6），匍匐在凯旋的圣徒和教父们的脚下。[14]大教堂也是一处周济穷人的场所，工匠通常会刻画乞丐们的真实形象，让他们从

[13] 参见鲁特布夫，《全集》（*Oeuvres Complètes*），第 1 卷，1989 年，巴黎，第 61 页。

[14] "marmouset" 特指在建筑中装饰基座的一种怪诞雕像，多为蹲伏或斜倚的人像形式。——译者注

侧柱人像雕刻的基座探身而出，与教堂中真实的乞丐一道出现。在一个世纪之前，罗斯金就已经注意到了教堂西门廊处以半死不活的穷人们为主题的雕刻作品。就在我上一次造访亚眠大教堂时，它们依然位于那里。

皮塞勒沿用了此类表现社会边缘阶层的图像，缩小了他们的规格，并对他们发出的呼号声进行了中性化的处理。他们位于边缘处、姿态灵活的身体与矗立在中心处、稳定不变的圣徒们形成了鲜明的反差。"流动性"（mobilitas）本身就与罪恶有着不可分割的联系，正如 13 世纪一位巴黎牧师罗曼的亨伯特所说：

> 有其他不停走动的人，他们无法稳定地待在某一个地方：他们一时出现在这里，一时出现在那里，不停地跑来跑去。他们就像是《耶利米书》第 14 章中描述的人："这百姓喜爱漂流，不禁止脚步，所以耶和华不悦纳他们。"受天福的本笃（Blessed Benedict）称他们为"游方修士"（gyrovagi）。[15]

在字母之间、从行末到页面下方，形如动物一般的贫民们不断旋转、插入和跃动，让·皮塞勒笔下的微型城市里充满了他们的形象，并因其不稳定性而备受时人的谴责。正因为乞丐们像灰尘一般缺乏稳定的位置，他们才令人感到如此烦忧和不安，而在《埃夫勒的让娜时祷书》中，他们摆脱了作为人像柱雕刻或阿特拉斯的从属角色。在书中，四处游荡的穷人们同文本中讲述的埃夫勒的让娜的祖父、被封圣人的法王路易九世（Louis IX）的生平故事一道出现，这位国王不仅慷慨地周济穷人，并为他们洗脚，亲吻麻风病人的脓疮（图 5-5）。路易九世的传记作者茹安维尔（Joinville）非常显眼地出现在配有框架的插图中，但他只是将双手交叉在胸前，拒绝像国王那样在穷人面前自降身份。另一个

[15] 参见布莱特（Brett），《罗曼的亨伯特：他的生平和对 13 世纪社会的认识》（*Humbert of Romans: His Life and Views of Thirteenth Century Society*），1984 年，多伦多，第 127 页。

廷臣则伸手向穷人们递出银钱，证明了国王对主宫医院和巴黎其他慈善机构的经济支援。这一施舍的姿态呼应着身处框架外的乞丐们纷纷伸手乞求的样子，他们手持讨饭钵，迫不及待地向前探出身体。皮塞勒突出了纯灰色画法营造的柔和效果与画中的狂热气氛、精细的优雅风格与粗糙的边缘之间的对比。莉莲·兰道尔指出，在《埃夫勒的让娜时祷书》中，通过页面下方描绘的一种狂热的宫廷游戏——"蒙眼猜人"（Hot Cockles），画师皮塞勒将配有边框的两幅插图——基督被捕和犹大之吻联系起来。[16]

在这幅插图中，皮塞勒让乞丐和国王的谦卑与堕落的教会人员的傲慢形成对比。在画面右上角，一个戴着兜帽的怪物正凝视着象征虚空的镜子，而在大写的首字母中，一个体态肥胖的牧师则望着另一个体量更小的僧侣手中的书本，弹起象征傲慢之罪的琴乐。同时，作为这幅画面的源泉和中心，路易九世在画面中央模仿了基督本人的神圣事迹。

描绘穷人和跛子的另一方面在于，他们成了取乐的对象——这一点我们今天很难理解。宫廷侏儒和职业丑角的出现令人们嘲笑丑陋和畸形的做法变得合理，但是在城市里，他们变成了一种格调更为粗俗的公共景观。在阿拉斯，以死于麻风病的让·博戴勒（Jean Bodel）和哈勒的亚当（Adam de la Halle）为主角的戏剧作品嘲讽了神职人员的腐化堕落，以及农民们半人半兽、形貌丑陋的特点。闹剧作品《男孩和瞎子》（Garçon et Aveugle）主要讲述了戏弄一个老瞎子的情节，它也出现在《泰茅斯时祷书》和博德利图书馆藏《亚历山大传奇》抄本的页边处。因此，我们不能排除在唤起宗教怜悯之心的同时，描绘肢体扭曲变形的乞丐们的页边图像很可能具备娱乐观者的功能，尤其是乞丐们用假

[16] 参见兰道尔，《皮塞勒〈埃夫勒的让娜时祷书〉中的游戏和基督受难故事》（'Games and the Passion in Pucelle's *Hours of Jeanne d'Évreux*'），《镜子》，1972 年，第 47 卷第 2 期，第 246—257 页。

图 5-7 圣史蒂芬门，巴黎圣母院。

肢和拐棍相互殴斗的流行题材。这类身着奇装异服、臭气熏天又引人发笑的人物在现实中的确令人感到厌恶，这一点提醒我们注意图像表现的力量。它们不仅能够再现现实，而且能够建构现实。

巴黎圣母院南袖廊门廊（图 5-7）直接通向主教居所，尽管平民百姓并不能轻易地看到这处地方，那里的雕像程序依然带有强烈的说教性。正如我们已经讨论过的圣马丁主题插图和左尖塔上的乞丐雕刻，南袖廊门廊处出现了 13 世纪城市景观中常见的另一个边缘人群——妓女。她的形象位于门廊最右侧最下面一组的浮雕中 [17]，毗邻公共广场。这些浮雕作品面向巴黎左岸，巧妙地刻画了学生们的生活场景。[18] 在左下方，

[17] 此处的左右方位以门廊人物立像（面朝观者）为参照，刚好与观者方向相反。下同，不另注。——译者注

[18] 参见克劳斯（Kraus），《中世纪艺术的真实剧场》（*The Living Theatre of Medieval Art*），1967 年，费城，第 3—16 页。

图 5-8　四块浮雕，圣史蒂芬门西侧，巴黎圣母院，詹姆斯·奥斯丁摄。

一个年轻学生卷入了同一个声名狼藉的女子之间的法律纠纷，而在右上方的场景中，这个女子被绑在一架梯子上。鉴于她曾在主教法庭中说谎，人群以不停地向她投掷垃圾和臭鸡蛋作为惩罚（图 5-8）。我对此类复杂而又充满争议性的场景的细致描绘并不感兴趣，而是更关注周围出现的一系列边缘图像。在左下方，我们可以看到一群使劲掏口袋和换钱的男子，暗示他们"买下"了画面中心处那个堕落女子的肉体。在女

子遭受惩罚一图的边缘处，出现了打狗和旁观者从窗户中探出头观看的场景。与我们先前在很多抄本页边中所见的、姿态优雅的淑女们俯瞰宫廷中的骑士比武场景相比（图4-13），此处出现的女性观者们却享受着以公开处刑和仪式性的羞辱场景为主的城市景观。

这批浮雕作品中出现的妓女并不是因其皮肉生意而遭受惩罚，在整个中世纪，色情业是合法的。然而，在周济贫民的同时，路易九世在1254年将巴黎的妓女们圈限到八条街道里开展生意，以此将她们排除在"城市中心"之外，尤其是远离"教堂和墓地"。亚眠的妓女们则被迫待在一条名叫"妓女街"（Rue des Filles）的街道里，但它很快就变得壅塞不通，因而妓女们的工作场所必须扩大。

除了巴黎圣母院门廊处纪念性雕刻中的妓女，在亚眠大教堂西立面最下方的两个四叶形花饰中，工匠刻画了先知何西阿（Hosea）正用15块银币买下一个妓女（《何西阿书》3:2）的场景，它们都是教会尝试控制并令此类自由散漫的女性皈依教会的工作的组成部分。这些妓女的确是危险的，因为她们不与丈夫和家庭产生丝毫牵绊，而是在街上四处游荡、出卖肉体。教皇英诺森三世曾经宣称，男子迎娶妓女等同于施了"一桩善行"，能够直接消除他曾经犯下的罪恶。更有趣的是，在这类流行于城镇之中的恶行出现在大教堂立面上的同时，正如教士托马斯·乔布汉姆（Thomas Chobham）所说，巴黎的妓女们经常在休息日向圣母院捐献香火和礼物，尽管她们并不被允许在弥撒期间有所捐献，"以防她们身上的恶臭污染祭品的香气"[19]。一批妓女曾经向巴黎圣母院捐出一扇窗户，但遭到了主教的拒绝。

妓女们的形象不那么频繁地出现在手抄本页边的装饰中，尽管浴室（实际上是妓院）女仆们有时也会成为描绘的对象。在一部收藏于博德利图书馆、编号为 Douce MS 6 的微缩版《时祷书》抄本的页边处，一

[19] 参见布伦戴奇（Brundage），《中世纪欧洲的法律、性与基督教社会》（*Law, Sex and Christian Society in Medieval Europe*），1987年，芝加哥，第393页。

图5-9　被引向"地狱之门"的年轻男子，《时祷书》，博德利图书馆，牛津，Douce MS 6号抄本第160v—161r页，95mm×70mm。

个看上去好似城镇里的"正经女子"正引诱年轻男子进入享受肉欲的场所（图5-9）。书写圣言的整幅对开页都弥漫着妓院里的臭气。一只兔子蹲在"我"（Ego）一词的首字母"E"上方，正努力嗅着字母中的女性形象，而在这幅单页的对页页边，行末处突然出现了一个"小口啜饮"的男子和一头形似男性生殖器的独角兽。页面最下方的妓院场景突出了这个年轻男子即将迈入的门廊，颇为直白地对应着上方《诗篇》文本中的一句话："我说，正在我中年之日，必进入阴间的门（*Ad portas inferni*）"。[20] 当然，这句话指代的正是男子进入女性的阴道，从此一去不返。地狱与在外买欢之间的关联并不是这位画师的发明，在当时的一则寓言故事中，一位牧师来到了内塞勒镇（town of Nesle），看见美丽的少女们站在阳台上搔首弄姿。当夜，他就梦到了一个"专门售卖女性阴

[20] 这句话出处疑似有误，应来自《圣经·以赛亚书》（38:10）。——译者注

部的集市"，而他则买到了一个令人颇感厌恶的外阴，味道"犹如地狱之门一般令人恶心"[21]。

Douce MS 6 号抄本于 1320—1330 年间绘于根特，是一部讲述城镇商业欺诈现象的微缩版百科全书，其中充满了多种多样的复合式话语体系，而它们又出现在当时法兰克文化氛围浓厚的弗兰德斯滑稽剧里。在 13 世纪末，哈勒的亚当创作的《树叶的游戏》（*Jeu de la feuillées*）在阿拉斯正式上演，整部戏剧以城市为背景，主角包括商人、医生、流浪的疯子、被逐出教会的牧师、美丽的妓女和疯狂的儿子（这个儿子试图与父亲发生性关系，并将他看成一头牛）。在这部戏剧中，圣物、女性的肉体和钱币都是非常关键的象征符号，变成了"拜物欲望的对象"[22]。剧中人物的形象、他们的言语交谈以及对神圣原型的不断颠覆与我们在当地绘制的抄本中所见的边缘图像非常相似。比如，在 Douce MS 6 号抄本抄录的《诗篇》中，在最终审判日降临之时，除了死者纷纷从坟墓中复活，一个女子正抓住她情人勃起的生殖器，而旁边写的正是《诗篇》中的"能力的杖"（'the rod of thy strength'）。[23] 在另一幅单页中，所有交易的关键物——钱币，也就是数个中心压有十字符号的圆形金箔——正从一个怪物口中吐出（图 5-10）。它们就是引发新索多玛和蛾摩拉式（Sodoms and Gomorrahs）皮肉生意的符号，遭到当时教会人士的严厉谴责。金钱如粪土，但它在页边几乎无处不在，被递给乞丐们，在情侣们，买主和商人、顾客和妓女们的手间传递。当钱币落在乞丐的讨饭钵中时，它们在页面上发出铃铛般清脆的碰撞声。它们就是"新的颂歌"（canticum novum），每个人都必须随着这些城市中带有污点

[21] 参见勒平，《蛮荒之言：中世纪的写作和性》，1989 年，剑桥，第 87 页。

[22] 参见万斯（Vance），《不寻常的信号：中世纪的诗学和符号理论》（*Mervelous Signals: Poetics and Sign Theory in the Middle Ages*），1987 年，林肯，第 219 页。

[23] 参见罗伯特森，《乔叟序：中世纪观点的研究》，1963 年，普林斯顿，图 23。

图 5-10 铃铛、盖印的猢狲和吐出的钱币，《诗篇》，博德利图书馆，牛津，Douce MS 6 号抄本第 157v 页，95mm×70mm。

的符号起舞。即便对于购买这些图像并付给画师们酬劳的抄本赞助人而言，情况也是如此，就像他们花钱买下妓女的肉体那样。

狂欢节、喧闹游行与中心的丑闻

公共广场和周边街道都是举办狂欢节的理想地点。公共广

场将日常生活中被边缘化或位于边界处的事物带到了社区的中心。[24]

　　只有在狂欢节导致社会关系发生断裂时，城市的秩序与它对欲望和资本的监管才会遭到质疑和挑战。作为占据主导地位的城市仪式性活动，狂欢节源自大斋节前的禁绝肉食行为（carne-vale），表现出丰富多样的地域性特征。[25] 在目前最具影响力的狂欢文化研究中，俄罗斯学者巴赫金（Bakhtin）强调了它借助"民间"对官方秩序展开的反文化（counter-cultural）抵抗，但是近来，这种观点被人们质疑为乌托邦式的幻想。[26] 狂欢节通常受到官方的批准，所有在节日期间上演的反转、异装、酗酒和游行仪式都出自一道仔细控制、用于开流的阀门。从这一层面上来说，狂欢节看上去与我们在手抄本页边处所见的一切非常相似，因为在狂欢节和边缘艺术中，表面上看似不受任何约束的表现行为通常都服从于使现状合法化的目的，比如惩戒妇女、特定族群和少数派等社会秩序中的弱势群体。我们必须正视狂欢节与官方秩序之间的合谋，后者在所谓对它的"颠覆"中依然扮演着角色。

　　尽管边缘图像非常强烈地拒斥秩序，并对身体进行系统化的反转，但将它们简单地定义为"狂欢化"（carnivalesque）的做法并不完全准确。实际上，狂欢节主要发生在城镇和乡村的中心地带和公共广场，而不是它们的边缘处，其公共性特点代表着民众对无序的认可和接受。

[24] 参见拉卡普拉（LaCapra），《巴赫金、马克思主义与狂欢化》（'Bakhtin, Marxism and the Carnivalesque'），《思想史新探》（*Rethinking Intellectual History*），1983 年，伊萨卡，第 301 页。

[25] 参见希尔斯（Heers），《愚人节和狂欢节》（*Fêtes des fous et carnavals*），1983 年，巴黎，第 299 页。

[26] 参见巴赫金，《拉伯雷和他的世界》，1965 年，布鲁明顿；斯塔利布拉斯（Stallybrass）和怀特（White），《越界的政治和诗学》（*The Politics and the Poetics of Transgression*），1986 年，纽约。关于狂欢节主题图像的出色研究，参见盖涅伯特和拉卢克斯，《中世纪的世俗艺术与民间宗教》，1985 年，巴黎。

图 5-11 "喧闹游行"，《弗维尔传奇》，法国国家图书馆，巴黎，MS fr. 146 号抄本第 36v 页。

在 1316 年绘制于巴黎的一部《弗维尔传奇》抄本中，一幅稍早前完成
的插图展示了狂欢节的中心性特点以及此类活动中使用的千奇百怪的恶
作剧和面具（图 5-11）。实际上，它描绘了一种非常特殊的嬉闹破坏活
动——"喧闹游行"（charivari），一种历史悠久的社会控制手段和宣泄
仪式。[27] 在所有的法文抄本插图中，趣味低俗的滑稽游戏、形如妖魔的

[27] 参见勒高夫和施密特（Schimitt），《喧闹游行》（Le Charivari），1981 年，巴黎。

面具和充满玩笑的奇景占据页面中心而非页面边缘，这是唯一的一个案例，旁边还有正在注视这一幕的市民形象。

除了"喧闹游行"，没有更好的案例能够说明前现代时期的社会是如何借助仪式性的破坏活动来强化社会规范而不是予以抵抗的。在英国，"喧闹游行"又称"粗俗音乐"（Rough Music），是一队手持发出噪音的"乐器"的人群，主要使用锅、盘等日常用具，叮叮咚咚地敲击发声，以此来警醒社会异端、通奸犯、家庭施暴者或未婚同居的男女，但他们更多的是针对再婚群体。《弗维尔传奇》抄本中讲述和描绘的游行队伍主要包括穿着"肥大外袍"（gros sacs）、装扮成僧侣的男子，撅起臀部朝向旁观者，或是向他们投掷粪便。[28] 这一粗俗下流又散发着恶臭的队伍的领头者是埃勒坎（Hellequin），一个领着活死人、背着私生子灵魂的虚构人物。画师非常仔细地将这支队伍里的人描绘成戴面具的样子，就像人们正在模仿来自另一个世界的生物。

在《埃夫勒的让娜时祷书》抄本微缩化的私人空间中，让·皮塞勒再度刻画了一列"喧闹游行"的公开游行队伍（图 5-12）。在以圣母往见（Visitation）为高潮的基督降生系列故事中，伊丽莎白指出圣母有孕的场景恰与下方页边处叮叮咚咚地敲锅的人群并置。其中的一个人物甚至准确地再现了《弗维尔传奇》中的描述——"正敲着一个挂在腰上的盆"。这是针对圣母未婚诞育基督这桩"丑事"所做的"喧闹游行"吗？在中世纪晚期，戏剧和艺术作品经常涉及基督广受争议的身份合法性问题，戏仿扮作被戴绿帽子的"愚人"约瑟夫，但是这幅页面中的表现方式显得尤为极端。在页面下方，状似睾丸的风笛是一个在文本层面上缺席的能指，因为在上帝之子诞生的整个过程中，它们是完全多余的。

在我们看来，这些图像似乎都彻底地误解了神圣，肆意地嘲弄受

[28] 参见朗格弗斯（Långfors），《为热维·德·布斯所作的弗维尔传奇》（*Le Roman de Fauvel par Gervais du Bus*），1914 年，巴黎，第 165 页。

图 5–12　基督被带到彼拉多面前和圣母往见，以及页边处的"喧闹游行"队伍，《埃夫勒的让娜时祷书》，大都会艺术博物馆，纽约，MS 54.1.2 号抄本第 34v—35r 页。94mm × 64mm。

孕，津津乐道于私生子丑闻，但是，一旦我们联想到这部抄本的使用者——王后让娜的生活，以及这部抄本或许是为她 1325 年的婚礼所作时，它们的内涵就显得意味深长了。让娜很可能借助这部小书来为她自己的"无玷始胎"祷告，这一点与查理四世（Charles IV）为诞下一位男性继承人而迎娶她的历史事实有着直接关系，而她之前的两位王后都没能做到这一点。正如我们在前文中指出的，"喧闹游行"通常针对过于匆忙的再婚。当查理四世在 1328 年因结核病而亡故时，让娜已经怀孕，而这个新生儿的性别将在卡佩王朝的延续中起到关键作用。如果新生儿是一个男孩，让娜就会成为未来法国国王的母亲，但如果是女孩，根据萨利克法典（Sallic Law）的规定，让娜将一无所获。在

1328 年 4 月 1 日，让娜诞下了一个女婴。随之而来的就是瓦洛瓦的腓力（Philippe de Valois）和英王爱德华三世之间对王位的争夺，直接关涉到继承权和生育问题。在这一层面上来说，让·皮塞勒在绘制图像时始料未及的是，在让娜的微型祈祷书中，不断被敲响的锅和闹哄哄的"喧闹游行"不仅预示着卡佩王朝竭力延续血脉的愿望最终落空，同时也奏响了一桩丑闻——百年战争（Hundred Years' War）的开始。

边缘处的艺术家们

> 一大群穷人聚集在多明我会的门前乞求周济，罗伯特·芬内尔（Robert Fynel）和他的儿子西蒙（Simon）、罗伯特（Robert）、威廉（William）以及其他 22 个不知姓名的男子，木匠罗伯特的女儿玛蒂尔达（Matilda）、比阿特丽丝·科尔（Beatriz Cole）、"画师"约翰娜（Johanna, 'le Peyntures'）……和其他 22 个不知姓名的女子，当所有人蜂拥而入时，因为人数众多，他们都因踩踏而不幸身亡。[29]

在同其他穷人一道乞求一所多明我会修道院周济时，这位不知名的女画师约翰娜的死提醒我们大多数中世纪艺术家们所处的社会边缘地位。在勒高夫（Le Goff）披露的中世纪西欧诸种"非法行当"（'illicit trades'）的清单中，我们不仅看到了屠夫、旅店老板和游方艺人，当然还有妓女，而且其中也包括画师。[30] 他们中的大多数人都经营着小本家庭生意，但与我们今天对"作坊"（workshop）的理想化认识有

[29]《1322 年伦敦城验尸官文件日历》（'Calendar of Coroner's Rolls of the City of London 1322'），参见夏普（Sharpe），《伦敦城验尸官文件日历，1300—1378 年》（*Calendar of Coroners' Rolls of the city of London, A.D.1300-1378*），1913 年，伦敦，第 61 页。

[30] 参见勒高夫，《中世纪的想象力》，1980 年，芝加哥，第 59 页。

着巨大差别。理查尔和让娜·德·蒙特巴斯顿（Richart and Jeanne de Montbaston）是一对夫妻抄本画师，在巴黎大学的监管下进行创作。在一部《玫瑰传奇》（*Roman de la Rose*）抄本页边处，他们刻画了自己创作时的形象（图 5-13），画面显示他们彼此间的劳动分工非常明确。在画面左侧，理查尔正在抄写文本，将抄录完毕的页面叠放在抄写台上晾干；在另一侧，他的妻子让娜正在绘制插图。现存的大量历史文献显示，女性兼以插图画师和书商（*libraires*）的身份参与到巴黎的书籍买卖活动之中，其作为书商时主要规划其他从业者的活动并经营售卖书籍的店铺。根据理查尔绘制于 1348 年的一部手抄本，我们可以追踪这对夫妻档完成的很多作品，并获知在丈夫亡故后，让娜继续着他的书籍买卖生意，在 1353 年于巴黎大学门前立誓成为一名书商。[31] 在这部抄本

图 5-13　插图画师理查尔和让娜·德·蒙特巴斯顿，《玫瑰传奇》，法国国家图书馆，巴黎，MS fr. 25526 号抄本第 77v 页（细节）。

[31] 参见法国国家图书馆，《书籍》（*Le Livre*），1972 年，巴黎，第 138 页。

的下侧页边处，男女拥合、
男性生殖器状的显著勃起，
和一棵开出生殖器状花朵
的树木等图像很可能都出
自这位女画师之手（图 5-
14）。这有可能是我们目前
所知的第一位女性艺术家
在描绘男性欲求和支配女
性时完成性别反转的案例。
她笔下的男子们都被自己
的欲望牢牢地把控着，迫
不及待地跳上动物、修女
和其他任何过路者的背上，
就像那些隐居在修道院中
的失足妇女一样成为供人
取乐的笑柄。

图 5-14　从长满生殖器的树上摘取男性生殖器的
修女，《玫瑰传奇》，法国国家图书馆，巴黎，MS
25526 号抄本第 196r 页。

　　中世纪艺术家在各类媒介中的自我表现比我们想象的更加频繁。
从 12 世纪开始，抄写员和画师们就开始在页面下方和边缘处绘制自画
像。[32] 到了 13 世纪，圣阿尔班斯的僧侣、画师马修·帕里斯在《大编
年史》（*Chronica Majora*）的页面下方描绘了自己的形象，恰好位于他
绘制的圣母子图像的下方。就像其他被动地转录和传播圣言的抄写员一
样，他们只能在结束抄写工作的时候表露自我——"这般抄完了这部
书"，而画师也总是出现在抄本的边缘处。在 Douce MS 6 号抄本的微缩
页面中，一处行末出现了一个雕刻工匠的形象。[33]

　　相较于其亲手完成的艺术杰作，抄写员和画师们低下的社会地位涉

[32] 埃格伯特在 1967 年的著作《创作中的中世纪艺术家》中，谈到了很多类似的案例。

[33] 参见埃格伯特，《创作中的中世纪艺术家》，1967 年，普林斯顿，第 55 页。

及宗教谦卑的问题，一个总是指向超越自身的方位的问题。正如艺术家兼僧侣泰奥非留斯（Theophilus）所警告的那样："仅凭你自己，什么也做不成。"在彩色玻璃窗中，最下方的一层通常被用来刻画赞助人的形象，比如夏尔特大教堂中保存的商业活动主题玻璃窗；偶尔也允许艺术家刻画自己的形象并留下自己的署名。在雕刻作品中，我们可以举出数例刻有工匠姓名的罗马式门楣雕刻，其中甚至也会出现创作中的艺术家形象，但与尺寸大得多的中心画面或"被排斥在外"的室外梁托和滴水兽相比，它们非常小。然而，令人感到惊讶的是，从 12 世纪开始，表现艺术家正在创作的图像大批地出现，不免让我们质疑关于中世纪艺术家匿名创作的传统观念。问题不在于艺术家是不是籍籍无"名"，而是更多地涉及到艺术家相较于"实"——作为其表现对象的圣言——的位置。即便艺术家完成的作品并不是宗教性的，而且他本人也为世俗领主设计挂毯和纹章，但他的地位依然从属并次于他的"主"[34]。

随着 13—14 世纪劳动力分工程度的细化和职业水平的提升，与前一个世纪相比，艺术家的自我形象或自我题铭开始减少。尽管艺术家们开始在某些层面上获得更高的地位（尤其是金匠和建筑师），却丧失了理念的

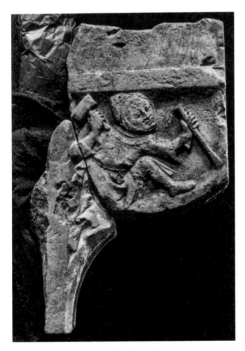

图 5-15　手持锤头和凿子的石匠，约克的圣威廉之墓，约克郡博物馆，约克。

[34] 这里的"主"既指"上帝"，也指"领主"。——译者注

统一性和创作的个性化。艺术家的自我形象依然不断出现，比如约克大教堂中殿东端处约克的圣威廉（St William of York）之墓，一处带尖头的拱肩处雕刻着一个戴兜帽的石匠，手持锤头和凿子（图 5-15）。自我表达的现代观念使得艺术家将他或她的个人形象融入艺术作品之中，成为观者注意力的中心，但这种观念在中世纪时依然不为人所知。的确，对于本书探讨的问题而言，这种观念十分关键。边缘不仅是再现"他者"（'the other'）——农民、仆役、乞丐、残疾人、傻瓜和妇女——之处，也是中世纪艺术家进行自我表达的场所。

《史密斯菲尔德教令集》中保存着最生动的边缘图像，于 1330 年左右绘制于伦敦。在书中近 600 幅位于页面下方的页边插图中，有大量位于"法律文本下方"的作品描绘了艺术家的创作场景。其中一幅刻画了著名的僧侣画师圣邓斯坦（St Dunstan）在小房间中绘制一张蝴蝶图像的情景（图 5-16）。他的面前出现了一幕怪异的幻象，可能隐喻着恶魔嘲弄这位创作中的圣徒的传说。马尔姆斯伯里的威廉（William of Malmesbury）将圣邓斯坦描述为一名精于描摹自然、将他在世界中观察到的万事万物转化为艺术作品的画家。蝴蝶是易逝之物和虚幻之物的象征，容易令人意识到艺术家角色的一个新侧面——捕捉有生命力的事物，并超越表现惯例。在这幅描绘一位可敬的英国圣徒画师的插图中，14 世纪城市中焕然一新的画师形象昭然若揭。

对于生活在巴黎的夫妻艺术家和绘制《史密斯菲尔德教令集》的伦敦插图画师们而言，城市就是艺术中心；城中的赞助人，甚至是王室成员开始购买和订制越来越多的艺术品。到了 14 世纪，一个艺术市场开始成型。在市场快速发展的 1300—1350 年间，这一商品化趋势在多重层面上对抄本中的边缘图像发挥着重要作用。日益壮大的市民阶层尤其希望模仿贵族化的宫廷中的艺术风格和各类仪式性活动，并通过购买的方式获得象征家族和骑士身份的符号。在绘制于巴黎、伦敦、彼得伯勒（Peterborough）、根特、阿拉斯、布鲁日和博洛尼亚等大型商业城市的抄本里，我们可以发现人们对边缘艺术最成熟的鉴赏力。尽管赞助人的

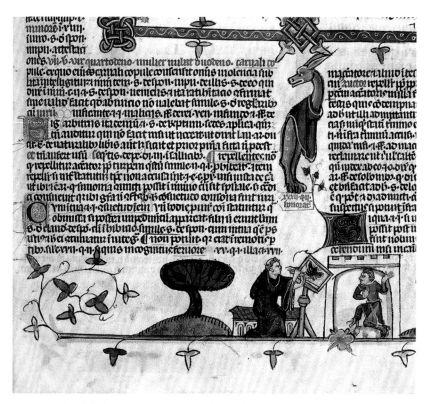

图 5-16　描绘蝴蝶的圣邓斯坦，《史密斯菲尔德教令集》，英国国家图书馆，伦敦，Royal
MS 10 E. IV 号抄本第 248r 页。

身份多种多样，包括皇室成员、修道院僧侣、教士和市民，但手抄本表
现出强烈的城市气息，正如《史密斯菲尔德教令集》那样，添油加醋地
渲染首都的下层生活和各种小道消息。书中刻画的耍熊者、舞者和其他
城市景观与 12 世纪晚期温彻斯特（Winchester）的一位僧侣所描述的别
无二致：

　　　这里有数不清的寄生虫。演员、小丑、鞣皮匠、摩尔人、马屁
精、漂亮少年、小白脸、舞女、江湖郎中、肚皮舞者、女巫、敲竹
杠者、无业游民、巫师、丑角、乞丐、弄臣……如果你不想与这些

心怀鬼胎之人为伍，那就不要住在伦敦。[35]

从另一个层面来说，城市经济的繁荣和公共生活的活跃促进了我们所谓"时尚"（fashion）的诞生，而边缘艺术的爆炸性增长准确地揭示出这些"暴发户们"（*nouveaux-riches*）在 14 世纪早期追求的奢侈生活。一位意大利律师奥杜弗雷多斯（Odofredus）抱怨道，他的儿子前往巴黎深造，却把钱都花在"为他的书籍画上猢狲"（'*fecit libros suos babuinare*'）、用金箔贴饰字母等事情上。[36] 在两个世纪之前，此类完全相同的做法曾经激怒过圣贝尔纳，他将之称作转移僧侣注意力的不当之举。而现在，它们化作地位和奢华的代名词。艺术家们不再服务于上帝，而是紧跟巴黎的最新"时尚"。

[35] 转引自罗辛亚德（Rossinand），《城镇中的市民和生活》（'The City-Dweller and Life in Cities and Towns'），《中世纪的呼唤》（*Medieval Callings*），1990 年，芝加哥，第 139 页。

[36] 参见理查德·H. 卢斯（Richard H. Rouse）和玛丽·A. 卢斯（Mary A. Rouse），《佛罗伦萨的圣安东尼乌斯论抄本制作》（'St Antonius of Florence on Manuscript Production'），《中世纪书信集》（*Litterae Medii Aevi*），1988 年，西格玛林根，第 259 页。

第六章

边缘的终结

　　面对有人放在桌上的几卷彩色羊毛线，某些失语症患者
（aphasiacs）似乎无法有条理地进行分类……在这个井井有条、物有
其名的简单空间里，失语症患者会创造出大量小型的呈碎片状的区
域，其中，没有名称的相似性把物粘合成不连贯的孤岛。[1]

　　1330 年左右为一户诺福克（Norfolk）家庭绘制的《诗篇》抄本中
的一幅单页可以用作本书的总结。然而，与此同时，它也显示出我一直
极力称颂的哥特式边缘图像开始走向衰亡（图6-1）。《诗篇》第一章"这
人便为有福"页中装饰着画师惯常表现的耶西树（Tree of Jesse），它是
一类展现神圣世系传承脉络的图像母题。但是，这一世系很快分散为一
系列小型的人物和空间。从左下方到右上方，页边处的九个圆形讲述了
上帝创世和亚当、夏娃的堕落，其顶端是挪亚醉酒受辱的场景，他斜倚
着露出外阴的姿态与大写字母 B 中的耶西相呼应。然而，在这些繁密
的框架装饰中，另有千百种图像彼此对应的可能性。在左侧页边处，野
人们彼此争斗，男子伐倒树木，而堕落之后的亚当和夏娃则可以自由交
合。正如两位贵族赞助人——圣奥默的威廉（William de St. Omer）和

[1] 参见福柯，《疯癫与文明：理性时代的疯癫史》，1965 年，纽约，第 18 页。

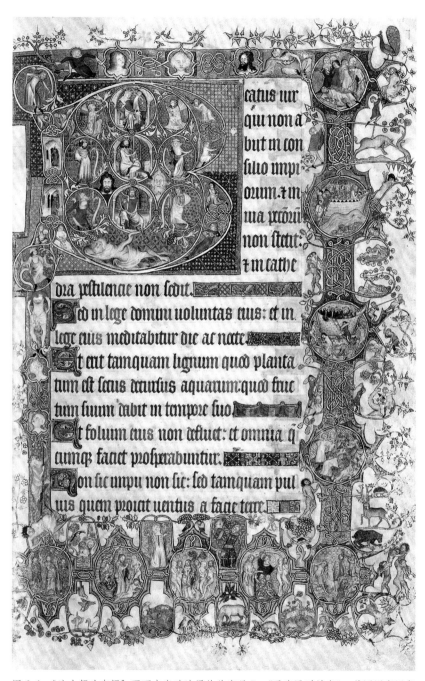

图 6-1　"这人便为有福"页面中突破边界的首字母 B，《圣奥默时祷书》，英国国家图书馆，伦敦，Yates Thompson MS 14 号抄本第 7r 页，337mm × 225mm。

穆尔巴顿的伊丽莎白（Elizabeth of Mulbarton）的肖像所示，以胸像形式出现的人物营造出另一种"谱系式"的效果。在页面最下方，出现了仔细描摹的数种动物，其中包括马匹、野兔和飞鸟。在左上方，一个身着黑袍的人正使劲拉着页边的藤蔓，就好像要把页面中的一切重新拼合成一个整体一样。在这幅单页中，所有与边缘艺术有关的图像母题和元素都被处理成微缩版本。在尝试理清这团混乱的毛线时，我们不免会产生一种不安的情绪，它与福柯笔下失语症的症状并无不同——这是一种如此狭小的空间过多地负载整个体系所引发的脆弱感。在 14 世纪晚期绘制于英格兰地区的其他抄本中，我们可以观察到类似的现象，但这一点不仅受到欧洲大陆的影响，而且反映出黑死病爆发之后的数十年间，在空间和权力上出现的冲突和危机。

一个重大的变化已经悄然出现在"这人便为有福"的页面中。边缘图像不再被直接描绘在空白的兽皮纸表面，在文本和页边之间来回摆荡，而是被框定在它们各自所属的一片狭小空间中。这正是边缘图像制作中三维立体感逐步增强的开端，到了 14 世纪末至 15 世纪初它将完全改变这个领域的面貌，并使我们一直在探讨的"游戏"（play）最终失效。边缘或是变成了一种引人注目的错觉，或是化作一个建筑框架，成为一个观者可以透过其向中心看去的孔洞。

错觉与商品化

边缘始终是一处属于错觉的场所。无论是 8 世纪的《乌德勒支诗篇》（*Utrecht Psalter*），书中一处页面下方描绘了一个倒下的偶像，用以图解《诗篇》文本中提到的"世俗幻相"（profane illusion），还是哥特式艺术中出现的格里卢、猿猴和其他"猢狲把戏"，边缘始终是一处画师通过图像表现展开游戏的场所，正如我在前文中指出的，它拥有深刻的自我

意识。[2] 到了 15 世纪，这类游戏开始变成更加纯粹的错觉。

　　作为 15 世纪最著名的一部尼德兰抄本，在《克利夫斯的凯瑟琳时祷书》中，我们可以观察到新旧两套边缘图像体系之间的碰撞[3]。在某些页面中，相对传统的猿猴和小人依然在下方边缘处玩耍。而在另一些页面中，物品似乎侵入这部抄本中心：真实的物迅速地占据了页面，比如一串念珠和一些蚌壳，以及最为标新立异的纽结状椒盐脆饼

图 6-2　圣巴托洛缪和椒盐脆饼，《克利夫斯的凯瑟琳时祷书》，皮耶庞特·摩根图书馆，纽约，MS M. 917 号抄本第 228 页，192mm×130mm。

和圆形小饼干（图 6-2）。在这幅页面中，几个小人正尝试把边缘拢在一起，但是在其他页面里，花朵、豆荚与其他和实物等大的物象取代了他们的形象，在纸面上投下阴影并滴下露水。

　　在 15 世纪下半叶完成的弗兰德斯抄本中，画师对于错视（*trompe-l'oeil*）效果的喜爱，以及类似于苍蝇停在花瓣上的图像游戏都迎来了发展的顶峰。抄本页面变成了凡·艾克式的镜面，折射出抄本拥有者的私

[2] 关于《乌德勒支诗篇》中的"错觉"，参见卡米尔，《哥特式偶像：中世纪艺术中的意识形态和图像制作》，1989 年，剑桥，图 23。

[3] 复制版本的图片参见普鲁默（Plummer），《克利夫斯的凯瑟琳时祷书》（*The Hours of Catherine of Cleves*），1966 年，纽约。

图 6-3　圣马太与
天使的边缘框架，
《斯皮诺拉时祷书》，
让·保罗·盖蒂博
物馆，马里布，MS
18 号抄本 第 87v 页，
232mm×166mm。

人生活。主画面里空间的开敞效果并未延续到页边处，而是依然保持着
壁龛般的浅近空间效果，处在画面内部的深远空间之前，就好像要创造
出一个错觉性的边框一样。在《斯皮诺拉时祷书》（*Spinola Hours*）中，
页面中最为"真实"的部分正是这个边框及其投下的阴影，甚至超越了
主画面中福音书作者的形象和外围逐渐减少的怪物图像（图 6-3）。这
随即确立了哥特式手抄本设计中一类从未出现过的相互关系的调整，文
本与插图和页边在书中占据着同等的地位。一旦纤细的葡萄藤蔓和茎干
变成了自足的错觉图像，曾经以它们为中心绘制出来的虚构图像就显得
不合时宜，也不那么"真实"了。作为 15 世纪抄本中经常被"玩弄"

的对象，眼睛开始成为一个反射性的平面，一面空无的镜子，而不是放射出想象力的灯塔。

借助一种类似于聚光灯的凝视，插图画师笔下物象的种类也在逐步缩减。唯有自然物才能被人们挤压和风干，就像保存在玻璃盒子里的蝴蝶标本一样创造出栩栩如生的错觉。"死去的自然"（*nature-morte*），或称"静物画"（still-life），其来源之一正是这类图像。就像花朵一样，朝圣者们的徽章和赞助人的珠宝首饰通常也会出现在页边处，使得任何反转游戏的展开都变得不合时宜。[4] 人们通常会忽略的是，文艺复兴艺术中的空间变革恰巧对应着一套强调高级与低等、精致与粗俗、独特与普通等对立体系的起源，并一直延续到今天。赞助人不再要求画师在抄本页边处刻画日常所见的各类物品，比如锅、盘、流行的谜语和韵文故事，正如玛格丽特在她的时祷书中所做的那样（图1-1）。她那些生活在根特的曾孙们现在更加渴求稀有而昂贵的物品，它们可以被仔细地观赏，并逐一标明价格。所有此类做法都可以被称作"商品化"（commodification），因为占据边缘地带的"物"（things）现在变成了物质性的真实对象，既具备独立的价值，又在艺术或时尚市场中美名远扬。最重要的是，这种变化发生在弗兰德斯和法国北部的商业和贸易中心——布鲁日和根特，在那里，"去语境化的美学是展示的核心"。就像一位研究商品的人类学家所指出的那样：

> 通过将商品从它们惯常的流通渠道中分离出来，其价值的提升促进了战争中对敌方贵重物品的掠夺、促进了购买和展示"原始的"实用品、也促进了为"已发现的"物品搭配框架，以及制作各种各样的收藏品。[5]

[4] 参见柯伦（Kren），《抄本中的文艺复兴绘画》（*Renaissance Painting in Manuscripts*），1983年，伦敦。

[5] 参见阿帕杜莱（Appadurai），《物的社会生命》（*The Social Life of Things*），1986年，剑桥，第28页。

在把错觉主义描述成艺术家操控图像空间时表现出来的全新自主权和自由时，人们经常会遗忘的一点在于，错觉是如何被当作一种权力手段以控制他人。借助一幅看起来十分真实但实际上并非真的图像来"骗过"眼睛的做法引入了一种目光的凝视，观者是被图像"带进"（taken in）里面的，就像那些被古希腊画家宙克西斯（Zeuxis）画的葡萄所欺骗的小鸟。尽管人们通过文艺复兴时期"向世界开窗"的观念来占据一方更为广大的世界，但它也使得抄本插图被视作一幅真实的画面。奥托·帕赫特在弗兰德斯抄本插图中感受到了意义深远而又充满戏谑感的错觉，而我却在其中嗅到了不那么自由的气息。[6] 与哥特式抄本页边处出现的玩笑相比，它们完全属于另一类不同的幽默。一旦你领会到其中的真意，视觉化的双关手法就会立即失效，留给你的就只有干瞪双眼的结局。

在意大利，页面边缘变成了伪古典风格的凯旋门和纪念性框架，以便人们阅读最新的人文主义文本[7]；另一类革新不仅涵盖了图像空间，也涉及书籍的机械复制手法。边缘艺术传统的衰落很可能与印刷业的兴起有直接关系，通过可重复使用的雕版，时祷书的页面被框定下来，而新发明的怪诞（Grotesque）装饰图案则被限定在另一类"现代的"发明——标题页（title page，即扉页）之中。正如塞缪尔·金瑟（Samuel Kinser）指出的，与手抄本相比，印刷书籍"页边窄小到只容得下一两个单词或只言片语的批注"[8]。在接下来的数个世纪里，人们希望拥有干净页边的诉求通常导致中世纪手抄本遭受野蛮的裁切，显示出那一时代

[6] 参见帕赫特，《中世纪书籍插图入门》（*Book Illumination in the Middle Ages: An Introduction*），1986 年，牛津。他称之为一种空间的"变形"。关于静物画，最出色的研究依然是布列逊（Bryson），《注视被忽视的事物：静物画四论》（*Looking at the Overlooked: Four Essays on Still Life Painting*），1990 年，伦敦。

[7] 参见帕赫特，《勃艮第的玛丽的大师》（*The Master of Mary of Burgundy*），1947 年，伦敦。

[8] 参见金瑟，《拉伯雷的狂欢：文本、语境和元文本》（*Rabelais' Carnival: Text, Context, Metatext*），1990 年，伯克利，第 25 页。

典型的对除文本之外的一切均不予以尊重的态度。宗教改革的浪潮也在一定程度上导致了中世纪的图像世界渐趋没落。文本与图像之间的鸿沟开始扩大，语言开始被限定在一个独立的领域中，写在自成一体的盒状框架里，或是漂浮在图像空间的领域中。

　　中心集聚了所有的表象，那里是人们豪迈地站立之处；文艺复兴时期的思想家们以为他们不再需要属于"他者"（'otherness'）的空间，除非是哥伦布发现的世界的新边界。正如哈尔·福斯特（Hal Foster）所言，在现代社会秩序中，人们"不知道外部边界（他必须设法让自己越界，以此确定自身的阈限），而差异通常是被建构起来的"[9]。这正是"边缘性"（marginality）在今天如此流行的原因，就像一种后现代主义姿态。然而，整个进程从数个世纪之前就已经开始了；原先被框定在边缘处的事物转而登上中央舞台，并被资产阶级审美趣味所挪用，其中包括勃鲁盖尔（Breughel）画中的农民、17 世纪风俗画中的醉鬼，以及贺加斯（Hogarth）社会讽刺主题作品中的"下流生活"。如果说在中世纪，赞助人与猢狲、游方艺人和农民等现实生活中位居自己之下的社会阶层共享着边缘地带，那么在接下来的数个世纪里，图像表现的形式则开始分化，划出不同社会阶层的位置。"怪诞"变成了一个容放所有野蛮和"中世纪"事物的范畴，直到 19 世纪，此类事物才开始激发浪漫主义的情愫。社会中不再保留狂欢节的一席之地，转而被放逐到市场末端"民间文化"的摊位，只有好奇的古物研究者们在研究民俗文化时还对它们保有一定的兴趣。与中世纪的赞助人或捐助人不同的是，现代鉴赏家将自己定位于高踞"流俗"趣味之上的位置，并希望图像免受任何来自肉身的低等欲望的玷污。

　　以上的一切似乎都证实了我好像在为一种"自由"而开放的中世纪眼光赋予特权，甚或将它理想化，并使之居于一个更加暴虐的现代视

[9] 参见福斯特，《后现代文化》（*Postmodern Culture*），1985 年，伦敦，第 166 页。

图 6-4　页边的终结，《孔雀的誓言》，皮耶庞特·摩根图书馆，纽约，MS Glazier 24 号抄本第 23v 页，248mm × 170mm。

觉体系之上。然而，假如这部著作已经得出了某些结论，那么，我希望是中世纪艺术不再仅仅被视为对社会整体性或超越秩序的阴郁表达，相反，它根植于人们充满冲突的生活，激发出身体和精神领域的双重可能性。我想说的是，现代世界中事物的表象遭到更彻底的监控，恰恰是因为被表述的真相不再如往常它们所呈现的那样如此固定和稳定。今天，参议员和保守派的看门狗们已经令肉身变成了一处即使是中世纪宗教裁判所都无法想象的意识形态战场。对于他们而言，与一头在一边狼吞虎咽地吃下猴子粪便、在另一边响亮地排气的怪兽相比（图 6-4），"艺术"（'Art'）是一类更加纯洁的对象。此外，尽管这位 14 世纪画师享有的自由并不同于能够从一片笛卡尔式虚空中创造形式的现代画家，也区别于摆弄广告和流行图像的后现代艺术家，但他们所有人都不能摆脱原创

性引发的焦虑感或者暴政。借助于它所试图加以颠覆的那种体系的绝对霸权，哥特式边缘艺术在 12 世纪末至 14 世纪末都维持着繁荣发展的势头。一旦这套话语体系遭到强烈的质疑，艺术就随之向内塌陷，造就一个更为表面和肤浅的"僵死的中心"（dead-centre），吞噬了所有的边缘及其组成部分。

参考文献

Abou El-Haj, Barbara, 'The Urban Setting for Late Medieval Church Building: Reims and its Cathedral between 1210 and 1240', *Art History*, XI (1988), pp. 17-41.

Adeline, Jules, *Les sculptures grotesques et symboliques*, Rouen, 1879.

Alexander, J. J. G., 'Painting and Manuscript Illumination for Royal Patrons in the Later Middle Ages', *English Court Culture in the Later Middle Ages*, ed. V. J. Scattergood and J. W. Sherborne, New York, 1983.

——, 'Preliminary Marginal Drawings in Medieval Manuscripts', *Artistes, artisans et production artistique au moyen âge*, III, ed. X. Barral I. Altet, Paris, 1990, pp. 307-21.

Anderson, J., *The Witch on the Wall*, London, 1977.

Appadurai, Arjun, *The Social Life of Things*, Cambridge, 1986.

Arnheim, Rudolf, *The Power of the Center: A Study of Composition in the Visual Arts*, Berkeley, 1982.

Avril, François, *Manuscript Painting at the Court of France: The Fourteenth Century*, New York, 1978.

Babcock-Abrahams, Barbara, '"A Tolerated Margin of Mess": The Trickster and His Tales Reconsidered', *Journal of the Folklore Institute*, XI (1975), pp. 147-86.

Backhouse, Janet, *The Luttrell Psalter*, London, 1989.

Bailey, Mark, 'The Rabbit and the Medieval East Anglican Economy', *The Agricultural History Review*, XXXVI (1988), pp. 1-20.

Bakhtin, M. M., *Rabelais and His World*, trans. H. Iswolsky, Bloomington, 1965.

Baltrusaitis, Jurgis, *Le Moyen Age fantastique*, Collection Henri Focillon, III, Paris, 1955.

——, *Réveils et prodiges: Le Gothique fantastique*, Paris, 1960.

Bastard, Alexander, Comte de, *Bulletin des comités historiques*, II (1850), p. 172.

Belin, Mme, *Les Heures de Marguerite de Beaujeu*, Paris, 1925.

Berger, John, *Ways of Seeing*, London, 1972.

Bernstein, David, *The Mystery of the Bayeux Tapestry*, Chicago, 1987.

Bibliothèque Nationale, *Le Livre*, Paris, 1972.

Bloch, R. Howard, *The Scandal of the Fabliaux*, Chicago, 1986.

Bond, F., *Woodcarvings in English Churches: Misericords*, London, 1910.

Brandenburg, A. E., et. al., *Carnet de Villard de Honnecourt*, Paris, 1986.

——, *La Cathédrale*, Paris, 1989.

Brett, Edward Tracy, *Humbert of Romans: His Life and Views of Thirteenth Century Society*, Toronto, 1984.

Brians, Paul, trans. and ed., *Bawdy Tales from the Courts of Medieval France*, New York, 1972.

Bridham, Lester Burbank, *Gargoyles, Chimeras and the Grotesque in French Gothic*

Sculpture, New York, 1930.

Brown, Peter, *The Body and Society: Men, Women and Sexual Renunciation in Early Christianity*, New York, 1988.

Brownrigg, Linda, 'The Taymouth Hours and the Romance of "Beves of Hampton"', in *English Manuscript Studies, 1100-1700*, ed. P. Beal and J. Griffiths, Oxford, 1989, pp. 222-41.

Brundage, James A., *Law, Sex and Christian Society in Medieval Europe*, Chicago, 1987.

Bruyne, Edgar de, *Etudes d'esthétique médiévale*, I, Bruges, 1946.

Bryson, Norman, *Looking at the Overlooked: Four Essays on Still Life Painting*, London, 1990.

Bullock-Davies, Constance, *Menestreuorum Multitudo: Minstrels at a Royal Feast*, Cardiff, 1978.

Bynum, Caroline Walker, 'Women's Stories, Women's Symbols: A Critique of Victor Turner's Theory of Liminality', *Anthropology and the Study of Religions*, ed. R. L. Moore and F. E. Reynolds, Chicago, 1984.

Caesarius of Heisterbach, *The Dialogue on Miracles*, trans. H. Von, E. Scott and C. C. Swinton Bland, London, 1929.

Camille, Michael, 'Seeing and Reading: Some Visual Implications of Medieval Literacy and Illiteracy', *Art History*, VIII (1985), pp. 26-49.

——, 'The Book of Signs: Writing and Visual Difference in Gothic Manuscript Illumination', *Word and Image*, I (1985), pp. 133-48

——, 'Illustrations in Harley MS 3487 and the Perception of Aristotle's "Libri naturales" in 13th-Century England', *England in the 13th Century*, Proceedings of the 1984 Harlaxton Symposium, ed. W. M. Ormrod, Harlaxton, 1985.

——, 'Labouring for the Lord:The Ploughman and the Social Order in the Luttrell Psalter', *Art History*, X (1987), pp. 423-54.

——, 'The Language of Images in England 1200-1400', *Age of Chivalry: Art in Plantagenet England 1200-1400*, ed. J. J. G. Alexander and P. Binski, London, 1987.

——, *The Gothic Idol:Ideology and Image-Making in Medieval Art*, Cambridge, 1989.

——, 'Sounds of the Flesh-Images of the Word', *Public*, IV/5, 'Sound' (1990), pp. 161-69.

Camporesi, Piero, *Bread of Dreams:Food and Fantasy in Early Modern Europe*, trans. D. Gentilcore, Chicago, 1989.

Casagrande, Carla, and Vecchio, Silvana, 'Clercs et jongleurs dans la société médiévale (Xlle et Xllle siècles)', *Annales: économies, sociétés, civilisations*, XXIV/5 (1979), pp. 913-28.

Chambers, E.K., *The Medieval Stage*, Oxford, 1903.

Champfleury [Jules Husson], *Histoire de la caricature du moyen âge et sous la renaissance*, Paris, 1898.

Clay, Charles, 'An Illuminated Charter of Free Warren, Dated 1291', *The Antiquaries Journal*, XI (1931), pp. 129-34.

Constable, Giles, 'Aelred of Rievaulx and the Nuns of Watton:An Episode in the Early History of the Gilbertine Order', *Medieval Women*, ed. G. D. Baker, Oxford, 1978,

pp. 205-26.

Constantinowa, Alexandra, '"Li Trésors" of Bruno Latini', *Art Bulletin*, XIX (1937), pp. 203-18.

Corti, Maria, 'Models and Anti-Models in Medieval Culture', *New Literary History*, X/2 (1979), pp. 343-60.

Coulton, G. G., *A Medieval Garner: Human Documents from the Four Centuries Proceeding the Reformation*, London, 1910.

——, *Social Life in Britain from the Conquest to the Reformation*, Cambridge, 1918.

Crewe, Sarah, *Stained Glass in England, ca.1180-1540*, London, 1987, pp. 52-55.

Davenport, S. K., 'Illustrations Direct and Oblique in the Margins of an Alexander Romance at Oxford', *Journal of the Warburg and Courtauld Institutes*, XXXIV (1971), pp. 83-95.

Davies-Weyer, Caecilia, ed., *Early Medieval Art, 300-1150: Sources and Documents*, Englewood Cliffs, NJ, 1971, pp. 168-70.

Douglas, Mary, *Purity and Danger*, New York, 1966.

——, 'Jokes', *Implicit Meanings: Essays in Anthropology*, London, 1975, pp. 90-114.

Duby, George, *Rural Economy and the Country Life in the Medieval West*, London, 1962.

——, 'Youth in Aristocratic Society', *The Chivalrous Society*, trans. C. Postan, London, 1968.

Duff, Gordon, ed., *The Dialogue of Solomon and Marcolf*, London, 1892.

Egbert, Virginia Wylie, *The Medieval Artist at Work*, Princeton, 1967.

——, *On the Bridges of Medieval Paris: A Record of Early 14th-Century Life*, Princeton, 1974.

Evans, E. P., *The Criminal Prosecution and Punishment of Animals*, London, 1906.

Evans, J., *English Art, 1307-1461*, Oxford History of English Art, Oxford, 1949.

Flutre, L. F., 'Le Roman d'Abladare', *Romania*, XCII (1971), pp. 469-97.

Forster, H., *Postmodern Culture*, London, 1985.

Foucault, Michel, *Madness and Civilization: A History of Insanity in the Age of Reason*, trans. R. Howard, New York, 1965.

——, *The Order of Things:An Archaeology of the Human Sciences*, trans. A. Sheridan-Smith, London, 1970.

——, *The History of Sexuality, I: An Introduction*, trans. R. Hurley, New York, 1978.

Freud, Sigmund, *Jokes and Their Relation to the Unconscious* (1905), *The Standard Edition of the Complete Psychological Works of Sigmund Freud*, VIII, trans. and ed. by J. Strachey, London, 1953-74.

——, 'Character and Anal Eroticism' (1908), *The Standard Edition*, IX, trans. and ed. by J. Strachey, London, 1953-74.

Friedman, John Block, *The Monstrous Races in Medieval Art and Thought*, Cambridge, Mass., 1981.

Gaignebet, Claude, and Lajoux, Jean-Dominique, *Art profane et religion populaire au moyen âge*, Paris, 1985.

Gardner, Arthur, *Wells Capitals*, 5th edn. Wells, 1978.

Gerald of Wales, *The Jewel of the Church: A Translation of the "Gemma Ecclesiastica" of Giraldus Cambrensis*, ed. J. T. Hagen, Davies Medieval Texts and Studies, 1979.

Geremek, Bronislaw, *The Margins of Society in Late Medieval Paris*, trans. J. Birrell, Cambridge, 1988.

——, 'The Marginal Man', *Medieval Callings*, ed. J. Le Goff, Chicago, 1990, pp. 347-71.

Gifford, D.J., 'Iconographic Notes Towards a Definition of the Medieval Fool', *Journal of the Warburg and Courtauld Institutes*, XXXVII (1974), pp. 336-42.

Gilbert, Creighton, 'A Statement of the Aesthetic Attitude around 1230', *Hebrew University Studies in Literature and the Arts*, XIII/2(1985), pp. 125-54.

Goddard, R. N. B., 'Marcabru, "Li proverbe au vilain" and the Tradition of Rustic Proverbs', *Neuephilologische Mittelungen* (1988), pp. 55-67.

Gottdiener, M., 'Culture, Ideology and the Signs of the City', *The City and the Sign:An Introduction of Urban Semiotics*, ed. M. Gottdiener and A. Ph. Lagopoulos, New York, 1986.

Gravdal, Kathryn, *Vilain and Courtois: Transgressive Parody in French Literature of the Twelfth and Thirteenth Centuries*, Lincoln, 1989.

Grose, F., and Astle, T., 'On the Rude Sports of People of High Rank in Former Times', *The Antiquarian Repertory*, II (1808).

Grossinger, Christa, 'English Misericords of the Fourteenth and Fifteenth Centuries and their Reference to Manuscript Illuminations', *Journal of the Warburg and Courtauld Institutes*, XXXVIII(1975), pp. 97-108.

Halperin, David M., 'Is There a History of Sexuality?', *History and Theory*, XXVIII (1989), pp. 259-74.

Hamel, Christopher de, *Glossed Books of the Bible and the Origins of the Paris Book Trade*, Woodbridge, Suffolk, 1984.

Harrison, Frank, and Wibberly, Roger, *Manuscripts of 14th-Century English Polyphony Facsimiles*, London, 1981.

Harthan, John, *The Book of Hours*, London, 1977.

Heers, Jacques, *Fêtes des fous et carnavals*, Paris, 1983.

Helsinger, Howard, 'Images on the Beatus Page of Some Medieval Psalters', *Art Bulletin*, LIII (1971), pp. 161-76.

Hernstein-Smith, Barbara, O*n the Margins of Discourse: The Relations of Literature to Language*, Chicago, 1978.

Holmes, Urban Tigner, ed., *Daily Living in the 12th Century: Based on the Observations of Alexander Neckham in London and Paris*, Madison, 1952.

Hugh of St Victor, *The Didascalicon of Hugh of St Victor: A Medieval Guide to the Arts*, trans. J. Taylor, London, 1961.

Huysmans, J.-K., *La Cathédrale*, English trans., London, 1922.

Imbault-Huart, Marie Jose, *La Médecine au moyen âge à travers les manuscrits de la Bibliothèque Nationale*, Paris, 1963.

Jacquart, Danielle, and Thomasset, Claude, *Sexuality and Medicine in the Middle Ages*, trans. M. Adamson, Princeton, 1988.

Jaeger, C. Stephen, *The Origins of Courtliness: Civilizing Trends and the Formation of Courtly Ideals, 939-1210*, Philadelphia, 1985.

James, M. R., 'Pictor in Carmine', *Archaeologia*, XCIV (1951), pp. 141-66.

Jandun, Jean de, 'Tractatus de Laudibus Parisius', *Paris et ses historiens*, ed. Le Roux de Lincy and L. Tisserand, Paris, 1867.

Janson, H. W., *Apes and Ape Lore in the Middle Ages*, London, 1952.

Jones, Malcolm, 'Folklore Motifs in Late Medieval Art, I: Proverbial Follies and Impossibilities', *Folklore*, c/2 (1989), pp. 201-17.

Kayser, Wolfgang, *The Grotesque in Art and Literature*, trans. U. Weisstein, Bloomington, 1963.

Keller, Hans-Erich and Stones, Alison, *La Vie de Sainte-Marguerite*, Tübingen, 1990.

Kenaan-Kedar, Nurith, 'Les Modillons de Saintonge et du Poitou comme manifestation de la culture laïque', *Cahiers de Civilisation Médiévale,* XXIX/4 (1986), pp. 311-30.

Kendrick, Laura, *The Game of Love: Troubadour Wordplay*, Berkeley, 1988.

Kinser, Samuel, *Rabelais' Carnival: Text, Context, Metatext*, Berkeley, 1990.

Klingender, Francis, *Animals in Art and Thought to the End of the Middle Ages*, Cambridge, Mass., 1971.

Koepping, Klaus-Peter, 'Absurdity and Hidden Truth: Cunning Intelligence and Grotesque Body Image as Manifestations of the Trickster', *History of Religions*, Vol.24, No.3 (Feb., 1985), pp. 191-214.

Kolve, V. A., *The Play Called Corpus Christi*, Stanford, 1966.

Kraus, Henry, *The Living Theatre of Medieval Art*, Philadelphia, 1967.

—— and Kraus, Dorothy, *The Hidden World of Misericords*, New York, 1975.

Kren, Thomas, ed., *Renaissance Painting in Manuscripts*, J. Paul Getty Museum and British Library, London, 1983.

Kris, Ernst, 'Ego Development and the Comic', in *Psychoanalytic Explorations in Art*, New York, 1952, pp. 204-16.

Kristeva, Julia, *Powers of Horror: An Essay on Abjection*, trans. L. S. Roudiez, New York, 1982.

Krohm, Hartmut, 'Die Skulptur der Querhausfassaden an der Kathedrale von Rouen', *Aachener Kunstblaetter*, XL (1971), pp. 40-153.

Kunzle, David, 'World Upside Down: the Iconography of a European Broadsheet type', *The Reversible World: Essays in Symbolic Inversion*, ed. B. Babcock, Cornell, 1978.

Långfors, A., *Le Roman de Fauvel par Gervais du Bus*, Paris, 1914.

LaCapra, Dominick, 'Bakhtin, Marxism and the Carnivalesque', *Rethinking Intellectual History*, Ithaca, NY, 1983, pp. 291-324.

Lacaze, Charlotte, 'Parisius-Paradisus, An Aspect of the Vie de St Denis Manuscript of 1317', *Marsyas*, XVI (1972-3), pp. 60-66.

Ladner, Gerhart B., 'Homo Viator: Mediaeval Ideas on Alienation and Order', *Speculum*, XLII/2 (1967), pp. 233-59.

Lanfry, G., *La Cathédrale après la Conquête de la Normandie et jusqu'a l'occupation Anglaise*, Les Cahiers de Notre Dame de Rouen, Rouen, 1960.

Langland, William, *Piers Plowman: The 'B' Version*, ed. G. Kane and E. Tabbot Donaldson, London, 1975.

Leach, Edmund, 'Anthropological Aspects of Language: Animal Categories and Verbal Abuse', *New Directions in the Study of Language*, ed. E. H. Lennenberg, Cambridge, Mass., 1964, pp. 23-63.

——, *Culture and Communication: The Logic by Which Symbols Are Connected*, Cambridge, 1976.

Leclercq, Jean, '"Joculator et saltator": St Bernard et l'image du jongleur dans les manuscrits', *Translatio Studii: Manuscript and Library Studies Honoring Oliver L. Kapsner*, ed. J. G. Plante, Collegeville, Minn., 1973.

——, *The Love of Learning and the Desire for God:A Study of Monastic Culture*, trans. C. Misrahi, London, 1978.

Le Goff, Jacques, 'Ecclesiastical Culture and Folklore in the Middle Ages: St Marcellus of Paris and the Dragon', *Time, Work and Culture in the Middle Ages*, trans. A. Goldhammer, Chicago, 1980.

——, *The Medieval Imagination*, trans. A. Goldhammer, Chicago, 1980.

—— and Schmitt, Jean-Claude, eds, *Le Charivari*, Actes de la table ronde ronde à organisée à Paris (25-27 April 1977) par l'Ecole des Hautes Etudes en Sciences Sociales et le Centre National de la Recherche Scientifique, The Hague, Paris and New York, 1981.

——, *Medieval Civilization: 400-1500*, trans. J. Barrow, Oxford, 1988.

Leupin, Alexandre, *Barbarolexis:Medieval Writing and Sexuality*, trans. K. M. Cooper, Cambridge, Mass., 1989.

Lewis, Suzanne, 'Sacred Calligraphy: The Chi-Rho Page in *The Book of Kells*', *Traditio*, XXXVI (1980), pp. 139-59.

——, *The Art of Matthew Paris in the Chronica Majora*, Berkeley, 1988.

Little, Lester K., 'Pride Goes before Avarice: Social Change and the Vices in Latin Christendom', *American Historical Review*, LXXVI (1971), pp. 16-49.

——, *Religious Poverty and the Profit Economy in Medieval Europe*, London, 1978.

Lowenthal, L. J. A., 'Amulets in Medieval Sculpture', *Folklore*, LXXXIX (1978), pp. 3-9.

Maeterlinck, L., *Le Genre satirique dans la peinture flamande*, Brussels, 1907.

Mâle, Emile, *Religious Art in France of the Thirteenth Century: A Study of Medieval Iconography and Its Sources*, trans. H. Bober, Princeton, 1984.

Mann, Jill, trans., *Ysengrimus*, Leiden, 1987.

Map, Walter, *De Nugis Curialium (Courtier's Trifles)*, ed. and trans. M. R. James; revd C. N. L. Brooke and R. A. B. Mynon, Oxford, 1983.

Marin, Louis, *Food for Thought*, trans. M. Hjort, Baltimore, 1989.

Mellinkoff, R., 'Riding Backwards: The Theme of Humiliation and Symbol of Evil', *Viator*, IV (1973), pp. 153-76.

Merback, Mitchell B., *Scatology in the Margins: A Cultural Analysis of the "figura scatologicae" in Gothic Marginalia*, MA thesis, University of Chicago, 1988.

Miles, Margaret, *Carnal Knowing:Female Nakedness and Religious Meaning in the Christian West*, Boston and New York, 1989.

Millar, Eric, ed., *The Rutland Psalter*, Oxford, 1937.

Miner, Dorothy, *Anastasie and her Sisters: Women Artists of the Middle Ages*, Baltimore, 1974.

Minnis, Alastair J., 'Langland's Ymaginatif and Late-Medieval Theories of Imagination', *Comparative Criticism: A Yearbook* (1981), pp. 71-103.

Mollat, Michael, *The Poor in the Middle Ages: An Essay in Social History*, trans. A. Goldhammer, New Haven, 1986.

Morgan, Nigel, *Early Gothic Manuscripts, (1) 1190-1250 and (11)1250-1280*, A Survey of Manuscripts illuminated in the British Isles, vols 4 and 5, London, 1982 and 1988.

——, 'The Artists of the Rutland Psalter', *The British Library Journal*, XIII (1987), pp. 159-86.

Morrison, Karl F., 'The Church as Play: Gerhoch of Reichersberg's Call for Reform', *Popes, Teachers, and Canon Law in the Middle Ages*, ed. J. R. Sweeney and S. Chodorow, Ithaca, NY, 1989.

Murray, Alexander, *Reason and Society in the Middle Ages*, Oxford, 1970.

——, 'Religion among the Poor in Thirteenth-Century France: The Testimony of Humbert of Romans', *Traditio*, XXX(1974), pp. 285-324.

Nash, Harvey, 'Human/Animal Body Imagery: Judgment of Mythological Hybrid (Part Human, Part Animal) Figures', *The Journal of General Psychology* (1980), pp. 49-108.

The New Paleographical Society Facsimiles of Ancient Manuscripts etc., 1st series, II, London, 1903-12.

Nordenfalk, Carl, 'Drolleries', *Burlington Magazine*, CIX (1967), pp. 418-21.

Owst, R. G., *Literature and the Pulpit in Medieval England*, Oxford, 1966.

Pächt, Otto, 'A Giottoesque Episode in English Medieval Art', *Journal of the Warburg and Courtauld Institutes*, VI (1943), pp. 51-70.

——, *The Master of Mary of Burgundy*, London, 1947.

——, 'Early Italian Nature Studies and the Early Calendar Landscape', *Journal of the Warburg and Courtauld Institutes*, XIII (1950), pp. 13-47.

——, Dodwell, C. R., and Wormald, F., eds, *The St Albans Psalter (Albani Psalter)*, London, 1960

——, *Book Illumination in the Middle Ages: An Introduction*, Oxford, 1986.

Page, Christopher, *The Owl and the Nightingale: Musical Life and Ideas in France, 1100-1300*, Oxford, 1989.

Parkes, M. B., 'The Influence of the Concept of Ordinatio and Compilatio on the Development of the Book', *Medieval Learning and Literature: Essays Presented to Richard William Hunt*, Oxford, 1976, pp. 115-41.

Peter of Celle, *Selected Works*, Kalamazoo, 1987.

Pierpont Morgan Library, *Medieval and Renaissance Manuscripts:Major Acquisitions,*

1924-1974, New York, 1974.

Pinon, R., 'From Illumination to Folksong: The Armed Snail, a Motif of Topsy-Turvey Land', *Folklore Studies of the Twentieth Century: Proceedings from the Centenary Conference of the Folklore Society*, ed. V. Newall, Woodbridge, Suffolk, 1980.

Plummer, John, *The Hours of Catherine of Cleves*, New York, 1966.

Porter, Arthur Kingsley, *The Romanesque Sculpture of the Pilgrimage Roads*, 1923; repr. Boston, 1969.

Porter, Lambert C., *La Fatrasie et le fatras: Essai sur la poésie irrationaelle en France au moyen âge*, Paris and Geneva, 1960.

Pouchelle, Marie-Christine, *The Body and Surgery in the Middle Ages*, London, 1990.

Prior, Edward S., and Gardner, Arthur, *An Account of Medieval Figure-Sculpture in England*, Cambridge, 1912.

Randall, Lilian M. C., 'Exempla as a Source of Gothic Marginal Illustration', *Art Bulletin*, XXXIX (1957), pp. 97-107.

——, 'A Medieval Slander', *Art Bulletin*, XLII (1960), pp. 25-38.

——, 'The Snail in Gothic Marginal Warfare', *Speculum*, XXXVII/3 (1962), p. 358.

——, *Images in the Margins of Gothic Manuscripts*, Berkeley, 1966.

——, 'Humour and Fantasy in the Margins of an English Book of Hours', *Apollo*, LXXXIV (1966), pp. 482-88.

——, 'Games and the Passion in Pucelle's *Hours of Jeanne d'Evreux'*, *Speculum*, XLVII/2 (1972), pp. 246-57.

——, 'An Elephant in the Litany: Further Thoughts on an English Book of Hours in the Walters Art Gallery', *Beasts and Birds of the Middle Ages: The Bestiary and its Legacy*, ed. W. B. Clark and M. T. McMunn, Philadelphia, 1989.

Remnant, G. L., *A Catalogue of Misericords in Great Britain*, Oxford, 1969.

Richer, Paul, *L'Art et l'médecine, Paris*, 1918.

Robertson, D. W., A *Preface to Chaucer: Studies in Medieval Perspectives, Princeton*, 1963.

Rossiand, Jacques, 'The City-Dweller and Life in Cities and Towns', *Medieval Callings*, ed. J. Le Goff, Chicago, 1990, pp. 139-79.

Rouse, Richard H., and Rouse, Mary A., 'St Antonius of Florence on Manuscript Production', *Litterae Medii Aevi*, ed. M. Borgolte and H. Spilling, Sigmaringen, 1988.

Roy, Bruno, 'L'Humour érotique au XVᵉ siècle', *L'Erotisme au moyen âge*, ed. B. Roy, Montreal and Paris, 1976.

Ruskin, John, *The Seven Lamps of Architecture* (1849), *Works*, VIII, ed. E. T. Cook and A.Wedderburn, London, 1903-12.

Rutebuf, *Oeuvres Complètes*, I, ed. M. Zink, Paris, 1989.

Sandler, Lucy Freeman, 'A Series of Marginal Illustrations in the Rutland Psalter', *Marsyas*, VIII (1959), pp. 70-4.

——, 'Reflections on the Construction of Hybrids in English Gothic Marginal Illustration', *Art the Ape of Nature:Studies in Honor of H. W. Janson*, New York, 1975.

——, 'A Bawdy Betrothal in the Ormesby Psalter', *Tribute to Lotte Brand Philip:Art*

Historian and Detective, ed. W. W. Clark, C. Eisler, W. S. Heckscher and B. G. Lane, New York, 1985.

——, *Gothic Manuscripts 1285-1385, A Survey of Manuscripts Illuminated in the British Isles*, Vol. V, Oxford, 1986.

——, 'Notes for the Illuminator: The Case of the Omne Bonum', *Art Bulletin*, LXXI (1989), pp. 551-64.

Schmitt, Jean-Claude, 'L'Histoire des marginaux', *La Nouvelle Histoire*, ed. Jacques Le Goff, Paris, 1978, pp. 277-305.

Seidel, Linda, 'Medieval Cloister Carving and Monastic "Mentalité"', *The Medieval Monastery*, ed. A. MacLeish, Minnesota, 1988.

Sekules, V., 'Women in the English Art of the Fourteenth and Fifteenth Centuries', *Age of Chivalry: Art in Plantagenet England 1200-1400*, ed. J. J. G. Alexander and P. Binski, London, 1987.

Shaner, Mary E., 'The Fall of Nature in a Group of "Kentish Poppyhead"', *Medievalia*, 1/2(1975), pp. 17-34.

Shapiro, Meyer, 'On the Aesthetic Attitude in Romanesque Art', *Romanesque Art*, New York, 1977, pp. 1-25.

——, 'Marginal Images and Drôlerie', *Late Antique, Early Christian and Medieval Art*, New York, 1979, pp. 196-98.

Sharpe, R. R., *Calendar of Coroners' Rolls of the City of London, A. D. 1300-1378*, London, 1913.

Sheridan, R. and Ross A., *Gargoyles and Grotesques:Paganism in the Medieval Church*, London, 1975.

Sinclair, K. V., 'Comic Audigier in England', *Romania* (1978), pp. 257-59.

Smith, Sarah Stanbury, '"Game in Myn Hood": The Traditions of a Comic Proverb', *Studies in Iconography*, IX (1983), pp. 1-11.

Speake, George, *Anglo-Saxon Animal Art and Its Germanic Background*, Oxford, 1980.

Stallybrass, Peter and White, Allan, *The Politics and Poetics of Transgression,* Ithaca, NY, 1986.

Stones, Alison M., 'Secular Manuscript Illumination in France', *Medieval Manuscripts and Textual Criticism*, University of North Carolina Department of Romance Languages Symposia No. 4, ed. C. Kleinhenz, 1976, pp. 82-102.

——, 'Sacred and Profane Art: Secular and Liturgical Book Illumination in the Thirteenth Century', *The Epic in Medieval Society:Aesthetic and Moral Values*, ed. H. Scholler, Tübingen, 1977, pp. 100-13.

Strutt, Joseph, *The Sports and Pastimes of the People of England*, London, 1833.

Swartout, R. E., *The Monastic Craftsman*, Cambridge, 1932.

Talbot, C. H., *The Life of Christina of Markyate*, Oxford, 1959.

Thompson, Sir E. Maunde, *The Grotesque and the Humorous in the Illuminations of the Middle Ages*, London, 1896.

Thompson, Stith, *Motif-Index of Folk Literature*, 2nd edn., Bloomington, 1955-58.

Tracey, Charles, *English Medieval Furniture and Woodwork*, London, 1988.

Turner, Victor, *Process, Performance and Pilgrimage: A Study in Comparative Symbology*, New Delhi, 1979.

Vale, Juliet, *Edward III and Chivalry: Chivalric Society and Its Context, 1270-1350*, Woodbridge, Suffolk, 1982.

Vance, Eugene, *Mervelous Signals: Poetics and Sign Theory in the Middle Ages*, Lincoln, 1986.

Van Gennep, Arnold, *Rites of Passage*, 1908, repr. London, 1960.

Varty, Kenneth, *Reynard the Fox: A Study of the Fox in English Medieval Art*, Leicester, 1967.

Verdier, Philippe, 'Women in the Marginalia of Manuscripts and Related Works', *The Role of Women in the Middle Ages*, Papers of the 6th Annual Conference of the Center for Medieval and Early Renaissance Studies at the State University of New York, Binghampton, 1972, ed. R.T. Morewedge, Binghampton, 1975.

Verriest, L., *Le Vieil Rentier d'Audenarde*, Brussels, 1950.

Walker, A. and Webb, G., eds, *The Mirror of Charity of Aelred of Rievaulx*, London, 1962.

Weigert, H., 'Die Masken der Kathedrale zu Reims', *Pantheon*, XIV (1934), pp. 246-50.

Weir, Anthony and Jerman, James, *Images of Lust: Sexual Carvings on Medieval Churches*, London, 1986.

Wentersdorf, Karl P., 'The Symbolic Significance of the "Figura Scatologicae" in Gothic Manuscripts', *Word, Picture and Spectacle*, ed. C. Davidson, Kalamazoo, 1984, pp. 1-20.

Werner, F., *Aulnay de Saintonge und die Romanische Skulptur in Westfrankreich*, Wörms, 1979.

Yapp, W. Brundson, *Birds in Medieval Manuscripts*, New York, 1981.

Young, Karl, *The Drama of the Medieval Church*, II, Oxford, 1933.

◪ 译后记

　　这是一部意在打破人们对中世纪艺术、思想和社会文化的单一印象的著作，篇幅短小，但力量感十足。在圣光、钟声和赞美诗笼罩的中心之外，作者迈克尔·卡米尔借助手抄本、宪章文献、雕刻、象牙镜、椅背凸板等媒介，引领读者深入修道院、大教堂、宫廷和城市等"中世纪社会中特定权力场所的边缘地带"，探讨图像再现的特定阶层（游方艺人、乞丐、妓女、仆从）的身体、生育、排泄以及节庆等主题，解构了苏联文艺理论家米哈伊尔·巴赫金提出的"神圣—世俗"截然对立的二元观念，重新揭示出"中心"与"边缘"不乏冲突但相依共存的对话关系。

　　作为自迈耶·夏皮罗之后最具创见和影响力的中世纪艺术史家，本书作者、芝加哥大学教授迈克尔·卡米尔不幸于 44 岁英年早逝，但这部著作依旧能够充分地反映出他将人类学、社会学和历史学理论融入中世纪艺术史研究的雄心与努力。针对全书的核心概念——"边缘"，卡米尔借鉴了人类学家阿诺尔德·范热内普提出的"阈限理论"，将仪式结构的不同层次与个体的流动状态转化为对图文关系和社会权力体系的分析。"边缘"被提升为一种影响深远的中世纪文化形态，它游离于上帝、君主、教皇、骑士和市民主导的主流文化和社会空间之外，成为充满对抗、矛盾乃至倒错的隐秘之处。正如罗马式教堂门廊处不乏戏谑的

动物朝圣者、地图边界处赤身裸体的食肉族群和描绘长满男子生殖器的树木的女画师，那里蕴含着一股强大的挑战力量，同时又颇为矛盾地顺从于中心的控制。

最重要的是，卡米尔强调了此类中世纪视觉材料的多义性，集中体现为他对手抄本文本的解读（或者更确切地称之为一种"合理的误读"），为读者理解骑士与蜗牛、臀部中箭者和吃下粪便的女子等种种诙谐、怪异乃至污秽的边缘图像提供了相对合理的立足点，突破了以莉莲·兰道尔为代表的"以图释图"的单一视角。与此同时，这种视角也潜在地限定了边缘图像的开端与终结：它源于 12 世纪以来人们读写能力的提升和阅读行为的变化，文本从被大声朗读转变为无声默看和静心沉思；终于 14 世纪末至 15 世纪初叶以来以透视法为代表的"文艺复兴艺术中的空间变革现象"，文本与图像逐步被限定为两个毫无关联的领域，从而将中心与边缘的讨论进一步延伸到"早期现代时期"（Early Modern Period）。

正如灵活多变的边缘图像，卡米尔的行文同样充满了多义性，令人读后颇有灵光乍现之感，但多重意义的并置与叠加也给中文翻译造成了一定的困难。译者不得不反复斟酌，并在页面边缘处作注补充，以便读者理解。

本书的翻译始于 2016 年，译者导师、中央美术学院人文学院院长李军教授将本书推荐给译者细读，书中的观点也深刻地影响到译者在硕、博士 6 年学习期间对 13—14 世纪西欧与伊斯兰抄本的学习与研究。为此，译者深深地感激李军教授数年间的倾心指导，也感谢在"午夜与家"讨论课上分享和交流阅读感悟的师友们。最后，感谢北京大学出版社谭艳女士一直以来的辛勤工作，使得这部小书能够以更好的面貌呈现在读者面前。

潘桑柔

2022 年 8 月 1 日夜于北京

Image on
the Edge
The Margins of
Medieval Art

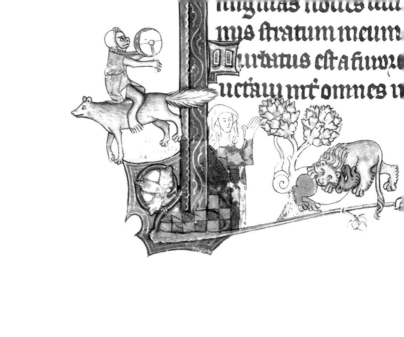

nignitas noties tau
nus stratum meum
uvatus est a fuvro
uctaui mi omnes u